Drawing and Sketching Secrets
2OO Tips and Techniques for Drawing the Easy Way

一張紙就能畫

超過2OO個繪畫技巧及祕訣, 輕鬆畫出不同風格的作品!

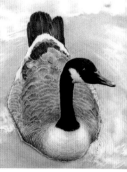

Drawing and Sketching Secrets

200 Tips and Techniques for Drawing the Easy Way

材料
工具
構圖
色彩
主題
訣竅

一張紙
就能畫

超過200個繪畫技巧及祕訣, 輕鬆畫出不同風格的作品!

多娜・克里澤 DONNA KRIZEK

木馬文化

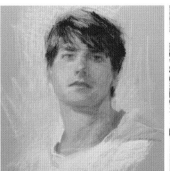

一張紙就能畫
Drawing and Sketching Secrets
2OO Tips and Techniques for Drawing the Easy Way

作　　者｜多娜·克里澤 DONNA KRIZEK
譯　　者｜馬婧雯
總 編 輯｜陳郁馨
主　　編｜李欣蓉
行銷企劃｜童敏瑋
社　　長｜郭重興
發行人兼出版總監｜曾大福
出　　版｜木馬文化事業股份有限公司
發　　行｜遠足文化事業股份有限公司
地　　址｜231新北市新店區民權路108-3 號8樓
電　　話｜02-22181417
傳　　真｜02-22188057
Email｜service@bookrep.com.tw
郵撥帳號｜19588272木馬文化事業股份有限公司
客服專線｜0800221029
法律顧問｜華陽國際專利商標事務所 蘇文生律師
印　　刷｜1010 Printing International Ltd, China
初　　版｜2014年1月
定　　價｜380元

木馬臉書粉絲團｜http://www.facebook.com/ecusbook
木馬部落格｜http://blog.roodo.com/ecus2005

一張紙就能畫/多娜·克里澤著（Donna krizek）；
馬婧雯譯. -- 初版. -- 新北市：木馬文化出版：遠足
文化發行, 2014.01 　　　　面；　公分
譯自：Drawing & sketching secrets : over 200 tips and techniques for doing it the easy way
ISBN 978-986-5829-64-3(平裝)
1.繪畫技法
947　　　 102020707

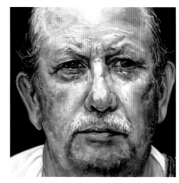

目錄

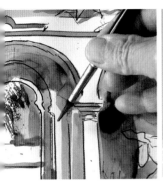
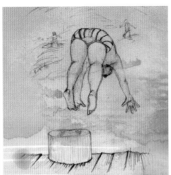

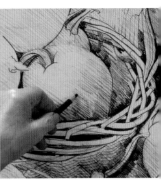

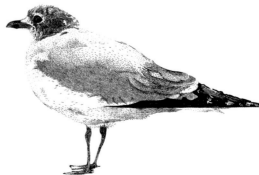

介紹

　　視覺藝術創作幾乎沒有一定的規則——除了光線和美景的物理現象之外，可以選擇的很多。在本書中，你將看見多位藝術家的創作流派、課程、技巧和訣竅，它們將啟發、闡釋、說明並鼓勵你借由創造力來創作富有個性和獨特性的繪畫作品。

　　首先是選擇工具和材料——從黑白到彩色、複合工具，以及室內、室外創作——本書將逐一講述訣竅，一一解說、展現傳統方法的應用，以及那些能幫助你形成個性風格的創新技法。接著是實踐應用，在這裡，你可以在創造性追求的過程中探索肖像畫、動物、自然風景和靜物的創作理念。還可以透過以最佳效果創作並展示作品的方式，從而學會如何讓自己的作品具有專業水準。

　　本書是你絕佳的藝術創作入門書，能讓你從光線到視角甚至其他方面，學會素描和速寫以及其繪畫主題的各種技巧。很快的你會形成，並且擁有自己的風格，接著去發現並領悟然後動手去嘗試書中藝術家的畫風。

關於本書

本書共分為4個章節：

Chapter 1：工具和材料
（p8-p69）

本章講述基本常識：如何選擇媒材、材料和畫紙，理解它們之間的區別和每一種材料的獨特屬性。然後你將學會如何在室內和戶外建構自己的創作空間。

技巧和訣竅

展示200多個技巧和訣竅，每一個都透露著幫助你達到預期效果的實用資訊。

Chapter 2：素描和繪畫技法
（p79-p119）

學習設計、構圖的原則，以及運用多種方法把物體轉移到畫紙上的原理。學會運用特定原理，如明暗、體積和透視，以及把線條和輪廓的速寫稿變成完整的成品畫。

分步驟說明

清晰的步驟能讓你看到如何成功地創作高水準作品。

Chapter 3：圍繞主題進行創作
（p120-p157）

從一堆想法中選擇能展現素描和速寫各個方面的繪畫題材：從實物、靜物開始，到自然風景和城市風光。學會如何利用特定的技巧幫助你克服作畫中可能遇到的任何挑戰。

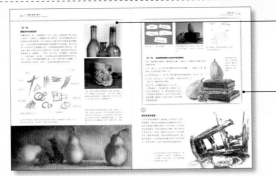

Fix it

用這些寶貴的至理名言修改錯誤，提高技能。

試一試

透過不同的繪畫方法，進一步培養、精鍊繪畫技能。

Chapter 4：接受委託和展示
（p158-p169）

你已經學會選擇材料，也實踐了必須的技能，嘗試了各種各樣的題材，建立了一些自信，也能開始創作一定量的速寫和素描畫。現在，是時候考慮接受委託作畫了，開始細心觀察，並以最佳的方式展示你的作品。

創作中的藝術家

本書中的所有課題都能展示藝術家如何接近他們的主題，如何運用他們的繪畫技巧。

參考材料

展示用來激發藝術家靈感的資料。

材料和技巧

粗略瀏覽一下使用的材料和技巧。

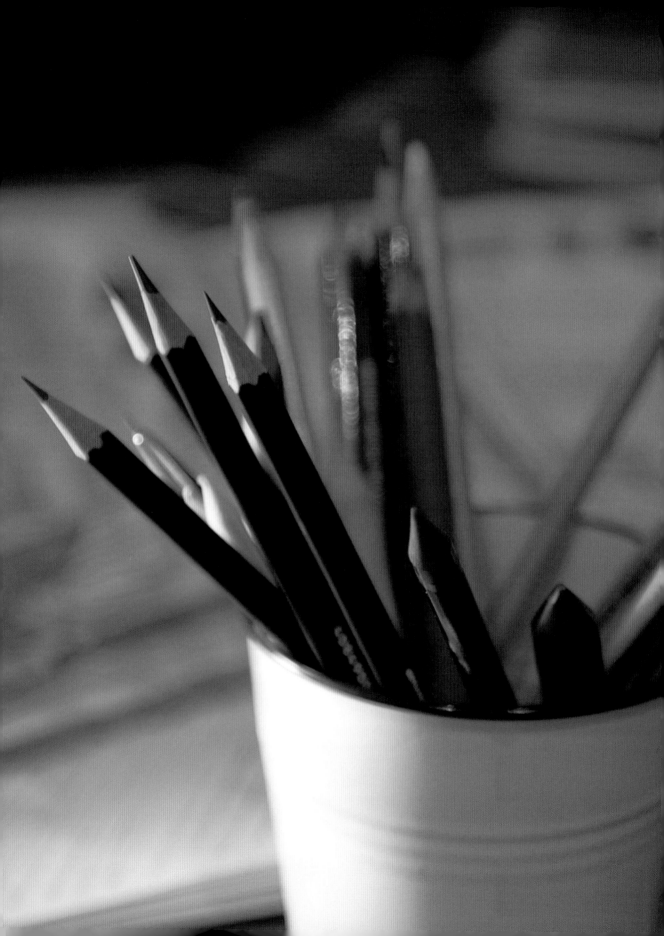

工具和材料
Tools and Materials

你的目標是找到那些對你有幫助的、用著上手的繪畫材料，能讓你用了還想再用。可以嘗試這裡展示的很多不同材料。把它們握在手上。有些可能感覺比較笨拙，但是另外一些你會覺得相見恨晚——面對它們你會產生一股無法抑制的創作衝動。這些材料在創作過程中似乎會消失於無形，成為雙手和身體的一種延伸。

草稿

開始速寫和素描的探險之旅時，你需要的工具很簡單，隨處可見——紙和筆。利用手邊這些工具，你就可以去探索未來的世界了。

如果你不在桌上而在其他地方作畫，你還需要一個墊板，比如一塊寫字夾板、帶有一個或二個夾子的泡沫塑膠夾板、或者任何帶有硬表面的物體——甚至是普通的硬紙板。選定最方便的墊板後，你就算做好作畫的準備了。

大多數繪畫紙都是軟的，不加固定很難在上面作畫。如果你選擇的是標準尺寸的複印紙或其他類似尺寸的紙，最好的解決辦法就是找塊常用硬紙板墊上。

1

選擇握筆方式

削好鉛筆，就可以動手作畫了——但是握筆方式不同，結果也會不同。

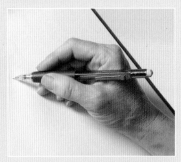

1 一開始，用平時寫字的姿勢握筆，帶橡皮的一端朝外，鉛筆位於拇指和食指之間。

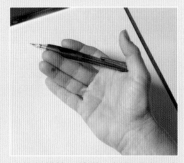

2 握住鉛筆，轉動，打開手掌，掌心向上。

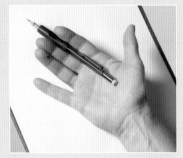

3 移動拇指，離開鉛筆，把帶橡皮的一端移至手心。

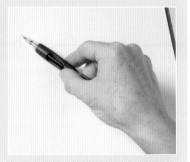

4 把手握起，拇指和食指尖端握住鉛筆前端。再轉動手掌，使手心向下。以這種方式握筆能提高你移動的範圍，而且在紙上作畫時也不會因為手的移動把畫面弄髒。

2

借助肘部作畫

不在水平桌面上，而選用垂直姿勢作畫時，你可能會發現手臂很容易勞累痠痛。把手肘放在膝蓋上有助於緩解疲勞，這比把手放在紙上休息要好很多。

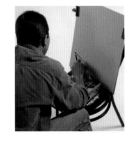

採用這種姿勢作畫，會消除在水平表面上作畫時產生的那種垂直拉長效果。

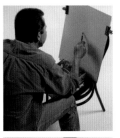

採用垂直姿勢作畫能讓你增加畫面的作畫空間，從手腕能及的位置擴大到前臂能達到的位置。

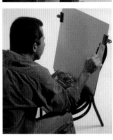

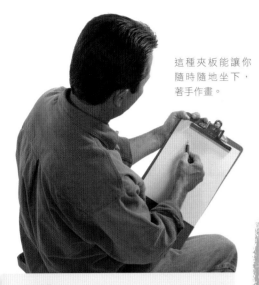

這種夾板能讓你隨時隨地坐下，著手作畫。

考慮畫架

一旦你把畫紙夾到墊板上，握住鉛筆準備作畫，你就會發現長時間舉著墊板作畫是一件多麼累人的事。這也是為什麼你可能要考慮使用畫架。畫架能固定住夾有畫紙的墊板。如果找畫架不方便，或者太貴，拿把普通的椅子，面向自己放好（詳見下面的「試一試」）。

| 試一試 |

用椅子做畫架

找一把不帶扶手的椅子，面朝你放好。然後把墊板靠在椅子靠背上，與你坐的位置稍微空出一點距離。找一把能保證你坐著畫畫時可以向前傾的凳子。採用這種姿勢進行長時間的寫生會相對舒服一些，而且能確保你構得到畫。

大膽想像

不要受限於素描簿的尺寸大小。如果你想在更大的板面上作畫，祕密就是借助肩膀。從胳膊長度能及的位置作畫有助於你看到欲繪製的整體畫面。

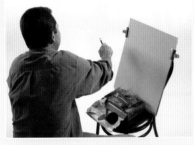

把畫板放在手臂能及的長度，這樣有助於你坐著也能在更大的板面上畫畫。

姿勢很重要。身子坐直，身體才能輕鬆的移動並減少疲憊感，這樣繪畫的自由才能得以展現。

隨身的藝術世界

找一個符合你要求的盒子，把它變成畫箱。把鉛筆、橡皮、削筆刀和其他工具如紙板觀察器（cardboard viewer）或記錄靈感想法的記事本裝到裡面。用它來儲存任何你需要的、想保存的工具，以便你隨時想畫畫時都能找到合適的工具。

| Fix it |

容易取得的畫板

如果你覺得墊板使用不方便，試著用螺旋裝訂的精裝寫生薄，各種尺寸大小的都能買到。

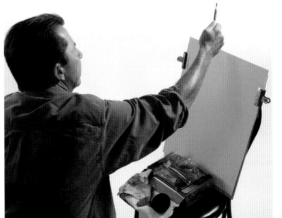

把裝有繪畫工具的盒子放好，這樣你就可以隨手拿起畫畫要用的各種工具了。

繪畫工具

下面將向你展示如何利用各種繪畫媒材展現令人興奮的效果。

從簡單的以鉛筆的快速和即時備忘錄式的速寫，到幾乎照相般的演繹；從炭筆的寬鬆揮灑到粉彩筆的強烈寶石般特性——所有的繪畫媒材都有自身的優點和不足。從第18頁到第57頁，你將會詳細了解如何認真處理每一種媒材。為避免挫折感，比較明智的做法是你要熟悉每一種媒材的侷限性以及它們各自的優點。

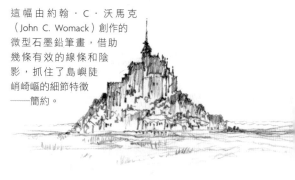

這幅由約翰·C·沃馬克（John C. Womack）創作的微型石墨鉛筆畫，借助幾條有效的線條和陰影，抓住了島嶼陡峭崎嶇的細節特徵——簡約。

6

你所需要的只是鉛筆

繪畫就如在紙上畫個記號那麼簡單。你只是向多個不同的方向畫線，而且用很多方法把線連起來。你可以試著畫一畫，然後把不夠準確的某一片或一些線條擦掉；你可以把不同程度的擦痕和污點變成整體色調的區域——鉛筆的美就體現在它的互相融合特性裡。

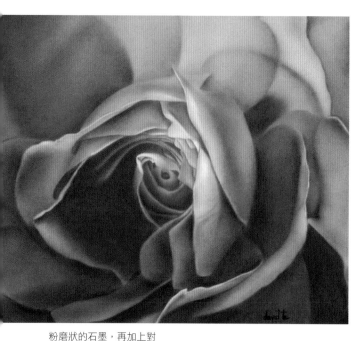

粉磨狀的石墨，再加上對光線如何灑落在花瓣上的仔細觀察，使得大衛·特（David Te）能夠捕捉到這些玫瑰花瓣的絨狀特質。石墨與刷筆的混合產生一種柔性的過渡，不帶任何線條。

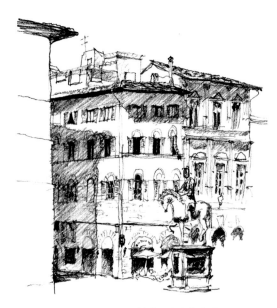

7

石墨畫速成

「鉛筆繪畫」指的是你畫畫的工具是一個木質圓筒，裡面裝有石墨，俗稱「鉛」。石墨是晶狀或粒狀形態的碳，黑色、柔軟、有金屬光澤。而且能導電。和鉛筆一樣，石墨也被用做電解材料，做潤滑劑。

勞瑞·麥克拉肯（Laurin McCracken）使用軟B鉛筆塗畫的斜線來表示投射的陰影。線性素描畫中加上這一簡單的點綴平添了形狀和空間感。作畫時，保持同一種輕柔、連續的力度，保持同一個角度，以便陰影能具有均勻的色調。

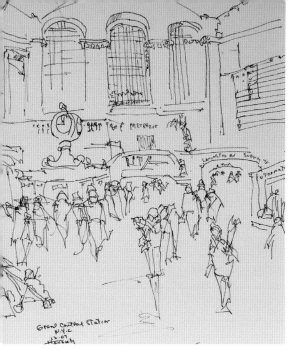

不必只用鉛筆!

一提到用什麼工具，也許你腦海中最先想到的就是鉛筆。然而，還有一些其他的常用工具，不需要成套攜帶，你可以把它放進錢包、行李箱、或是裝進衣服口袋裡。因為炭筆和蠟筆都是粉末狀的，需要用塑膠袋裝好，但是塑膠筆和原子筆本身都有筆帽，比較安全、易攜帶。

尖細的尼龍筆（fiber-tip）能畫出超級細膩滑潤的線條，但是這並不是說它必須很刻板。格蕾絲·哈沃特（Grace Haverty）摸索著在這幅素描中畫一些探索性的形狀，不在意線條是否重疊或突然中斷。這些形狀的有些地方畫了兩次，因為她畫的時候會重新思考形狀該如何畫。由於鋼筆的線痕無法擦除掉，所以這種寬鬆的技法很實用，也平添了幾分魅力。

喬什·鮑爾（Josh Bowe）為自己提出了一個富有挑戰性的難題，一分鐘之內完成一個老人的畫像。只需要用一截蠟筆就可以把坐著向前微傾的人物形象畫出來。用蠟筆的筆頭部分可以勾畫出幾條精準的輪廓線，然後用蠟筆的一個側平面橫著作畫，寬闊的線條能夠柔軟、暖和的毛衣展現出來。只需幾筆也能描繪豐富的內容。

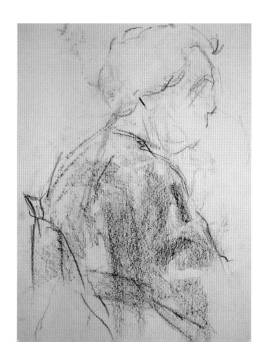

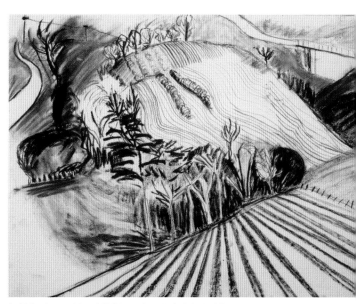

凱薩琳·伊爾曼使用碳筆描繪一個具有生命力的動態風景。犁溝的強前景，提供的角度和線條，抓住目光。後面樹林的處理方式，讓前方的景色有些距離感。炭筆，像鉛筆一樣，可以適當的給予壓力，會呈現不同的色調，這是它的優點。木炭，還可以輕鬆地擦除，並可以混合畫出線條，創造出具有紋理的灰色領域。

多數人都會在包包裡或口袋裡帶支原子筆，所以可以趁喝咖啡時，抓住靈感，隨手畫出一幅滿意的素描。原子筆不像鉛筆或炭筆，畫出的只能是實線——改變畫畫的力度也不能畫出不同強度的線條。為了展現想要的色調和樣式，莫伊拉·克林奇（Moira Clinch）運用畫影線法（參見第18頁）畫出帽子和上衣的深色部分。

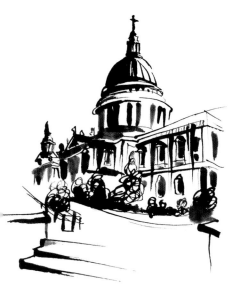

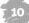 刷筆，傳統意義上被認為是一種油畫工具，也可以被用來畫素描。正如艾瑞·格里芬（Eri Griffin）所展示的，畫中呈現的線條都很寬，而且寬度不一，這是因為作畫時的力度和筆觸部分不同。筆觸末端帶有一種鮮活的書法特性。

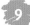

畫出自己的風格

速寫和素描的時候，你不僅會逐漸形成對特定物體的喜愛，而且會偏愛使用某一種或幾種工具，以及使用這種媒材的方法。不要強迫自己複製其他人的作品——要畫出自己的風格。也許你會享受那種花費幾個小時畫畫的感覺，挑戰把複雜、精確的細節記錄下來，或者你可能更喜歡運用即時快速的速寫來捕捉一種鮮活的氣氛。當然，這兩種你都可以做到。

色彩簡介

在單色畫中，畫黑色陰影需要使用不同的媒材，同樣的道理，畫彩色的畫也需要很多媒材。先試著買一盒初學者用的粉彩筆和色鉛筆，看你自己更喜歡哪些。

這兩幅畫都是用粉彩筆畫的：娜奧米·坎貝爾（Naomi Campbell）（見左圖）用的是粉蠟筆棒，因此有寬闊的色彩揮灑；默特爾·皮齊（Myrtle Pizzey）（見右圖）是用色鉛筆畫的，線條更加細膩。兩個藝術家都是在色紙上畫的，色紙的底色被用於豐富背景色，增添畫面的趣味。輕快鮮明的色彩在暗淡背景的反襯下更加絢麗奪目。

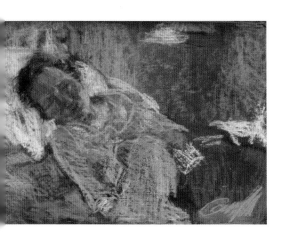

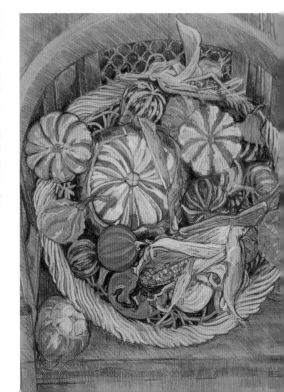

◀ 狄安·馬特森（Deon Matzen）尼龍筆素描畫中的線條帶著一種奇特的圖形特質，能激起人們對木刻版畫的懷舊之情。這幅畫中，藝術家似乎更有興趣描繪每一片葉子、每一塊磚和屋頂石片的輪廓和形狀，而不是它們的明暗關係——這裡沒有中間色調，只有線條和屋裡的陰影。這種筆易於墨水的釋放，筆觸均勻，畫出的線條堅實、明快、呈線形，不像素描時使用的刷筆，需要不停地蘸墨。

▲ 梅麗莎·塔布斯（Melissa Tubbs）的這幅畫中，用不同的媒材，以一種另類的方式，同樣再現了細節的魅力。畫中使用的是一種針筆（工程師和建築師使用的那種），精確度很高。這種筆畫出的線條寬度一致，當然也同樣要求畫線時使用持續一致的力度和速度。藝術家從不同的方向勾畫線條，使得畫中的線條均衡分布，既能體現建築物的形狀，又能把樹木投射的陰影展露無遺。

 11

水彩速寫

一直以來，水彩都被視為是速寫的工具。即便是很小的一盤水彩也能繪出一幅色彩豐富艷麗的圖畫。在乾燥、防水的工具如墨水上塗刷水彩時，可以無比自由地只關注色彩，而不必擔心稿或形狀。用色彩來強調你關注的中心，把前景和背景區分開來，或者只是表現一種整體的色彩基調。

格蕾絲·哈沃特用一個小型水彩顏料墊，使用極細的筆刷快速地畫出建築物的形狀和角度。然後用稀釋的水彩顏料塗上紅色的屋頂、綠色的樹葉和紫藍色的樹蔭。當顏料與水混合、稀釋後，這些色彩就能自然形成牆體和路面的顏色。把顏料和鋼筆結合起來是快速展示線性細節和色彩的有效方法。

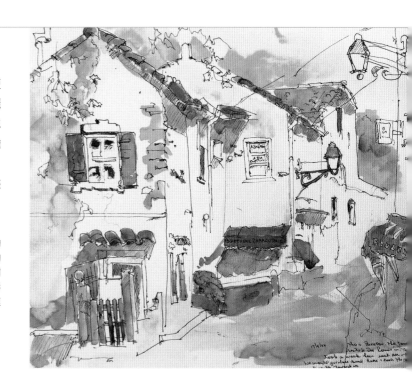

愛德華‧杜洛斯（Edward DuRose）發現刮擦板上的墨水剛好適合他採用的繪畫技法。為了成功地使用這些工具，你首先需要弄清楚該畫的正形和負形，這樣你刮除最上面一層墨時，下面一層的圖像就能露出來。

嘗試突破

每一種繪畫工具都有自身的特性。你可以拿最熟悉或最不熟悉的一種進行嘗試，或者採用不同的方式使用它。所有這些圖畫都展示了不同的藝術家是如何運用自己的方式來表現並完善同一個主題。

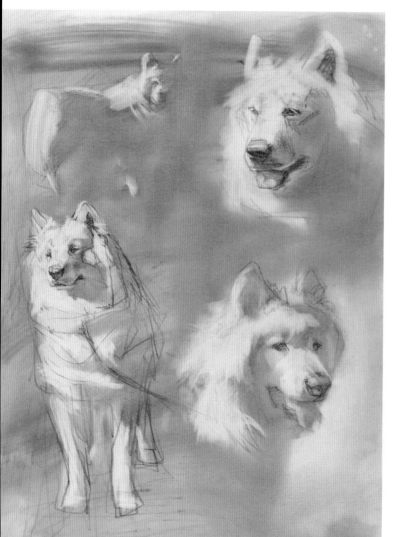

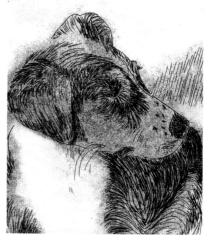

▲ 這幅畫中，狄安‧馬特森把線條繪畫的確定性和印刷的不確定性結合起來。她先用鉛筆輕輕地把圖像畫到卡紙板上，包括每一根毛髮。然後，用美工刀把每一條線都刻在板上。接著，把黑墨擦塗或抹到木板上，推進凹縫裡，然後再噴一層丙烯酸保護膠。隨後再用布蘸走多餘的墨。最後使用報紙或舊的公共電話簿活頁擦拭，只把墨留在刀刻縫裡。

◀ 這幅畫中，狗的圖像在海綿狀的碳粉背景色調中凸顯出來。這一技術從技術上和心理上都做了大膽的突破，因為你是透過擦除的方式倒著畫的。一旦狗的淡色調形狀能從背景中凸顯出來，就可以用炭筆添加黑色細節，描繪狗的特徵。

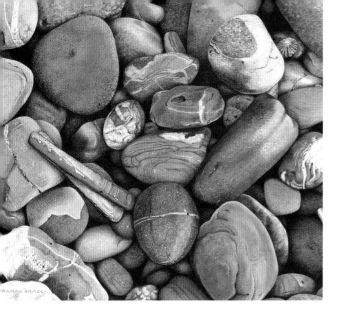

◀ 格雷厄姆·布瑞斯（Graham Brace）的這幅《鵝卵石與蚌殼》富有照相寫實主義風格的畫是用色鉛筆繪製的。每一塊鵝卵石下面都透著用色鉛筆混合並摩擦後的畫紙顏色。然後再用細鉛筆精心地把每一處細節都勾畫出來。亮光部分是透過把顏料摩擦到白紙上，或用水粉顏料畫出細密的白線來展現的。

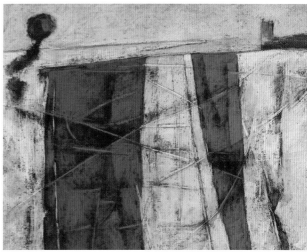

▶ 莉比·簡努爾瑞（Libby January）的這幅《瓦板》，粉彩筆在已做過紙面處理的有色紙上作畫能產生魔術般的紋理效果。顏料隨意附著在鋸齒狀紙面上的方式是任何其他工具都難以模仿的。下面的紙色能豐富粉彩的顏色，而粉彩就像一層紋理交織的面紗罩在上面。藝術家已經展現了大多數的特徵，創造了一種海灘和大海的抽象拼接畫面。

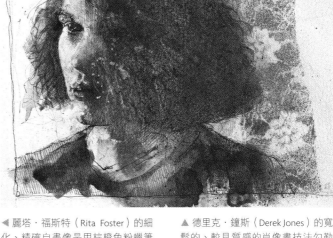

◀ 麗塔·福斯特（Rita Foster）的細化、精確自畫像是用棕橙色粉蠟筆繪製的。頭髮和皮膚都是用細線條描繪的。淡色調用的是白色粉蠟筆繪製的，從而使得頭像更具有三維立體感。

▲ 德里克·鐘斯（Derek Jones）的寬鬆的、較具質感的肖像畫技法勾勒出一種花邊擦印畫的背景（把帶著墨的花邊壓印到紙上）。對角線似的筆墨線條構成素描的基礎。使用刷筆把稀釋後的墨刷到線條上。

鉛筆速寫和素描

也許你已經使用鉛筆很多年，所以把它作為第一種素描工具時你會覺得很舒服。它是一種非常具有寬容性的工具，因為在開始學習速寫和素描時，畫錯的地方可以擦掉重畫。

速寫和素描有一定的區別。速寫很簡單，不受限制，也不承擔責任。它表明可以自由發揮。素描是有目的性的，要遵循更為確定的順序。「鉛筆」這個詞既可以表明媒材選擇的是黑鉛，就是典型木質圓筒裡裝著的那種鉛。黑鉛筆很容易塗改，輕輕一擦就掉，又很便宜，隨處都能買到。這也是它與其他許多媒材相比都更具有競爭性的地方。

13

明智的投資

你不必花一大筆錢，但你能買到具有藝術家特質的鉛筆，因為比較便宜的鉛筆每一種級別都有不同的硬度，鉛很容易折斷，硬度的範圍從硬到軟也受到限制。一般要有三或四種不同硬度的鉛。不同的硬度級別能幫助你展現多種不同的色調。如果你只是剛開始畫，也非常值得在高品質的橡皮和削鉛筆工具上做些投資。

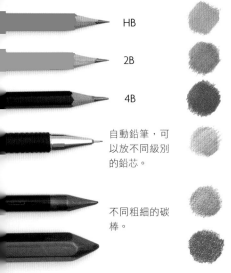

色調痕跡

2H

HB

2B

4B

自動鉛筆，可以放不同級別的鉛芯。

不同粗細的碳棒。

左邊所示的鉛筆都很適合用於初步的練習。色調痕跡展示了能透過改變用力的大小而產生的色調確定，力度不可太大，以免把畫紙弄破。用2H的鉛筆不可能畫出強有力的深色調，而4B的鉛筆很軟，很容易糊成一團，所以在空白區域內作畫時一定要小心，不要弄髒畫面。

14

嘗試塗鴉

為了了解鉛筆的硬度範圍，可以嘗試用不同的花體和線條塗鴉。嘗試一下你能畫出多少均勻分布的線條（一排排均勻分布或隨意分布的線）——想保持線與線之間距離均等並不像想像的簡單——或者試著用不同硬度的鉛筆畫些均勻分布的花體線條。

用2H鉛筆畫出的均勻分布的線條

用4B鉛筆畫出的均勻分布的線條

用2H鉛筆隨意畫出的線條

用4B鉛筆隨意畫出的線條

喬什‧鮑爾用鉛筆在紙上畫出的各種各樣的線條，直的和彎曲的，創造了一種畫面在動的錯覺。

你的寫生簿將成為捕捉瞬間事物的寶物。這裡，藝術家狄安・馬特森一分鐘之內就把二個坐著的人在那兒密謀的形態速寫出來了。

插圖家傑絲・威爾遜（Jess Wilson）把她的寫生簿帶到拉斯維加斯，記錄了45分鐘內的情景，後來又上了色彩。這些速寫不受約束，畫著也很有樂趣，而且依然很好看。

15

養成習慣

不做練習就想學會一種外語是不可能的，素描也是如此。素描像是一種語言，但是如果你認真學習它，你就需要有一個可以練習的寫生簿。你的寫生簿能隨你所願，可以是保密的，或者是公開的，但是最好能以非正式方式保存它，這樣你才能在沒有壓力的情況下速寫。用鉛筆開始作畫是很好的起點，因為你可以先畫出淡淡的、定位性的引導線，之後如果有需要再添加更多的細節。

▲ 每一個能被畫出來的觀察都可能被視為一個微不足道的快照，但是組合成一個集合體，就像莫伊拉・克林奇所做的這樣，一幅栩栩如生的拼貼畫就呈現出來了。

▼ 在這幅《大問題售貨員》中，藝術家阿德班吉・阿拉德（Adebanji Alade）在作畫時寫了一些註釋。寫註釋是速寫和搜集資訊過程的一部分，而且它們是在工作室回頭閱讀時的樂趣，因為能喚起記錄該事件的記憶，讓你能夠根據需要繼續擴展速寫。

莫伊拉・克林奇的這些速寫記錄了旅遊期間的記憶，時隔很久之後也能繼續在此基礎上添加陰影區和細微的細節部分。

16

添加結構

前面幾頁的插圖都是速寫的例子。技法是自然隨意的——跟隨眼睛和鉛筆移動即可。以畫面作為開始,在速寫中加入更多的結構或想法就能變成工作圖,在繪畫過程中抓住機會,多加練習,形成屬於自己的可視語言,這一點可以如你想像的那般簡單或複雜。

透過三幅畫面的建立,藝術家馬丁·泰勒(Martin Taylor)把速寫帶進了更有思想和內涵的素描領域。

17

畫影線更勝塗鴉

畫影線法,交叉影線法和漸淡畫法(參見第76頁)都被逐漸用於繪製令人信服的圖像。用不同的方法/方向進行練習。擴展你的繪畫經驗,一層一層展開,逐漸擴大以形成色調和明暗度。把不同種類的鉛筆都包含進去,比如闊邊的石墨棒和自動鉛筆。使用硬度不同的各種類型的黑鉛,比如把硬的2H鉛和軟的4B鉛結合在一起。與炭條一樣,石墨也是粉末狀的,需要用刷子作畫。

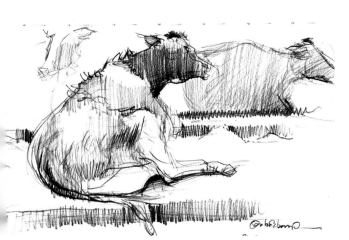

◀ 阿德班·阿拉德在這裡證明了一點,簡單的垂直影線也能創作出色調速寫,可以作為更具細節素描畫的底稿。

▲愛德蒙·奧利韋羅斯(Edmond Oliveros)主要使用帶有角度的影線和精心繪製的線條方向來暗示物件的形狀和色調。

18

添加細節

就直線性線條而言，鉛筆素描能夠畫出極為豐富的細節。你可能會對形狀、紋理、物件的色調非常著迷，用複雜的線條來描繪它們，正如本頁所示的兩幅素描畫。有些影線部分還能看到，但是兩個藝術家都關注對寫實主義程度的捕捉，並在這方面做得很成功。有些線條非常複雜，有的則非常柔軟，錯綜交織在一起，幾乎看不到。

用HB鉛筆輕輕地畫出樹木的粗略形狀速寫，然後用畫影線法畫出整體色調的區塊。用鑲邊花邊或手指來回摩擦一下。

用尖細的B鉛筆畫出線性的線條，繪出樹皮的形狀。

在黛安·賴特（Diane Wright）的《樹皮特寫》中，她使用了石墨鉛筆和自動鉛筆來描繪形狀和紋理。線條極其密集，完美地再現了多節瘤狀的樹皮表面。

珍妮特·惠特爾（Janet Whittle）的這些向日葵背景是用黑色調影線繪製的，創造了向日葵後面鬆散而有質感的負形，與精心描繪的花瓣形成對比，細膩柔和的鉛筆筆觸描繪了花瓣的精巧優雅特質。

ET WHITTLE

炭條的多功能性

炭條可能是素描工具中功能最多樣的——可以用來速寫、畫輪廓、打底、暈染等等。

炭條能畫出所有範圍的明暗色調，從白紙的亮度到最深的黑色。炭條的形式有很多種，你可以用它來畫一條一條的線，也可以渲染出一層層色塊，或者甚至可以撒一些炭粉，平鋪一片色調區。炭條也是很具寬容性的——可以完全擦除掉，或者足以把深色調增亮為灰色的。可以自然隨意地操作，或者進行精心細緻的描畫。

卡梅隆·漢普頓的這幅《煤礦色金絲雀》是用真正的阿拉巴馬煤粉，使用軟毛的圓頭水彩刷筆塗繪而成，然後用軟橡皮擦掉「畫」上的其他細節部分。

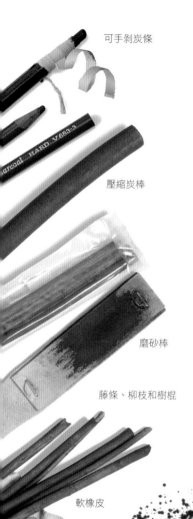

可手剝炭條

壓縮炭棒

磨砂棒

藤條、柳枝和樹棍

軟橡皮

麂皮

化妝棉

炭粉

19

炭條類型簡介

從最簡單的到最能操控的形式，把握對不同類型炭條的了解，能幫助你決定使用哪一種炭條，以及何時使用。

· **可手剝炭條**是最簡便的炭筆繪圖工具。剝除包在外面的一層紙就能露出碳棒——不需再削筆。這種筆的硬度從軟、中到硬都有，是開始練習的良好選擇。而且該類的筆很便宜，你將會體驗一種顏色非常黑的素描工具。

· **壓縮炭棒和炭筆**分為圓型或方型，如果是鉛筆形式的話，也隨硬度不同分為不同級別。

· **藤條、柳枝和樹棍**是炭筆的自然形式，長度不一。燒焦的木質藤條能作為一種軟質深色炭筆；柳枝能作為硬度較大的炭筆。用磨砂棒銼掉不規則部分，削好。因為碳棒易斷，繪畫時要輕輕地畫。

· **炭粉**是用來覆蓋大片區域的——或者甚至用間接方式覆蓋整個畫紙（參見第77頁）。可以把一些炭粉裝進你手邊有的粉末混合器，比如調味瓶或滑石粉瓶。

20

削筆和擦除

如果你想成功地使用炭筆，削筆刀和橡皮都是基本的工具。

· **磨砂棒** | 將藤條、柳條和壓縮炭條變得尖銳的最佳方法。你可以以自己製作磨砂棒，把一小塊砂紙釘到平滑木棍或鐵片上。

· **軟橡皮** | 柔韌且「可定型」，就像一塊很硬的麵團。能清除乾淨，也能被捏成一個點，用來把畫中的加亮部分挑出。

· **麂皮** | 也可以被用作橡皮。能水洗，乾燥，多次重複使用。

· **圓形化妝棉** | 有光滑的一面，能讓你把炭粉散到寬闊的地方。讓海綿多蘸一些欲用的碳粉，越多越好。

試一試 | 炭筆技巧

使用這些技法中的任一種或全部技術來探索炭條的無限可能。

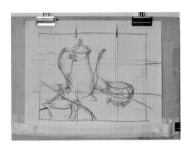

筆勢 | Gesture
用炭筆畫一幅動態素描（參見第72-73頁），勾勒出構圖中包含的一切要素。注意此處的集塵槽（參見下文的「Fix it」）。

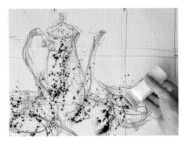

變黑區域 | Darkening areas
用振動器把炭粉撒落到你希望加黑的畫面區。量不需太多——粉末將填滿畫紙上的凸起和凹槽（參見第60頁）。

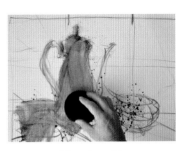

用海綿作畫 | Drawing with a sponge
用闊面的海綿可用來移動粉末。按照你一開始畫的輪廓進行塗抹。

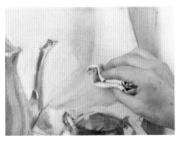

用麂皮擦除 | Erasing with a chamois
用麂皮的乾淨部分擦除炭條的大片區域。隨著粉末的集聚，封住該區域，再用另一片乾淨部分。當麂皮飽和後，用肥皂清洗，用清水沖洗，然後晾乾，以便下次使用。

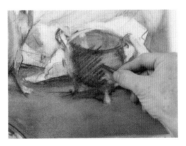

直接暈染 | Direct rendering
用藤條或柳枝或炭筆進行暈染，對素描進行最後技巧性處理。削尖的碳棒能讓你畫出細節分明的線條。

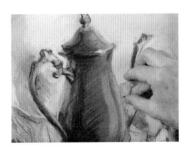

用軟橡皮畫畫 | Drawing with a kneaded eraser
在紙上擦拭，擦出一條鋒利易碎的邊緣線。把橡皮捏成你想要的形狀——寬度可以覆蓋一塊較大的區域或捏成細尖狀以提高亮度（參見第80頁）。

| Fix it |

保持清潔

畫畫時，為了抓住炭筆作畫時掉落的任何粉末，需要掛一個粉塵收集槽。用一張6英寸（15釐米）或像這麼寬的一條紙，長度要比你用的墊板寬度長一點。把紙條按縱長型方向對折，粘貼到墊板的底部，以便紙能掛在集塵槽下（參見上述的「筆勢」）

21

後期處理

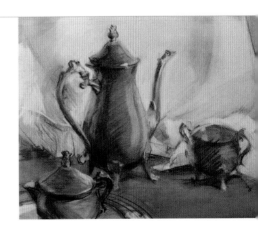

炭筆通常被用作一種初步速寫的工具，但是經過正確的處理後，它可以憑它的特質作為後期處理階段的工具。把它塗在檔案紙和玻璃下的框架上，因為儘管炭筆不會褪色或剝落，但是它永遠保持著這些特性：可改變、可操作、易擦除。

| 創作中的藝術家 |
炭筆靜物畫

材料

炭筆：HB、2B、4B和6B
100磅（280克重）
畫紙
軟橡皮
炭筆削筆器

使用的技巧

炭筆（第22-23頁）
網格系統（第129頁）
輪廓素描（第74-75頁）
直接渲染（第76頁）

炭筆靜物畫，從本質上看，將消除色彩的設計元素，而且這樣做能讓色調變化，線條、形狀和紋理變得更加重要。在這些南瓜的安排組合中，也有一種強烈的直線型線條。隨著這些元素的展現，色彩就變得對構圖沒有必要了。

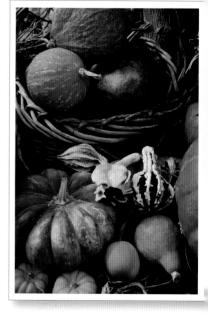

這幅秋收的景象是靜物主題的理想之選，因為它包括樣式、線條、紋理和色調。

1 輪廓速寫是由利用網格系統計畫好的構圖組成的。然而，在讓構圖超越線條繼續發展方面存在一些彈性，能夠相應地調整最後的構圖。

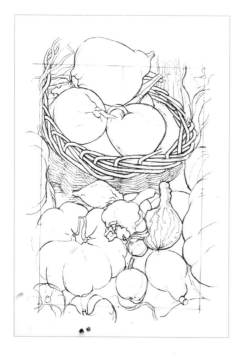

22

找到韻律

為了幫助建立構圖，找一根細繩，把它放在你的第一個圖稿上方（參見第一步），調整它的形狀，直到你發現素描的視覺流動性。它將把你的注意力吸引到關鍵的焦點和其他部位上。

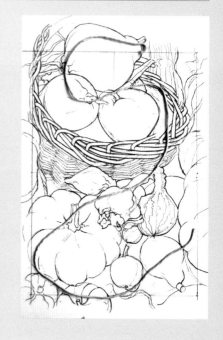

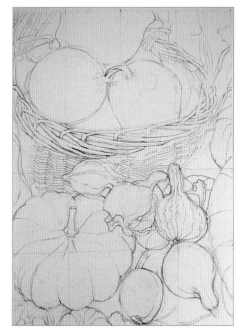

2 把速寫紙放在左下角，與大的繪畫紙底端平行，畫對角線，如右上圖所示。剪掉多餘的畫紙，如圖中紅色線所示。之後將速寫紙和畫圖區分為16等分，如右圖中所示。使用HB鉛筆輕輕地重複線條和形狀，你會看到在每個矩形中，每個對應的矩形。

隨著網底的出現，黑色線條就與更深的色調一致了。

3 根據不同色調把線條區域加重。構圖接近色調區域的地方，線條要畫更深一些，以便輪廓本身就能展示暗區所在的位置。

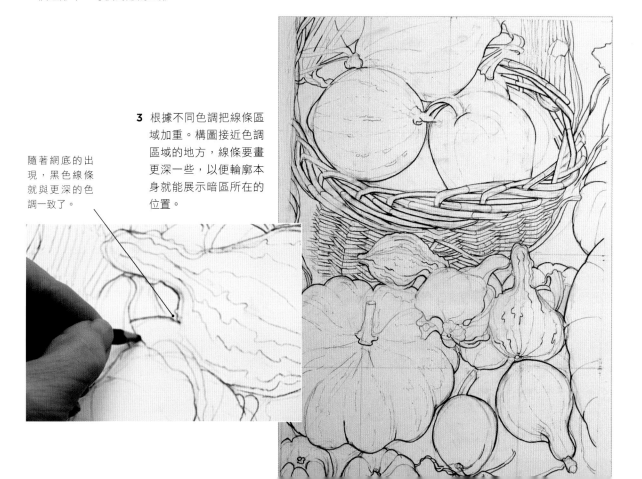

4 建立輪廓之後，色調區就由描畫出最淡的色調和中間色調中襯托出來，甚至在色調很深的地方也是如此。任何不搭配之處都可以透過調整進行修正。

輕輕地握著鉛筆，畫出斜線型的中色調陰影線。

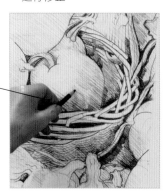

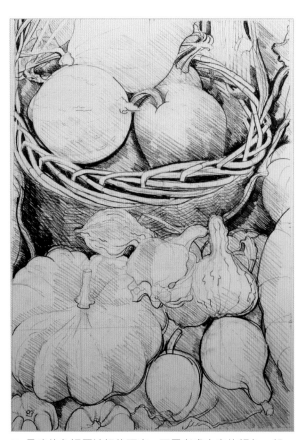

5 最暗的色調區被記錄下來，不需考慮本來的顏色。朝一個方向傾斜的線條和順著物體或空間形狀的線條構成了畫面的色調。

23

由暗變亮

陰影的深度和色調的暗度才是真正意義上把構圖色調變亮的主要因素。用炭筆作畫，只能產生黑色和灰色陰影。白紙是亮色的，所有其他部分都為這種亮色增添亮度。最淡的亮色和最深的暗色將吸引看畫人的眼睛，所以要確保這些區域都位於「三分法則」（參見第100-101頁）的四個交叉點的其中一個上頭。

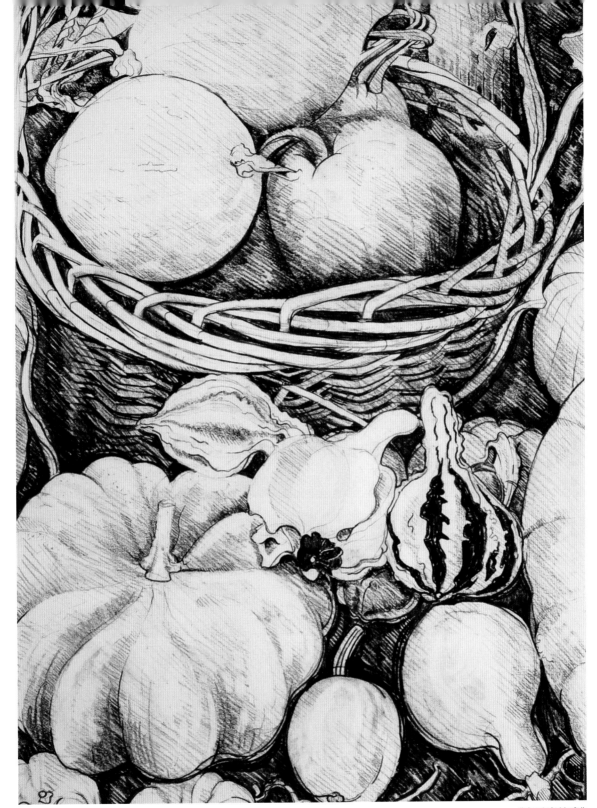

6 畫中添加了畫面自身的明暗關係，並用軟
鉛筆畫出籃子和南瓜表面的樣式，有時可
以直接用軟橡皮擦掉一部分。所有的色調
區都能進行調整，展現最大程度的對比。

《**南瓜炭筆畫**》

14×20英寸／35.5×51釐米， 100lb／280克重 繪畫紙

默特爾‧皮齊 Myrtle Pizzey

色鉛筆的運用

使用色鉛筆作畫，你會有所顧忌，落筆也更準、更堅定。由於色鉛筆攜帶方便，可以隨時拿來使用，也可以被用來為黑白素描畫潤色。使用水溶性彩筆時，色彩的寬鬆揮灑是可能的。

這裡重點強調的是「鉛筆」。彩色的圓柱形筆很多，但是所有的色鉛筆必須是剝掉外皮或削好後裡面的鉛是彩色的，可以用筆尖作畫。色鉛筆的可擦除性要取決於鉛筆的種類。很容易確定你的色鉛筆是粉彩筆、碳質筆還是普通的蠟質彩筆，這裡僅列舉幾個。在你買筆前，一定要檢查一下生產商是如何解釋他的產品。

色鉛筆的顏色種類眾多。每一種畫法的連續性不同都會產生不一樣的效果。

水溶性的色鉛筆可以直接用或者灑點水來產生水洗色彩。

24

色鉛筆繪製的線條

像所有可畫出點線的工具一樣，色鉛筆也能繪出各種可能的線條形狀——直線、陰影線、交叉影線、點狀、花體和混合狀的。握筆的角度很重要，因為筆勢決定：

· 紙上色彩的強度
· 混合色的柔和轉變
· 線痕的可擦除性，因為力度過大將導致難以擦除。

正常力度

較用力的

以與紙面成45°角的方式握筆在紙上作畫，畫出的線條是細細的，直線形的。如果你想展示這些線條，就再用點力畫一下。

以與紙面成15°角的方式作畫會在紙上畫出更多的顏料。如果用力較輕，就能展現柔和轉變。

第一層
第二層
第三層

這些顏色都是透過在一層顏色上再塗一遍而展現的，並不是加大力度導致的。

25

色彩混合的技巧

不管你是想要從一種顏色流暢地轉換為另一種顏色，還是把兩種或多種顏色完全混合在一起，色鉛筆都可以展現想要的效果。影線和交叉影線產生的線形痕跡以平行或交叉的方式構成視覺上的色調或混合色彩（眼睛看到的是作為第三種顏色的色彩混合體）。重疊陰影能產生更光滑細膩的混合，尤其是用紙巾或抹布的摩擦把它軟化後，這樣做要比在大片區域上畫交叉影線更節省時間。

開放式影線筆觸：從一種顏色到另一種顏色。

空間均勻分布交叉影線：先是一種顏色，然後轉換90°，在上面垂直畫另一種顏色。

密集的交叉影線：先畫一種顏色，然後在上面畫另一種顏色；色彩混合的更多。

富有變化的交叉影線。

以相反方向暈映的影線色彩在中間形成混合色區。

用紙巾摩擦暈映的色彩。畫紙上的白色斑點不見了，顏色混合得更密集了。

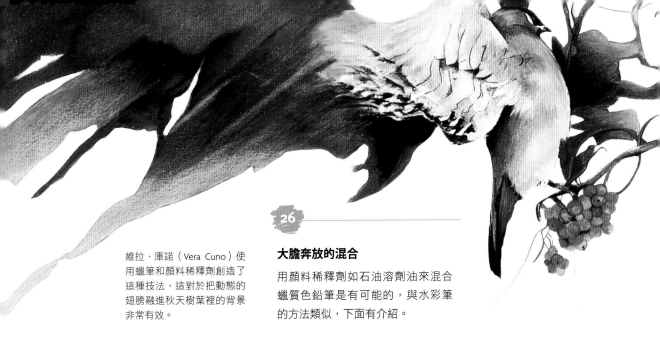

維拉・庫諾（Vera Cuno）使用蠟筆和顏料稀釋劑創造了這種技法，這對於把動態的翅膀融進秋天樹葉裡的背景非常有效。

大膽奔放的混合

用顏料稀釋劑如石油溶劑油來混合蠟質色鉛筆是有可能的，與水彩筆的方法類似，下面有介紹。

展現柔和混合效果

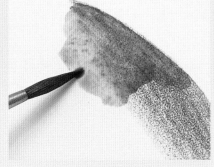

水溶性色鉛筆可以像其他鉛筆一樣使用，但是顏料會更軟一些，而且用水可以溶解。要想展現非常濕潤的效果，使用水彩紙，如本圖所示。

儘管色鉛筆的主要特徵之一是展現細線性細節或透過費心繪製的影線來展現混合效果，但是用水溶性鉛筆依然可以「畫」這樣的效果。你可以採用正常的方式作畫，也可以用濕刷把線條的兩邊都柔化或者只柔化其中一邊。你還可以把已經畫好的影線顏色區柔和化，從而使線條消失。要想把兩種顏色混合、揉搓在一起，可以先進行乾式混合，然後再加水（參見右邊的「混合色」）。

混合色

黃色和藍色	紅色和藍色	
		乾式混合法
		濕式混合法

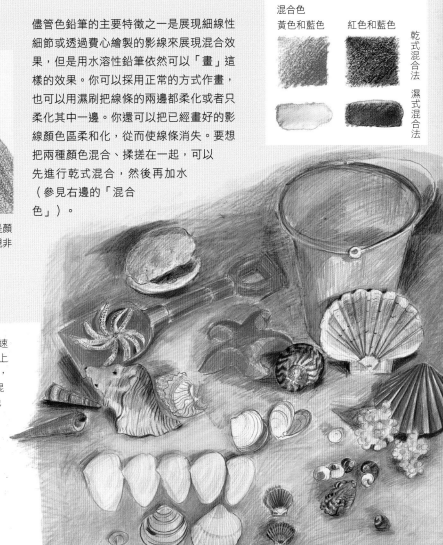

這幅圖中，簡・斯特羅瑟（Jane Strother）先速寫了圖像，然後以影線方式畫出了沙灘背景上的橙色和黃色兩種背景色。接著，她用刷子，蘸些清水塗刷物體的周圍，以便陰影線能混合在一起。這是為大片、寬闊的色塊區上色的一種捷徑。乾燥後，細節就會顯現出來，隨意在沙子上畫些影線即可增添畫面紋理和質感。

28

渲染細節

對於那些有興趣在一幅鉛筆素描畫或臨摹畫進行精心細緻的細節渲染的人，色鉛筆是非常理想的選擇。關鍵是富有細節的鉛筆素描能夠準確地展現出來。然後你再渲染整體構圖，建立整體的色彩層次，或者你也可以一次只對一片區域進行渲染。採用後一種方法的話，最先被選作渲染的部分應作為其餘部分的參照物，或者稱為「錨點」。祕密就在於先渲染你感興趣的中心點，它將會從始至終把握整體的平衡，突出重點。

29

削尖它！

記得要保證你的鉛筆尖非常的細。稍微鈍一點的筆尖都畫不出極其細微的細節。選用品質較好的金屬削筆刀（塑膠的那種品質不夠好）。如果你想真正地操控筆尖，可以用美工刀在堅固表面上把鉛削尖。

30

真實渲染

這幅畫中，每一根羽毛的真實和準確渲染都跟隨著物件的身體輪廓，而且這樣做能完美地描述鵝的圓形體形。運用這種技巧有必要選取拍攝技巧較高的照片做參考，除非你非常熟悉動物標本的結構。色鉛筆不會產生濃重或明顯的紋理或堆積，這使得選用該技巧是非常理想的。你選擇的畫紙，可以是具有紋理的，或是選擇平滑的紙，將紙「消失」到色鉛筆畫裡，並作為一扇敞開的窗戶，透過它觀看主題。

對於他的加拿大鵝而言，理查‧查爾茲（Richard Childs）先用淡淡的鉛筆線條勾勒出鵝的輪廓，然後對每根羽毛進行藝術處理，從頭部開始，這樣頭部的色調就能作為整體色調的衡量標準。細節展示了對每一根羽毛的羽枝進行分析在描繪形狀時有多麼重要——很容易假設他們是平行的，但是靠近觀察就會發現，其實並不是如此。

羽枝從中心羽軸開始是平行的，但是在外部邊緣位置就順勢變彎了。

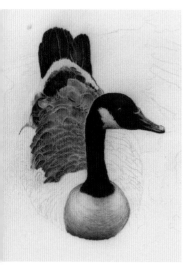

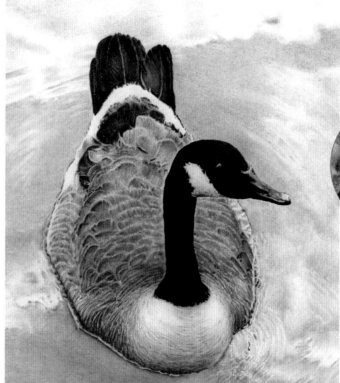

這裡，羽枝呈扇形逐漸向外散開，從隱藏在重疊羽毛下的中心區開始向外展開。

在這種情況下，先把黃色定為整體背景色，然後把深色背景逐漸淡化進去（參見第76頁）。這種背景作為負形區域來描述棕櫚樹葉和花的輪廓形狀。細節部分，如葉片的亮綠色和黃色葉尖都可以隨後再添加。

為了捕捉羅賓・博里特（Robin Borrett）的素描畫中的精巧細節和紋理，這裡使用的是筆尖削得很細的色鉛筆，而且整個過程都要用這種細筆尖來畫。

畫每一片棕櫚樹葉都是一個挑戰，可以用兩種技法來完成。

描繪每一塊石頭的肌理時，羅賓都是細心觀察後才輕輕地用鉛筆在紙上作畫，以保持畫紙的紋理，這也恰好模擬了石頭的粗糙本色。

對於這種棕櫚樹，每一片葉子都是用亮光、中色調和陰影繪製的。然後，再對背景色和形狀進行渲染。

攜帶方便

色鉛筆易於攜帶，所以你可以隨身攜帶一些色鉛筆來充實你的寫生簿。外出活動時，它們可以作為理想的快速速寫工具，因為它們很輕，不需要調色板，也不需要混合調色的工具。選一些紅色、藍色、黃色、綠色，以及你最喜愛的顏色，裝進盒子裡。看到什麼剛好想要描繪下來的，就可以隨時把它們畫到紙上。這樣誰還需要照相機呢？

| 試一試 |

巧妙處理粗糙面和光滑面畫紙

從高級美術紙到繪圖板，可以被用作素描的工具真是多不勝數。粗糙面紙很耗費鉛筆，很快就能把一支鉛筆用完，而且在這種紙上進行色彩混合也更難一些，但是它能增添畫面的紋理。試驗一下，拿你手頭就有的畫紙試一下──甚至普通影印紙和速寫簿都可以。

艾蜜莉・沃利斯（Emily Wallis）使用色鉛筆巧妙地抓住了這隻小雞絨毛柔軟、毛茸茸的特徵。在紙上描繪時，顏料只留在紙張凸起的位置上（參見第60頁），正如上圖的細節展示一樣。

| 創作中的藝術家 |

色鉛筆創作

本節的色鉛筆工具範例能高水準地展示細節，並能把物件精確地再現。本課題作業的特色是工具間的相互混合，多種不同類型（粉彩、水彩、乾燥型）的色鉛筆占主導優勢。

這幅畫中，物件的挑戰是要重新創造出細微的色彩漸變效果。

材料

紙膠帶
HB繪圖鉛筆
描圖紙／方格紙（Clear acetate）
白色掛載板（white mount board）
色鉛筆（pastel pencils）
橡皮
電動橡皮
粉彩修正筆（blender／shaper）
可攜式無線吸塵器
噴霧式定畫液
色鉛筆
12英寸（30釐米）長的尺
2號和0號（gauge）黑貂畫筆
白色水粉顏料

使用的技巧

鉛筆（參見第18-21頁）
粉彩筆（參見第44-49頁）
色鉛筆（參見第28-31頁）
直接渲染（參見第76頁）
剔花法（參見第81頁）

1 在物件邊緣四周都貼上紙膠帶，固定操作區的框架。在原參考照片上鋪一層有0.75英寸（2釐米）格線的方格紙（與圖片確認），用HB繪圖筆盡可能精確地把物件的輪廓描下來。然後按照相應比例把照片擴大，輕輕地描繪到紙上。

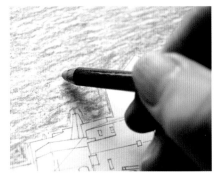

2 用色鉛筆塗繪基礎色。從天空開始，用輕淡的深藍色和光譜藍混合色把整片區域粗略地塗滿。

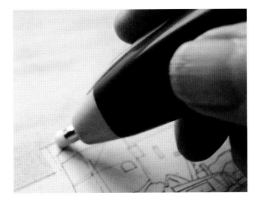

3 用手指摩擦畫的表面，使顏色混合。也可以使用小紙球，但是紙巾可能會吸走畫面上的粉彩顏料。

4 顏色溢出來的部分可用橡皮或電動橡皮擦掉。用乾淨的橡皮橫著擦拭畫面，這樣可以提亮天空的顏色，形成輕柔、羽絨般的夏日雲朵。

32

合適的表面

粉彩和定畫液的結合為色鉛筆的多次重複操作提供了一個非常好的「齒槽」（tooth）。（意思是能「咬」住顏料的空間）。

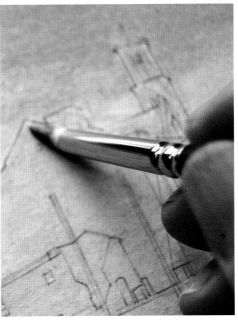

5 在建築物和岩石塗上橄欖綠色和橙黃色的基礎色，用手指混合，並用圓頭粉彩修正筆和電動橡皮把超出邊緣的部分擦除掉。

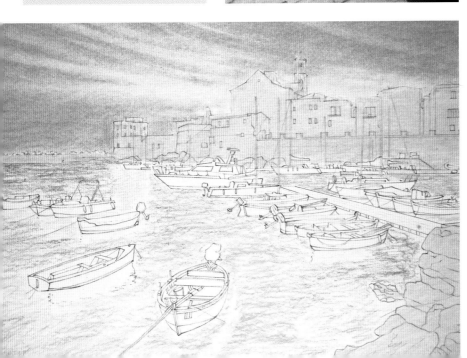

6 大片水區是用光譜藍、鐵藍、鈷青綠色、漸黃色、蔥綠色、黃赭色和棕褐色混合在一起形成的。一旦混合，畫面的底色就完整了。這片區域是真空的，用定畫液均勻地噴灑畫面，然後晾乾。

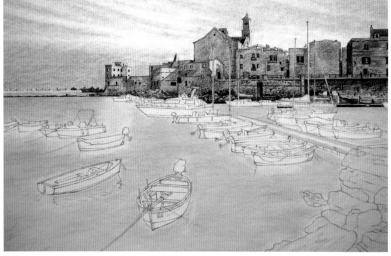

33

鋒利的工具

要一直保持鉛筆的筆尖又尖又細。如果你手邊有工具,可以用美工刀去削鉛筆,而不用削鉛筆刀。

用美工刀把鉛筆削好,削成能畫細節的尖細形和畫陰影的扁闊形。

7 下面要用到色鉛筆了。現在畫的是防波堤和建築物,屋頂、窗戶的細節,以及使用派泥灰和深褐色添加的大面積陰影區。為了達到筆直邊緣和精確的效果,必要時也會使用直尺。甚至,還要在輪廓內畫一些對角線形的筆觸。色調密度的改變是透過改變鉛筆的用力強度來展現的。然後,在屋頂、窗戶和門上添加色彩細節。

34

富有保護性

除了採用自上而下/從左到右的繪畫順序外,你還可以在正在畫的那一部分下面墊張紙,防止弄髒畫面。

刻意著色的部分,例如船尾的拉引處,都能體現出細節。

8 各種船隻的細節是透過添加並混合顏色以及界定邊緣和形狀得以體現的。大多更細微之處僅用鉛筆的少許筆觸即可體現。這片區域需要大量可供選擇的顏色,包括鈦藍、淡鈷藍色、藍色、天藍色、代爾夫特深紫藍色、真正的綠色、淺綠色、天竺葵湖藍色、暗橙色、橙黃色和深褐色。

使用剔花法，在選
中的區域用鋒利刀
刃小心地劃刻，形
成「閃閃發光」的
高亮區和裂紋，使
得水顯得很逼真。

9 對於水而言，顏色是混合的，
波紋是由色調和強度變化的筆
觸形成的。高亮部位、波紋和
光的反射效果都是透過電動橡
皮和美工刀刮刻表面形成的顏
色而展現的。

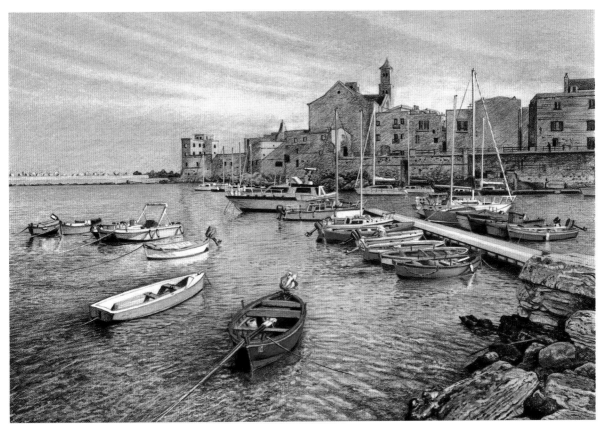

10 畫中右下角的岩石是渲染得到的，用黑色、深褐色、冷灰色、棕赭石色、
燒赭石色和天藍色巧妙地捕捉了微妙的色彩變化以及陰影和肌理的密度。
岩石上深暗的裂痕與柔軟的陰影和被陽光照射的表面形成強烈鮮明的對
比。最後的潤色是針對停泊的纜繩、桅杆和繩索的描畫和刮擦，用精細刷
筆蘸白水粉顏料來增加白色亮度，或者用美工刀在紙上刮。

《藍色地中海》
14×10英寸（36×26釐米）白色掛載板

格雷厄姆·布瑞斯 Graham Brace

鋼筆的力量

墨水筆和馬克筆都是速寫和素描的最佳工具。主要區別在於墨水筆與鉛筆和炭筆不同,筆跡無法擦除。

有了鋼筆和速寫簿,你就可以準備畫任何畫了。一支鋼筆能帶給你超大的自由和自主性。不需清洗刷筆,不需保存濕掉的畫布,也不需隨身攜帶笨重的工具。你可以在口袋裡塞一本袖珍速寫簿,準備好捕捉任何可以透過一個簡單的姿勢得到的觀察。或者你可以安靜下來,連續好幾個小時不動,完成一件藝術作品。

這幅秋收的景象是靜物主題的理想之選,因為它包括樣式、線條、紋理和色調。

35

原子筆和馬克筆

任何原子筆都可以被用來畫畫。馬克筆到處都有,但是你首先要在畫紙上試驗一下其滲透性。藝術品店裡供應的繪畫用馬克筆可畫出無窮無盡的透明度和色彩。針筆(technical pen)的筆尖樣式多樣,形狀各異,不是圓球狀的,而是一個可重複吸墨水的儲水管。針筆是點畫法的最完美工具,因為它們能多次重複地畫出大小相同的點。要改變點的大小形狀,換用不同型號的針筆即可。

對於這幅幾維鳥畫,艾米麗·沃利斯(Emily Wallis)使用影線法和鋼筆的點畫法捕捉了牠優雅的曲線和富有質感的羽毛。

◀ 阿德班吉·阿拉德使用鋼筆畫了這幅速寫,很輕鬆就展現了深色調效果,與使用闊面筆尖的鉛筆或炭筆所畫的效果一樣,但是使用這種筆畫出的圖不會出現污跡。

在渲染這隻海鷗的柔軟、灰黑色時,艾米麗選擇了一種筆尖非常尖細的鋼筆,運用細密、短小的影線法和點畫法把海鷗的外形輪廓勾畫得栩栩如生。

36

不必擔心髒點

不易擦除的工具有一個優點是鉛筆和炭筆不具備的,即它們是永久性的,而且不會形成污跡。很多速寫簿裡都裝滿了看上去髒兮兮的素描畫。手會拖著鉛筆或炭筆在紙上隨處畫,但是多數情況下,罪魁禍首還是速寫簿本身,混合和收縮的時候會把紙搓揉在一起。而這一現象在鋼筆畫和馬克筆畫中不會發生——它們的表面很乾淨,而且能在速寫簿上保存很久。

37

| Fix it |

自動給水的筆

自動給水的筆如原子筆能持續不斷地補給墨水，只要你不把筆頭朝下。有些針筆使用一種壓力平衡系統，能保證筆頭不論處於任何方向都能出水，例如當你在畫架上畫畫時，或以傾斜的姿勢在速寫簿上作畫時。

馬克筆能畫出灰色調

把用過的、顏色不鮮艷的舊馬克筆保存下來。他們可以被用來畫灰色調的影線，直到把最後的一點墨用盡。或者也可以在藝術品店購買冷暖色調的灰色馬克筆，黑色調含量在10%至90%的範圍。

在阿德班吉·阿拉德的這些速寫圖中，灰色馬克筆既被用作陰影，又被用來提高背景色。

38

描述形狀的線條

下面的素描，內容相似，但是風格迥異。通常，風格是由繪圖工具使用方式來決定的。對於這些素描畫，左邊的這幅是暗色調的，充滿了空間感和神祕感，而右邊的則僅用簡單的線條處理，亮度十足。

| 試一試 |

不是所有的筆都一樣

普通的原子筆之間差別很大。有些筆畫的線條流暢、寬闊；其他的筆則超細、粗糙、潦草。把你家裡所能找到的筆收集起來，多嘗試幾次，找到最令你舒服滿意的。有些筆甚至在握筆處還有一個小襯墊。看你最喜歡哪種類型。

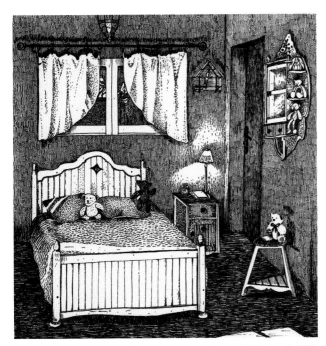

▲ 藝術家艾米麗·沃利斯使用原子筆創造了臥室裡的物體在夜晚時分具有的不同色調明暗關係。

▶ 相反，克利斯蒂安·格雷羅（Christian Guerrero）選擇了一種單一的線條來創造一幅陽光照射下的窗臺景象。

| 創作中的藝術家 |

墨水與水彩的結合

以多種不同的形式使用鋼筆和墨水，是進行現場速寫的一種令人興奮的靈活方法，然後可以立即或隨後把速寫草稿完善成最終的素描。

材料

再生紙
施德樓顏料線筆
（staedtler pigment liner pen）
五號防水墨水
2B鉛筆
調色板
水彩顏料
10號圓頭刷筆

使用的技巧

鋼筆（第36-37頁）
輪廓素描（第74-75頁）
選擇畫面：視角（第97頁）

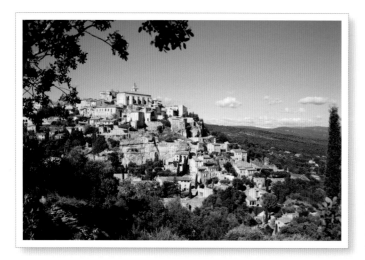

在畫一幅鄉村風景畫時，像圖片所示的這麼大一幅，藝術家面臨的主要決定之一是決定畫中要包含哪些內容，什麼是重要的，什麼需要忽略。

39

可攜式調色板

在開始一段寫生之旅之前，先把你的調色板清洗乾淨，填滿新鮮的顏料。讓它乾燥一兩天，然後用塑膠袋包好——一個2.5加侖（11公升）的拉鏈袋，足夠你用上一兩個星期。

1 從建築物藍色尖頂的最頂端開始，沿著山坡順勢而下作畫，這是使用線筆開始寫生的最佳位置。由於所有的建築物都朝著不同的方向，所以在這裡角度不是關鍵。

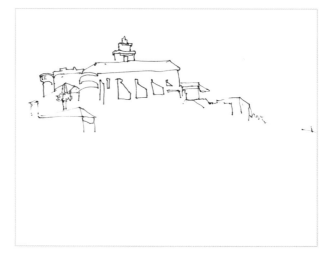

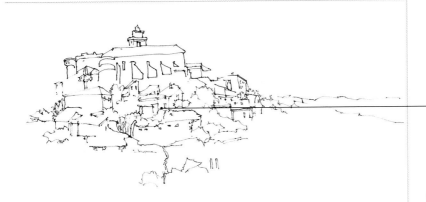

畫畫時，要用眼睛掃視整片區域，尋找獨特的物體形態，以及把它們融合到畫中的方式。如圖所示，勾畫出大片物體積連成群的形狀。

2 線筆從一個物件移到下一個物件，盲畫出一幅輪廓草圖（基本上不看圖紙而畫出的畫），而且盡可能地不從紙上抬筆。畫中的線條都是富有個性特徵的，不是那些呆板、毫無趣味可言的。

40

明智的儲存

當你外出作畫時，可以把橡皮和削筆器裝在一個舊的35mm底片盒裡，一般的沖洗底片的照相館都能找到這類盒子。找個長頸瓶來盛水是非常有用的，因為它不會漏水。

鋼筆來感受街區瀑布般落下的動態走向。讓鋼筆順著它們的方向沿山體向下鋪開，形成自然俯視的畫面效果。

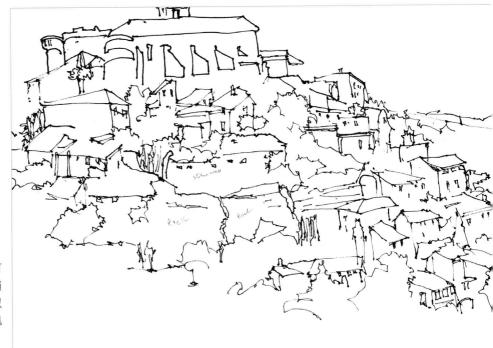

3 在山體邊緣畫些岩石，可以讓畫面呈現是處於陡峭和多山的背景下。也可以用鉛筆添加一些重要資訊和強調點。

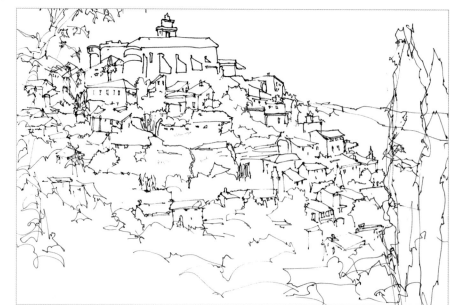

4 完成速寫之後，添加一些元素如右邊的大楊樹有助於引導看畫人的焦點。左邊的樹枝表明了藝術家所處的位置。

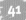

備貨

多準備幾管你使用量最多的顏色是個好主意，能避免在室外作畫時萬一不夠用的情況。

注意，有一部分風格並不在鋼筆所畫的線條之內。它們將透過水彩來展現，所以讓色彩在畫面上盡情地「移動」吧！

5 用水彩顏料上色。屋頂的橙色是用天藍色映襯出來的。綠色與深藍色混合，黃色的不同陰影部位夾雜著星星點點的些許深色，構成了對比。

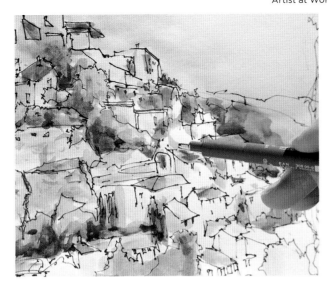

6 在上色即將結束的階段，在所有的或大部分顏色都已經塗上之後，回過頭來，再次勾畫出可能被更深色調的顏色掩蓋住的線條和黑點。

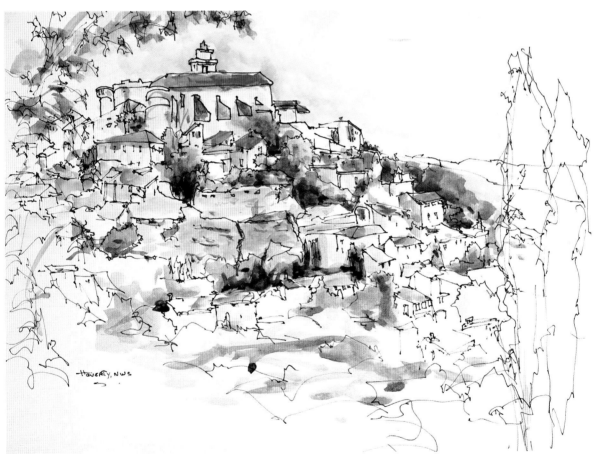

7 筆和墨水，與水彩或彩色墨水結合在一起使用時，能讓藝術家們畫出輕鬆自然的速寫。這種輕鬆帶給線條和淡彩一種獨一無二的、富有吸引力的畫面效果。草稿階段的悉心勾畫和色彩的合理搭配，能為一幅富有魅力的風景畫賦予鮮明的特色。

《**法國的鄉村**》

11×14英寸／28×35.5釐米，再生紙，110lb/200克重

格蕾絲・哈沃特 Grace Haverty

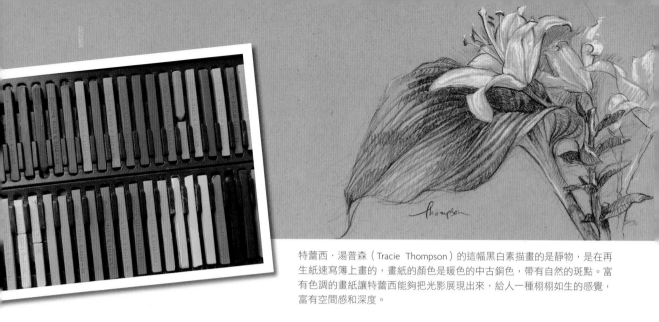

特蕾西·湯普森（Tracie Thompson）的這幅黑白素描畫的是靜物，是在再生紙速寫簿上畫的，畫紙的顏色是暖色的中古銅色，帶有自然的斑點。富有色調的畫紙讓特蕾西能夠把光影展現出來，給人一種栩栩如生的感覺，富有空間感和深度。

康特蠟筆：最早的粉彩筆

使用粘土作為粘合劑，康特蠟筆比大多數粉彩筆都更加堅硬。它很容易塞進口袋裡作為外出寫生的工具，使用方法與握著短鉛筆素描和畫大致輪廓一樣，或者橫著放以便畫出更寬闊的筆觸和陰影。

儘管最初是由礦物質如鐵氧化物製成的，與粘土壓在一起，但是今天所有光線頻譜中包含的顏色都應有盡有。康特蠟筆可以作為一種獨立的工具，可與軟質粉彩筆互補使用，與炭條搭配使用（這兩種工具可以互相交換順序使用）。康特蠟筆可以用於畫初始圖稿，也可以畫最終細膩的線條和顏色說明。也有包裝成鉛筆樣式的粉彩筆。

維拉·尼奇佛洛夫（Vera Nikiforov）根據活體模特兒作畫，開始先用很淡的鉛筆線條來決定作品的構圖。她在空白畫紙上用塗上一層薄薄的顏色康特蠟筆，然後再用橡皮來調控亮色區的色調，用康特蠟筆來調控暗色區的色調；最後她再用手指和麂皮抹布對作品進行細化處理。

42

使用傳統炭精條

「傳統的」炭精條顏色，從外表上看都是紅色的或暖色調的顏色。你可能看到的許多單色或單一顏色素描畫是由老藝術家們用炭精條渲染而成的。這種整體的棕褐色外觀，因其暖色調的特性，被奉為肖像畫和靜物素描的專屬工具。它還被廣泛運用於繪製初步草圖，以便探索一個主題的全部色調範圍，但它也能獨當一面，完成一幅作品的全部繪製。

傳統的炭精條包括：
1. 紅色筆
2. 「十八世紀」型
3. 「華托」型
4. 「梅第契」型
5. 深褐色筆

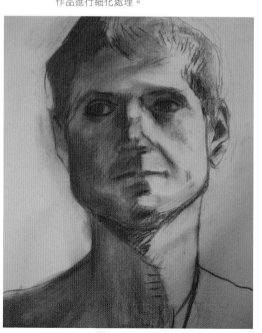

使用全色調色板

使用全色調色板有三個主要的優點。第一，對於你選擇的每一種顏色，它的互補色恰好就在不遠處，所以你可以很容易地做到淡化你選中的顏色，或是透過附近的互補色使之更加突出。第二，外出寫生時，擁有所有的顏色意味著你能夠輕鬆地使用你需要的顏色，而不需再試著混合調配。第三，當你為了稍後在畫室使用而繪製小幅速寫草稿時，你想還原當時使用的每一種顏色就很容易。因為它們都不是混合物，純粹獨立的顏色回到畫室後依然可以在你的全色顏料盒裡找到。

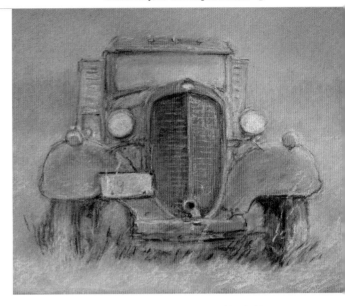

這輛卡車是全部用康特蠟筆畫的。吉恩．文森特（Jean Vincent）使用掰斷的康特蠟筆的一側來鋪展顏色，用斷塊的兩頭來畫線條或尖銳的邊緣。

選擇有限的調色板

當第一次看到像前一頁圖中所示的情景，盒子裡裝滿所有顏色的粉彩筆，使用有限的小型調色板的想法會讓你鬆一口氣。你的物件可能會讓人產生一種對顏色的想法。例如，下面這幅畫像，一個年輕的女孩，坐在草地上，給人一種傳統的情感，一種恬靜的感覺。藝術家選擇了相應的傳統炭精條顏色，帶點白色和淡紫色。白色是為了使淡色區的色調更淡。淡紫色是用來再現來自藍色天空的間接冷色調光線，映射到陰影裡。

在這幅康特蠟筆肖像畫中，琳達．哈欽森（Linda Hutchinson）使用了兩類顏色——暖的紅褐色和帶著冷色的淡紫色——來創作一幅溫柔的、陽光洗刷似的肖像。

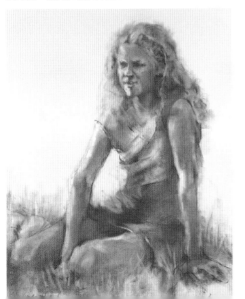

試一試

中色調畫紙

為了表現發亮的膚色色調，通常選用中色調畫紙。選擇一種土色的粉彩筆來渲染臉部的細節、頭髮和陰影的色調。略微用一點點白色來提亮畫紙的亮度。

瑪麗蓮．埃格爾（Marilyn Eger）用極細的粉彩筆邊緣在木炭畫紙上塗畫，來渲染這幅肖像畫的模糊層次效果（極小的筆觸混合區域）。

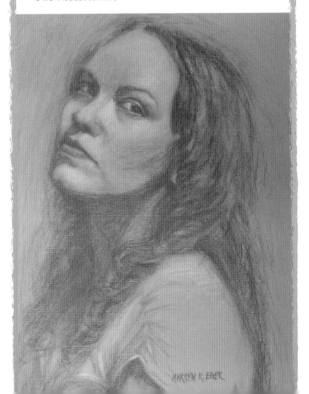

蠟筆:活力四射

每根筆的顏色都是單一的，而且單個顏色之間很接近，其中有些能與其他的顏色形成互動，讓人感覺是「混合」在一起的色彩。

「蠟筆」被定義為一種膏。這個名字最初被用來指從植物中提取染料時製成的糊狀物。用於繪畫的蠟筆是一種膏體，是用粘土或膠水（用於製作蠟筆的粘合劑）混合而成的粉末狀顏料。這種膏被捲起來或定形，然後乾燥。

色鉛筆非常適合畫線條，例如畫羽狀物或畫影線，而且由於帶有木質護套，你的手會保持乾淨。

軟蠟筆一般都是圓的形狀。顏料是易碎，這使得它易於用你的手指混合和塗抹顏色。

45

選擇所需的蠟筆

蠟筆種類繁多，讓人眼花撩亂，但它們的表現力則主要取決於你對顏色的理解，以及你不同繪畫的經驗。蠟筆有兩個組成部分：顏料和粘合劑，粘合劑能把顏料顆粒粘合在一起。

· **蠟筆顏料**有手捲式的圓筒形狀，方形的條棒狀，有平面的和八個角的，管狀的，還有裝在盤子裡的鬆散粉末狀的。蠟筆既可單賣，也可成套出售，從三種原色到你能想到的每一種顏色，都能買到。剛開始，可以試著買一小套，同時學習色彩的混合，用層層重疊畫法，以及交叉影線法。當你發現偏愛的品牌後，可以多買一些顏色種類，包括色澤和色度。

· **粘合劑**能把顏料粘到一起，並決定蠟筆的粘稠度。粘合劑越多，顏料的飽和度就越低，這被認為是student quality。最常用的粘合劑是粘土、膠水和石蠟（用於油畫棒）。

· **軟蠟筆**的顆粒光滑，能在紙上，迅速快捷地填滿畫紙上凸起的顆粒。很多藝術家都喜愛它天鵝絨般的柔軟、光滑，以及作畫時的輕巧便捷。質地更軟的蠟筆用掉的速度很快，也更脆、易斷、易碎，因此需要特殊的設計。

· **硬蠟筆**的用途很多，如果你想讓顏料停留在畫紙的凸起顆粒上（參見第60頁）。硬蠟筆能讓筆頭和側邊保持得更長一些，所以，如果你想畫的是細節部分，那就選擇這種硬質蠟筆吧！

· **油畫棒**的粘度很大，因為它用的是油質粘合劑，而不是樹膠。這種蠟筆能畫出黃油狀的筆觸，顏色也更加豐富，而且使用刷筆和松節油或溶劑油畫完之後還能混合在一起。

· **色鉛筆**也應有盡有，可以削成尖頭來描畫複雜的細節或精細的部分。

硬蠟筆傾向於方的形狀，邊線都具有可以拿它來畫圖的提示。通常也可以使用一側，來完成顏色的塗抹。

油性粉彩筆，正如期待的一樣，在粘稠度上更加厚實，與油性顏料非常接近。是用溶劑油調配而成的。

沒有包裝的蠟筆很容易弄髒，而且會導致顏色受影響。把蠟筆存放在瓦楞紙上，按照顏色類別一一展開擺放。當然也可以把它們放在特定的顏料袋中。

46

保持井然有序

處理一組顏色種類繁多的蠟筆的祕訣是這樣的：把它們放在有齒槽的盤子裡，保持原有的樣式，如果是帶有外包裝的，而且包裝紙能讓你辨別顏色的，盡量保留包裝紙。如果你想要使用蠟筆的側邊作畫，那就把包裝撕掉，但是最好還是留著它，以便作為該蠟筆顏色的標籤。對於大量的蠟筆而言，因種類太多，如果不按照順序保存好就很難識別。用色系分類的方式重新組合——所有暖色調的統一放在右邊，所有冷色調的放在左邊，或者放到你自己容易找到的地方。

47

混合?!

蠟筆的顏色顆粒能被擦掉，儘管按照不褪色性能來講，它仍被視為最具持久性的顏料。如果微粒是由定畫液浸泡而粘合在一起的，就可能會永久改變顏色。典型的噴霧定畫液是氣霧罐式的，噴霧的力度能使微粒移動，並把它們固定到你想要的位置。一般情況下，蠟筆的顏色不會隨著時間的推移而從紙上褪去。有些微粒會脫落，但除非你仔細查看畫框邊緣，否則根本注意不到有任何變化。如果你猶豫不決，可以試著用油畫棒，它包含一種石蠟粘合劑，也更具粘稠度，或看一下右邊所講的「試一試」。

定畫液有噴霧罐裝的和瓶裝的，可以按壓噴嘴自動噴灑。一定要在使用前閱讀操作說明。

48

色彩鮮亮度

色彩鮮亮度是一種光學性能，描述一種特定顏色的亮度。色彩鮮明的顏色具有強烈的反射性或發光性。黑色被認為是零鮮亮度的；它吸收光譜。許多蠟筆製造商都會提供一種純色，然後在同一種顏色中添加不同程度的黑色。被添加了黑色的顏色被稱為「灰度」（shade）。

一種獨立的顏料可以被摻進同一種顏色的不同濃淡色度裡。仔細閱讀生產商提供的商品標籤，上面會標明色澤、純色和色度的增加量。

49

飽和度

「飽和度」描述的是一種顏料的物理屬性。一種純色的蠟筆顏料的顏色具有的飽和度最高。當製造商添加粉筆或另一個白色物質時，飽和度就會降低，結果就被稱為是「色澤」。你的整套蠟筆中既有一組純色的蠟筆，也會有各種具有不同色澤的蠟筆。灰度和色澤能讓你調整色彩的明暗範圍。

（更多關於明暗的資訊，請參閱第106-111頁。）

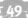

| 試一試 | 筆觸和混色試驗

拿兩張帶有紋理的粉畫紙（參見第48-49頁）。在第一張紙上畫一些粗糙的、光滑的、摩擦的、影線的、交叉影線的筆觸；在第二張紙上也進行同樣的操作。先觸摸紋理紙上凸起的地方，然後把紙上其他部分都浸濕；製成一邊是柔軟的，一邊是乾爽、硬脆的。現在把其中一張蠟筆畫放到通風較好的地方，或者放到外面，噴上定畫液。噴的時候，一塊噴少些，另一塊噴多些，一步一步進行。等它乾燥後，把它與沒有噴定畫液的那幅畫進行對比。把畫拎起來，輕輕抖動一下，看看會掉下什麼東西。繼續在兩幅畫上進行操作，分析兩者的區別是什麼。

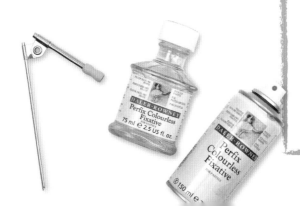

默特爾·皮齊使用對角影線法來創造動態的效果。樹似乎活了，少許幾處紅色——綠色的互補色——讓這幅畫更加鮮亮耀眼。

畫細密的線性筆觸

細密的線性筆觸可以用蠟筆的小筆頭或色鉛筆來完成。在這幅畫中，一種花紋遍布的，具有相同對角線式傾斜方向的線性方法，創造了使用不同形式的細節筆觸所能產生巨大反差的機會。帶點紅色和橙色的成熟桃子，由於其富有對比性的圓形形狀而顯得特別醒目、突出。在其他地方也畫上一些同樣的顏色，從而避免它的突兀感，增添整體的和諧之美。

線條的顏色沒有重疊，但是與旁邊的其他顏色能形成互動。細樹枝和樹葉構成的窗飾效果是在即將完成這幅作品時才添加的。

同樣的線性樣式也被用在草地的描畫上。陽光照射的草地使用的是暖綠色，陰影處的草地用的是偏冷色的綠。

樹幹上盡可能少用線性筆觸，這樣畫紙的顏色就能顯露出來。你會在別處看到透出的畫紙顏色，這為整幅畫奠定了一種整體上的和諧感。

| 試一試 |

混色試驗

嘗試著混合顏色，同時要記得做筆記。最具寬容性的顏色工具可能就是蠟筆了，因為顏色是在紙上逐一混合而成的。這與顏料的色彩混合不同，由於不同顏色的比例組合是無窮無盡的，所以蠟筆的混合色彩很難複製。

兩種顏色混合能創造出一種不同的顏色。在這裡，深藍色和鮮黃色混合，形成的是苔綠色。

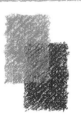

或者混合不同的顏色形成一種修飾性的、更具情趣的色彩。這裡，深藍色與湖水綠混合形成了斑斕綠色。

51

繪製色塊筆痕

採用水平的筆勢握著蠟筆，讓它與畫紙平行，這樣畫出的線條就能呈現出寬闊、橫掃狀。然後拖著蠟筆在紙上來回平移，就會形成薄薄的一層色彩，下面透著畫紙的顏色。重複上面的動作，直到色彩層達到你想要的厚度。這種塗色技法能迅速覆蓋畫紙，比較適合為背景區域上色。而用蠟筆的短邊進行塗色則非常適合描繪小塊區域的色調。

用四種顏色進行橫掃式塗色。

輕輕擦塗，強化面部的特徵。

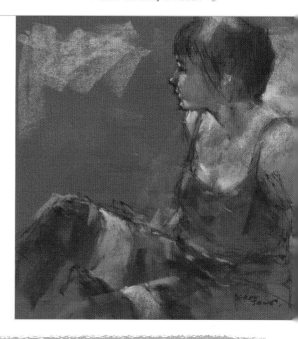
▶ 德里克・鐘斯在這裡所用的筆觸寬闊、輕薄。他把大片的背景畫紙都空著，展現了清楚的需在何時停下來的技巧。

52

最柔和的轉化

蠟筆可能是粉末狀的，富有質感，但是也可以展現幾乎超現實的混合色彩。這裡所要強調的關鍵是要有耐心，要有充分的體力支持，因為需要塗上很多層色彩。

洛葛仙妮・萬斯萊特（Roxanne Vanslette）在灰色的彩色板上作畫，先用幾種主色畫了初稿，然後用手指混合色彩。再用色鉛筆描繪精細部位的色彩混合，從暗色區到亮色區，盡可能地展現最平穩緩和的色彩轉化。

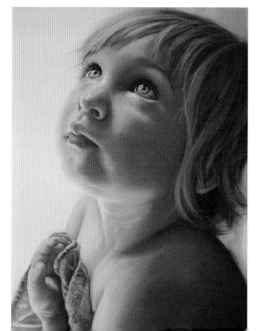

試一試 | 混合色彩

你可以逐漸地展現色彩轉換，或展現更粗糙、更具紋理的轉換。用於混和色彩的刷筆（右圖）可能是硬毛的或軟毛的——多試驗幾次，去展現不同的效果。

用蠟筆的側面重複塗刷出不同顏色的薄薄色層。

用手指或手掌邊抹勻，混合不同的厚度。

用一塊布或紙巾迴圈摩擦。

用修飾筆進行精緻細微的色彩混合。

53

創造表面肌理

一般而言，蠟筆是層層上色的，以創造所需要的色彩和色調。粉畫紙都是帶有紋理的，表面粗糙，能良好地吸附蠟筆的粉末。這也使得肌理層次能夠建立起來。使用蠟筆作畫有著令人愉悅的一面，畫面能收到渾厚、豐富、塊狀和顆粒狀的獨特藝術效果。很多方法都能強化這一點，使用特定的畫紙或者控制蠟筆下面紙的本色。

在莉比‧簡努爾瑞的畫中，深色、柔和的蠟筆色層混合在一起，為畫面提供了肌理和色彩趣味。採用先深後淡的順序在厚實的白色卡紙上操作，這種紙結實耐用，然後她再接著刮除、添加、混合，直到展現最終的想法和理念。

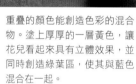

蔚藍的天空顏色被作為基礎色，然後用定畫液噴灑，形成厚厚的白色筆觸效果，顯現示蓬鬆的雲彩。

重疊的顏色能創造色彩的混合物。塗上厚厚的一層黃色，讓花兒看起來具有立體效果，並同時創造綠葉區，使其與藍色混合在一起。

| 試一試 |

瓦利斯粉彩紙
（Wallis Papers）

如果你想找帶顆粒的，並能經得起大量的揉擦和重複塗刷的畫紙，瓦利斯磨砂粉彩紙是理想的，它能滿足你需要的這兩種特性要求，並能承受多達25層柔和粉彩的塗色。Museum等級適合用濕的媒材。注意，如果用手指調色，難度會比較大，因為粗糙的紋理會遭到破壞。

除了作為素描的彩色媒材外，蠟筆還能畫豐富的單色作品。為了強調這幅《謀生》畫中的肌理，卡梅隆‧漢普頓（Cameron Hampton）故意只選用黑色、灰色和白色的蠟筆在瓦利斯磨砂粉彩紙上作畫（參見上文「試一試」）。

54

▲ 藝術家利用畫布的暖色調，並把它的顏色顯露出來，照亮花瓣、含苞待放的花蕾、樹葉和花朵周圍的區域。

▼ 娜奧米‧坎貝爾用粗砂（一種磨光的粉末狀物質）和石膏粉為畫紙做底。帶有深度和空間感的表面使得藝術家能夠創造出富有紋理的色彩層次。

做過紙面處理的粉彩紙

粉彩紙的表面帶有紋理，能吸附顏料顆粒。可從下面幾種畫紙中進行選擇：

· 彩色的 | 蠟筆通常是在彩色的而不是白色的表面上作畫，是源於「漸暈」肖像技法中的一種做法，要先渲染表面，把背景留下來作為紙的顏色。通常也會練習不對紙色進行處理，讓它以本色出現。

· 紋理的 | 對合適粉彩紙的主要要求是要具有少量的「齒槽」或者紋理來「咬」住蠟筆顆粒，把顆粒吸附到相應的位置，這樣你就能夠很快填塗色彩，而不需在紙上重複填塗。

· 磨砂的 | 細緻的磨砂紙能為偏愛較強紋理的藝術家提供更多的選擇，普通的磨砂紙紋理不是很明顯。磨砂粉彩紙板很相似，但是不夠毛糙，是由軟木細小顆粒製成的，這種顆粒吸附粉彩的性能很強，不需要使用定畫液。

· 畫布的 | 你需要把畫布平鋪到桌上或把它粘到硬紙板上，以便畫布的纖維能得到明顯的支撐。這種紙的表面與毛邊粉畫紙相似，但是它的紋理由於經過編織而更強韌。

· 準備自己所需的畫紙 | 你可以透過上色把底紙調成自己想要的特定顏色（參見第57頁），或者你可以把砂粒或浮石粉混合到顏料工具中，再把它塗到紙上，晾乾，然後在上面作畫，創造紋理和深度。

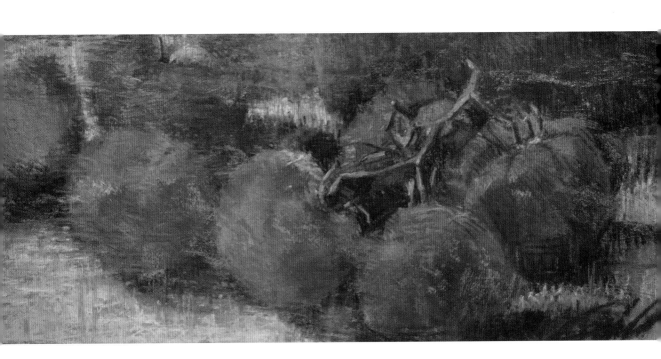

| 創作中的藝術家 |

風景粉彩畫

在這幅風景畫中，顏色是最重要的。

紫色和黃色被選為軟化柔和綠色的顏色。

這種給人深刻印象的方法，

能讓眼睛把純色和相鄰的顏色混合起來，

讓變化的光線效果變得柔和。

這個物件在構圖上給人一種愉悅身心的感覺，成排的樹木能把你的目光帶回到畫面裡。

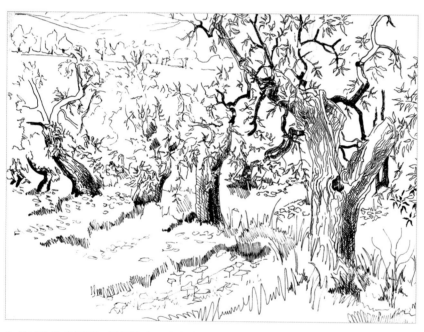

1 根據物件的構圖，用鋼筆和墨水畫出最初的速寫圖稿。用鉛筆在它上面畫格線，然後在粉彩紙上畫出相應的網格。

材料

速寫簿

繪圖筆

鉛筆

粉彩紙22×30英寸（60×76釐米）

色鉛筆

康特蠟筆

軟質蠟筆

噴霧式定畫液

使用的技巧

鋼筆（參見第36-37頁）

網格擴大和轉移（參見第25頁）

蠟筆（參見第44-49頁）

輪廓素描（參見第74-75頁）

直接渲染（參見第76頁）

55

行動計畫

對構圖的構思很重要。值得花費一定的時間仔細研究構圖的細節關鍵，以提高你之後繪畫的構圖能力。放在基本層面上決定，你的構圖如果是垂直的或水平的，避免把任何前景物件都對稱的集中到一邊。

2 為了確保較大號的粉彩紙能與最初的速寫具有相同的比例，要把速寫圖放在粉彩紙的上面，邊角都要對齊（參見第25頁）。這裡用深藍色的色粉筆畫出速寫圖的輪廓，同時畫出鉛筆網格，這樣有助於形成準確的構圖。

由於深藍色是最終素描的主導顏色，用這種色鉛筆畫出的指導性線條會混合進去。

56

新手

如果你是第一次使用色鉛筆，一定要限制調色板。只用從淺到深的基本色系的顏色，確保你至少有一種深色的色鉛筆能畫最深的色調。選擇中性灰色調畫紙來作畫，因為彩色的背景會改變塗上的粉彩顏色。

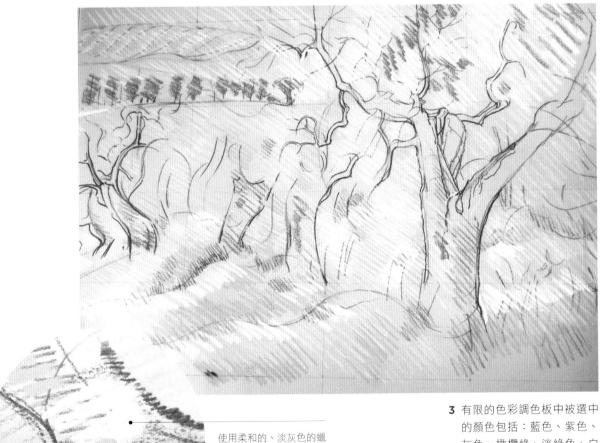

使用柔和的、淡灰色的蠟筆來添加淡色調的銀灰色，把它作為樹葉的底色。

3 有限的色彩調色板中被選中的顏色包括：藍色、紫色、灰色、橄欖綠、淡綠色、白色和黃色。背景輪廓有較多的細節，紙的本色在前景、樹和樹葉上都有出現。

在橄欖樹樹幹上添加色彩，創造紋理的深度。使用彩色鉛筆勾畫出較細密的線條。

4 使用軟蠟筆替樹幹塗上色彩豐富的藍色，添加斑駁陸離的棕色，以及從周圍環境中反射過來的其他顏色。落到草地上的光影效果是用藍色、紫色和黃色的影線式塗畫來體現的。柔和的橙色為整幅圖畫增添了一抹溫暖的氣息。

5 更飽和的顏色被添加到整個構圖中。使用細微的紫色為背景添加冷色調，創造距離感，然後用康特蠟筆在樹幹上添加更多的顏色深度。

樹葉上最暗的部分——樹的陰影處——是用深藍色的色鉛筆畫的。

6 藝術家是個左撇子，所以在使用筆觸添加色彩提示時，線條的方向是從左上方到右下方的。橄欖綠色和銀灰色表現了小樹林的顏色。線條沒有弄髒的痕跡，但是被作為指導性顏色，並逐漸添加更多該顏色，表現了綠色的變化和色調的漸變。蠟筆的色彩效果是在畫紙上混合而成的，而不是在調色板上調成的。

7 使用噴霧定畫液把第一層色彩固定下來。然後添加表面細節，如樹上的葉子、樹幹的暗色調本色、草和植物的肌理。

8 再次用定畫液固定好圖像，最後再添加細節部位，有些地方用深藍色鉛筆，有些用蠟筆的粗短一頭來畫。長的很高的草、銀色的樹葉、野花、還有深色的樹枝都讓畫面充滿了生機。

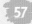

處理光線變化

一天中，光線總是在不斷變化，所以景色也會不同。很多藝術家的做法就像印象主義一樣，把一天中不同時段的同一景色描繪下來，記錄下這一獨特的現象。另一種做法是，用照相機拍下某一特定時間陽光照射到該景點的景象，然後時隔一段時間後，在特定的時間再回到同一個地點，判斷繪畫的最佳時間。

《橄欖樹林》
22×30 英寸／60×76 釐米，粉彩紙

默特爾‧皮齊

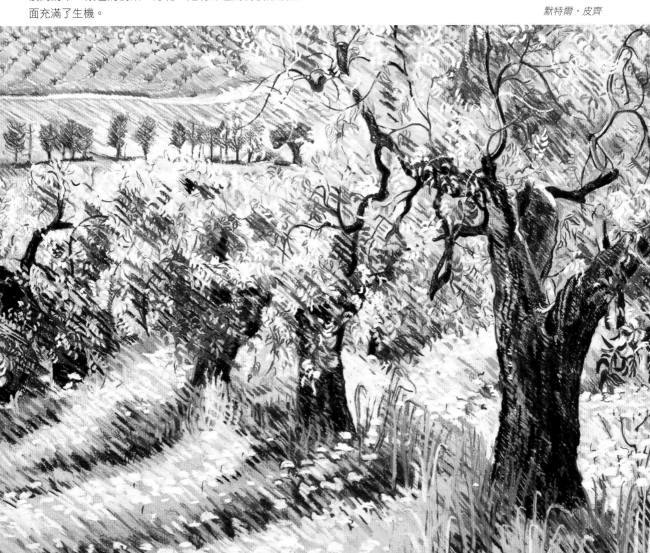

混合媒材

創造性的本質是提出一些新鮮的，與眾不同的東西。在這裡，你將看到沒有速成的硬性規則，但是有用同樣的老方法和材料進行全新的、新鮮的結合。

你可能已經發現了，現在你會喜歡一種媒材的某些方面，不喜歡它其他的方面。或者，你喜歡繪畫中的某一些顏色，或者有些純粹的媒材並不能提供足量的多樣性來吸引你。許多藝術家把不同的材料結合起來，濕的或乾的，這種技法被稱為「混合媒材」。這是任何東西都可能實現的藝術領域——沒有所謂的對與錯，你不會被淘汰出局。組合你能想到的任何事物，或者至少把你喜歡的和那些彼此相容的媒材的某些方面結合起來。

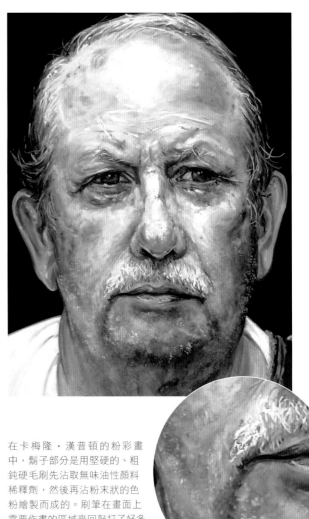

58

跟著感覺

你可能已經接近完成作品，感覺它在紋理或效果上需要「再多一點點」。用刷筆和濕的媒材能提供一種順滑的轉化。或者是一種點狀式的、富有紋理的效果，這種你用主要媒材會覺得太光滑以至於無法達到這種效果。你甚至可能想在畫紙表面建立紋理。你不需要單純只為了混合而把不同的媒材攪和在一起，但是放心，把濕的和乾的媒材混在一起使用，能為你提供需要尋求的創造性解決方案。

在卡梅隆・漢普頓的粉彩畫中，鬍子部分是用堅硬的、粗鈍硬毛刷先沾取無味油性顏料稀釋劑，然後再沾粉末狀的色粉繪製而成的。刷筆在畫面上需要作畫的區域來回敲打了好多次。這也使得刷筆能沾掉已經塗上的色粉顏料，重新佈置顏料的位置，創造一種點刻狀的效果。

59

使用自然材料

在工業顏料供應出現之前，藝術家依賴於天然材料。胡桃殼泡在水裡能製造一種深褐色染料；蠟筆是用可改變形狀、能乾燥的天然泥塊製成的。需要考慮的一件事就是這種材料的保存品質和永久性。他們可能經不起時間的考驗，但在那當下，它們能創造出精緻的效果。

卡梅隆・漢普頓使用炭筆、蠟筆、喬治亞紅黏土和蜂蠟來創作這幅《打瞌睡的小牛》。蜂蠟增添了重量感和質感，使它有可能把後面切換到表面。這是一種絕妙的方法，能讓你輕輕地畫，卻不會留下明顯的痕跡。

年子·高田（Toshiko Taka-da）準備了水彩紙，在進行速寫之前，先用日本水彩（乾刷）來塗佈彩色的背景。然後，她用鉛筆在上面作畫。最終呈現出的是一個生動的畫面，僅在上面畫了一些觀察到的事物。

拼貼

有些混合媒材作品是經過藝術家深思熟慮的，能清楚意識到不同的媒材要能提供些什麼。你需要首先解決材料問題：如果你想以整體水彩輪廓開始，然後在上面作畫，你所選擇的畫紙就至關重要，因為畫紙需要具備很強的吸收水彩媒材的能力，不能有皺褶或裂開。確保在開始繪畫前，水彩薄塗層一定要絕對乾燥。美國畫家奧杜邦（Audubon）在很多粉彩畫中都以塗滿水彩顏料開始，然後在上面用蠟筆作畫。你的操作程序可以按照下面的來做：

1　用鉛筆在水彩紙上畫一個簡單、很淡的輪廓，作為指導圖稿，它在水彩顏料下會消失，或者選擇畫一幅精確的鋼筆素描，如果鋼筆水是防水的，底稿會保存下來，經過沖洗後能顯現出來。

2　在初稿上塗上水彩，薄塗。你可以不斷地添加水彩，直到你看到它在不斷地形成構圖。

3　晾乾後，開始加入另一種媒材。如果是一種乾性媒材，你的濕性媒材畫紙能留住它。如果你使用的是另一種濕性媒材，先在紙邊上測試一下結果，看看它將會和畫面的媒材產生什麼樣的效果。水彩顏料可能提升並與另一種濕性媒材再度混合，或者鋼筆水可能把它分解掉。混合媒材在被操作之前都是不可預料的。

▼　首先，艾米麗·沃利斯用鉛筆勾勒出這隻北極野兔。然後她在適當的地方塗上一層淡水彩，薄塗(把白色的畫紙空出來代表雪)。從較小的部位開始，埃米麗先用鉛筆添加細節，然後用鋼筆，再用刷子把黑色墨水和水彩添加到更大的區域裡。

61

利用分層法

複合媒材可以包括同一種基本媒材的不同變體。在這幅《濃煙》中，馬克・L・莫斯曼（Mark L. Moseman）開始時用炭筆的筆頭和側面畫出由淺到深的色調。他塗上松節油薄塗層，把炭粉擴散開來，填充更大的具有中間色調的區域。繪畫「融化」進粉彩紙表面，依然保留著紋理，粉彩顏色層被添加上去，開始先用硬質色粉顏料，然後使用粉彩顏料。最後，使用硬彩色鉛筆來描繪細節，用軟蠟筆來描繪，最終加亮部位會有自然發散的厚重筆觸。

62

混合媒材拼貼畫

一種視覺的「取樣」，拼貼畫的可能性是毫無界限的。畫紙本身就是拼貼畫的一大組成部分，以自身美麗的天然狀態展現它的不變性。玻璃框罩可被用來裝立體物體。

▶ 坎迪・梅耶（Candy Mayer）在畫布上製作的混合媒材拼貼畫裡有東方報紙、鋼筆、墨水、鉛筆素描、丙烯酸、拼貼畫紙。

用細羽毛筆來畫交叉影線創造深暗的部分。

蛇被畫在厚厚的，富有紋理的手工紙上，用黑色氈尖筆畫，再用白色鉛筆把它加亮。

東方報紙上的印刷品，是用墨西哥的墨卷陶瓷片製成的。

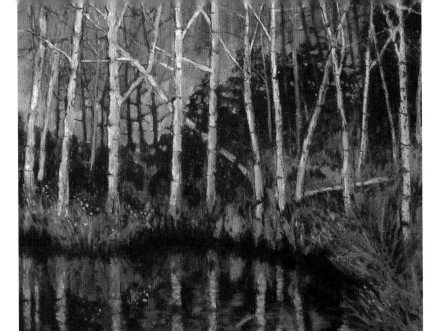

1 添加水彩顏料時，為了防止紙起皺褶，要使用重140lb（300-gsm）的紙。把你想要的一種背景色或幾種顏色放進罐子裡進行混合，量要放足。這裡，顏料與水會混合形成乳狀的粘稠液體。

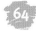 **63**

為你畫紙上色

如果你想要一個彩色背景，實現它一個簡單的方法是使用水彩顏料，因為顏料本身能浸入紙中，在紙上留下的表面紋理能吸附住乾燥的顏料。如果你使用的是丙烯酸顏料，它必須是用水稀釋的薄塗層，否則它會在紙上形成一層塑膠薄膜，導致太滑無法吸附住乾燥的顏料。

琳達·凱特（Lynda Kettle）的《白樺林》是把水彩畫紙拉伸貼到墊板上畫的，所以它能吸收水彩顏料，不會出現皺褶。塗上清澈的定畫液底漆，以便顏料不會翹起，或受到塗在上面的軟蠟筆的影響。

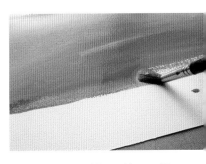

2 使用海綿或寬刷筆，刷上單一顏色的薄塗層，或者像這裡所示，在整個支撐表面都塗上一層色彩斑爛的顏色薄塗。如果不夠完美，也不要擔心，它反而會為背景增加特殊的紋理質感。晾乾顏料。

64

混合媒材的紋理

用混合媒材來建立表面紋理是試驗中的一種練習。嘗試不同的色層順序,因為一種媒材由於其被附加的表面不同，產生的效果也會不一樣。

琳達·凱特的《海之光》使用紋理粗糙的水彩畫紙來實現這種效果。使用丙烯媒材與沙子混合之前，畫紙就先用灰色丙烯顏料處理過色彩明暗度關係。這樣就為白色的色粉顏料和炭粉遮蔽物提供了一個接受表面。

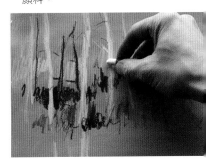

3 開始用鉛筆、彩色鉛筆，或蠟筆在背景色上作畫。這種方法的美，會呈現在你可以用發光的顏色快速覆蓋大片的背景區域。

選擇畫紙

提到能用來作畫的材料，選擇很多：紙、紙板，以及各種其他的表面。試著探索和熟悉使用更多不同類型的表面——任何可以被畫上標記的表面都可以作為被探索的物件。

你選擇用於繪畫的紙，必須能夠恰好與你選擇的媒材相匹配，因為它要能支撐來自該媒材的重力。紙的表面紋理是由凹槽和能吸附媒材顆粒的裂隙構成的。有些紙的表面比其他的表面效果要好。硬的、光滑的表面，不像具有深度紋理的或磨砂的或者帆布狀的紙表面那樣能吸附細小顆粒。薄紙如果與尖銳或硬的工具放在一起很容易就被撕破。粗糙的紋理吸收軟質粉蠟筆顏料的速度相當快，但它也能吸附住顏料顆粒。嘗試你的想法，把不同的媒材與你喜歡的畫紙進行配對試驗，找到你認為最能完美表達你繪畫作品的畫紙和媒材。

紙的種類很多，有白色的、米白色的、帶紋理的。紋理可以影響白色看起來有多亮——因深度紋理能創造細小的陰影，使紙色發暗。

看彩色紙時，選擇最能呈現你想法的顏色，同時也能填補你的畫中其他可能的角色，如主導顏色、陰影、光線或互補色。

65

毛邊粉畫紙

這裡顯示的範例是一種毛邊粉畫紙。表面紋理是一個整體蜂窩狀或點狀的樣式。凹處是圓點的形狀和表面下面的小槽。這種紙具有一個明顯的「齒槽」，非常適合吸附住像蠟筆或康特蠟筆這樣的乾性媒材。

| **試一試** |

找到正確的一面

把你選擇的紙拿到光亮處，兩面都看一下。看看能不能找到壓印在上面的一個浮水印或品牌名稱。如果品牌名稱是倒立的，表示你看錯了或者拿反了。把紙固定到光源上（窗戶很適合做這件事），直到你可以看到它表面的紋理。

直紋紙是炭筆畫的傳統表面。紋理是直線狀的而不是毛邊粉畫紙的點狀。可以看見的浮水印能讓你認清是紙的正面或背面。

66

製作比色圖表

了解你最喜歡的顏料如何混合在一起，如何在不同顏色的畫紙上以不同的強度運作。把你最常用的顏色塗到一個地方，按色調的深淺不等分成三種不同等級。然後在它上面再塗上具有相同三原色度紙的另一種顏色，混合在一起。結果的變化會產生令人驚奇的效果。這些可以作為有用的參考，展示在你工作室的牆上或工作區域看起來也不錯。另外，對於色彩將如何混合更有把握，把它作為一種有效的節約成本的練習。

- 25%
- 50%
- 75%

紙上塗滿粉彩顏料

▶右邊所示的兩組色板在每一塊小色板上使用的都是相同的紫色，用十二種（這裡不確定，宜對照圖片確認）不同的顏色混合，改變色彩強度。他們顯示了相同顏色之間的差異，以及塗到不同色紙後的混合效果。

67

增加亮度

如果你的主題和整體構圖大部分都是被照亮的，沒有陰影區域，就要選擇一種紙的顏色能反射大量的光線，它具有溫暖的顏色。有些畫紙能折射，或「彈回來」照射到它們上面的光線。在這類具有高度反光性的紙上，最終的成品畫在任何光照條件下都能反射光線，即使是在昏暗的光線下也是如此。被用來增加紙的折射率的一些常見添加劑材料包括：二氧化鈦、泥灰、纖維素和固體石蠟。

安格爾紙，中度灰色

安格爾紙，紅赭石色

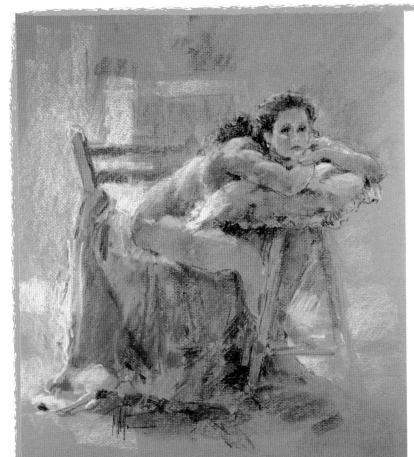

試一試

水平或垂直？

你可以充分利用畫紙本身具有的富有紋理的線條，順著紙張紋理畫畫，但是你也可以嘗試把紙掉轉一下，讓紙張的紋路呈現垂直狀。在紙張的每一部分只用一個方向，直到下次單獨再畫一幅畫時再改變它的方向。

水平方向的紙張紋路比垂直的線條能吸附的粉彩顆粒更多。當紋路呈垂直狀時，光線透過色調明暗度更見。

68

凸起和凹槽

你可以選擇把紋理完全填滿或者只是在凸起部位上色，兩種做法產生的效果不同。也可以透過選擇是否利用紋理或利用它來安排一幅畫的構圖。並乾性媒材的顆粒都是被吸附到紙上的「凸起」和「凹槽」部位。此處拐角處顯示是炭畫紙的條紋。「直紋」指的是造紙的方法。透過近距離的仔細觀察，你會注意到這種傳統炭畫紙的表面都具有相似的直線或脊線樣式，這些你在信紙、名片等等上應該都看到過。

且要記住，即使你不在上面做任何處理，畫紙本身也會提供一種色調。

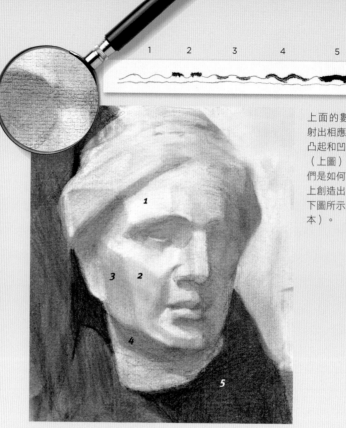

上面的數字1-5投射出相應渲染過的凸起和凹槽剖面圖（上圖），以及它們是如何在紙表面上創造出來的（如下圖所示的條紋樣本）。

69

利用紙張紋理作畫

為了讓自己熟悉不同紙張和媒材的多樣性，不斷地進行試驗是個不錯的主意。這種練習用藤條炭筆、粉末炭筆、海綿、麂皮和軟橡皮最容易展現。從紙的碎片開始。用海綿把粉末炭筆塗到紙上，用麂皮擦除掉一部分，然後用軟橡皮把炭筆全部擦掉，把紙重新顯露出來。擺好各式各樣的白紙——條紋的、毛邊的、光滑的——一張緊貼著一張，從背面把它們粘在一起。從左至右把紙分成五類，然後試著增加紙上的壓力，直到它充分地吸收了炭粉。

	1 保持紙面清潔	**2 在凸起處塗色**	**3 在凹槽處塗色**	**4 在凸起和凹槽處塗色**	**5 飽和**
	最上面的部分不塗色，不塗任何媒材。這將代表任何素描的淡色調樣式。	採用直接、交叉影線的方式，輕輕地接觸富有紋理的紙，只在凸起部位上色。硬藤條炭筆或硬質鉛筆比較容易地留在凸起處，這比軟質的媒材要更易吸附一些，能快速地把紙上填滿。	在這一部分撒上炭粉，用海綿把粉末攤勻。第二步是用麂皮橫掃一遍，除去凸起的部分，只把凹槽處塗上顏色。	先撒一層炭粉，用海綿把它攤勻，然後把炭粉留在紙上。這樣做比用前面的方法得到的結果是色調會更深一些，因為凸起和凹槽處都被塗上了炭粉。	再次撒上炭粉，攤勻，讓盡可能多的炭粉留在紙上。用炭筆在頂層畫交叉影線，進行渲染，使它像媒材自身具有的深度一樣。現在你的畫紙已經被充分地飽和了。
條紋					
毛邊					
滑邊					

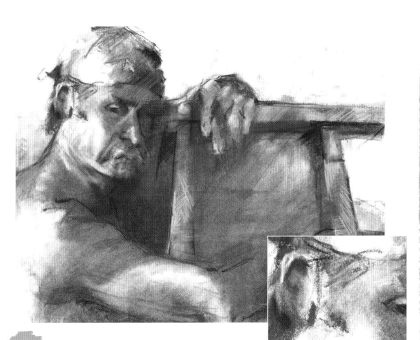

確保橡皮與畫紙匹配

對於你所選擇的紙，有一點很重要，即它如何經得住摩擦。明智的做法是在開始作畫前就試驗一下。擦除並不一定意味著你畫錯了；把它認為是用橡皮進行作畫——有選擇性地擦掉被塗上的東西以增加亮度，顯露出原本的紙張顏色和色調。用不同種類的橡皮都試一下（聚乙烯基的、樹膠的、捏合的，甚至是電動的）——有些可能會留下痕跡；其他的則會把紙蹭破。開始時先在容易擦掉的表面上練習。

70

紙本身的亮度

如果你使用的是淡色的紙，記住一點，發亮的部位，或者説「加亮區」需要的媒材很少。這些區域可以透過紙本身的亮度來展示。大多數顏料會進入代表陰影的區域，或者説是「暗部」。

在琳達·哈欽森的畫中，發亮部分的頂部邊緣被界定得很明顯，以展示顴骨的形狀；較低的一邊則與下頷輪廓漸漸地混合在一起。

71

了解乾燥紙張上的濕性媒材

當你的速寫和素描引導你嘗試濕性媒材時，你將會面臨選擇紙的問題。
許多素描簿在封面上會標明「適合乾性或濕性媒材」。如果你沒有看到這個標示，你可能會得到不一致的結果。有許多畫插圖紙板適合用於乾濕兩種媒材的渲染，而且水彩畫紙也是一個選擇。會改變最大的是表面紋理，從光面熱壓到輕度冷壓的紋理，以及富有紋理的、粗糙的水彩紙。在紙的選擇上沒有正確或錯誤之説；只需知道他們在你撒上水後會有不同的反應，而且不是所有的紙都在沾過水後還能保持不變皺、翹起、捲曲或斷裂，特別是如果涉及到任何擦洗的動作。

在中色調紙上作畫

在中色調紙上也可以進行類似的練習。紙上的凸起或凹槽部分可以用白色粉彩筆或比紙的色調更淺一點的顏色全面飽和，顯示出高亮區，用更深的粉彩製作陰影部分，把半色調的部分空出來，保持原有的色調不變。

德里克·鐘斯這幅鋼筆墨水素描展示了使用濕性媒材依然會存在色彩明暗關係的區別，這裡是按照下面的方式進行的（參見第60頁）：1. 紙自身提供色調；4.一層寬闊的薄塗層；5. 全面飽和的黑色細節。

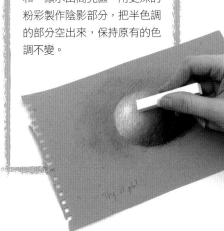

有色紙

你可以利用紙的顏色為你作畫。這是能讓你把材料的潛力最大化的一種方式，以展現最好的效果。記住，顏料和紙結合在一起的選擇富有魔力。

一旦你已經探索了繪圖表面及其各種紋理種類的可能性（參見第58-61頁），研究這裡展示的例子。注意每一個構圖中所有色紙本身發揮的作用比媒材還多的地方。腦海裡想著主題，思考紙張的選擇。有些紙在與你的想法聯繫在一起後會對你「講話」。你甚至會選擇一張紙，一開始僅僅是因為它的魅力，隨後意識到可以在紙上安置最完美的主題。

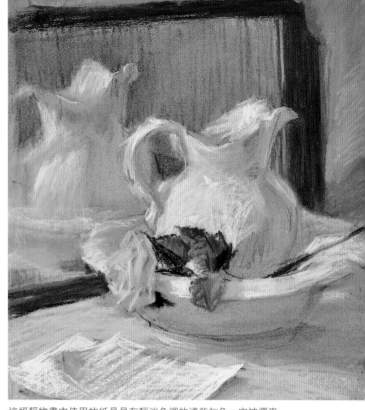

這幅靜物畫中使用的紙是具有輕淡色調的淺紫灰色。它被選來襯托陰影處白色物體的邊緣，但依然需要在明暗度上加亮色調來表現它位於白色物體上。

用色紙展示陰影

可以選擇能展現素描中陰影區域的色紙。這種色紙無論在何處表現，它都會為陰影區提供統一性。這在肖像畫中運用的效果會特別好。因為陰影色彩顏料的使用，例如冷色的藍色，能夠使得肉色的色調具有一種「血管」的表情。這種柔和的灰綠色是一種現實主義的選擇，也是比較具有說服力的互補色，在肉色色調上與紅色相對應的互補色。

色紙顯示了眼睛周圍的顏色。

色紙顯示了面部一側的陰影。

對於這位年輕人面部的陰影一側，色紙能夠透過顯示，強化它的統一性和冷色調，與粉彩飽和的加亮一側形成對比。

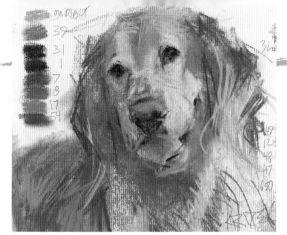

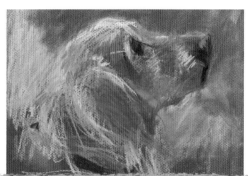

上圖的肖像畫選擇了白紙來畫，映襯了一條年邁狗的表情，讓富有活力的土黃色充分發揮其本色。在右邊的例子中，深色的色紙體現了狗本身的顏色，塗上表現年老的白色臉色。兩種都是非常合理的選擇。只有透過試驗才能顯露出你偏愛的效果。

| 試一試 | 嘗試兩種方法

在淡色調的紙上快速地畫出主題物件。接下來，試著用深色調的紙再畫一遍。取決於你所畫主題的整體需求，不同條件下會有不同感覺的呈現，或者每一種都會由於色調明暗度的不同而改變你的素描情緒。

愛倫·斯蒂文森（Alan Stevens）在這裡使用了深色紙，他減少背景中濃重粉彩作品的需求，卻對加亮處創造鮮亮明麗的烘托效果。

 73

節約材料

考慮一個整體深色的構圖——由於陰影區是深色的，或者主題的本色就是深色的，屬於暗調性的。所謂本色指的是物體實際顏色，不考慮光線的干擾。選擇與本色接近或互補的色紙作畫能大量節省顏料的成本，減少為獲取靈感所需付出的努力。

74

強化深度

當你的主題有大量的深層紋理，例如插花、毛皮或植被，一個好的色紙選擇將是那種能展現最深縫隙的色紙——花瓣與莖相連的地方，狗的皮毛分開的地方，你可以看到它的下層絨毛，或者葉子在陰影中樹葉最靠近樹幹處，諸如此類的例子。當你的媒材聚集到紙上時，你可以透過橡皮擦拭的方式將顏料塗抹到凹陷部位。利用美工刀的側邊將顏料刮到紙上，展現精確的細節和令人信服的深度。

這幅畫中選擇的色紙在明暗度上夠深，足以展現狗的自然色彩以及木質樓梯的陰影部分。

室內藝術世界

一直都是關於光線的問題。無論你是在一個小角落工作，還是在一個大的空間裡工作，試著為自己選個靠近窗戶的地方，確保你不是在你自己的影子裡工作。

你不需要讓這裡展示的所有房間都富有創造性，但是在這個例子裡，你可以很容易地重新創建各種安排，支援自己的工作室空間。把東西準備好，讓它們等著你去使用是很重要的，這樣就可以把所有的時間和精力都花費在張貼和取下東西方面。最重要的是，光線的方向和品質。其他部分就接著進行即可。

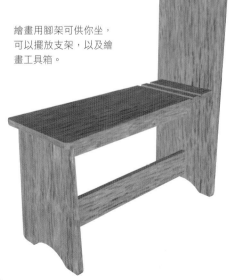

繪畫用腳架可供你坐，可以擺放支架，以及繪畫工具箱。

繪畫用腳架

繪畫用的「腳架」是適合素描和速寫最完美的長椅。因為它能以舒適的方式，即便是在極小的空間裡，也能滿足你幾乎所有的需求。它的設計極其簡單，任何一個會使用鋸子的人都可以在家裡製作一個這樣的凳子。你也可以買那種可以折疊的，並且可以收藏起來放好。如果你只能在你的室內藝術世界放置一件必要的傢俱，那就選這個吧！

75

選擇窗戶

如果有可能，在靠近窗戶的地方工作，這樣能接收到來自圓拱形天空的光線——從北方射來的光線。一天中，你會得到持續幾個小時的光線照射。如果你選擇房屋南面的窗戶，那麼在一天中的某些時段會受到陽光直射，而且光線在房內轉移得非常快，然後就消失了。

76

世界之窗

當你安逸地躺在舒服的椅子裡，靠近你最喜歡的窗口，材料觸手可及，各種備用物品也已備齊，那就挑戰一下自己，畫出一系列窗外相同主題事件在一天中不同時段的景象，以及一年中不同季節的景象。試著一年內把一本速寫簿都畫滿——你應該能以大量的圖像收尾。在這裡，技術性的展現並不是重要的；你體驗到的將是這些素描如何讓你記住某一特定的時間和地點。

77

私人美術館

利用牆面的空間把你所畫作品的進程展覽出來。這種展覽是為你自己而辦的，不對外開放。用心凝視並評判你自己的成果，決定哪些畫得很好，哪些還「依然需要些什麼」。為了這一目的，你可以買一塊大的佈告板，用圖釘把素描畫都貼到佈告板上。

78

保持條理有序

用一個箱子把最常用的工具裝好；一個真正的奢侈品，但也很便宜的，是一個高大的金屬櫃，帶有幾層架子，你可以用來分類擺放繪圖材料和其他相關的工具。帶有抽屜的桌櫥也很好。你可以經常找到這樣的二手儲物櫃：到庫存清倉店看看或者去「即將停業」大拍賣店轉轉，一直要睜大眼睛，盯緊任何你能夠——使用幾個螺絲、刷一層薄漆——把它們變成符合你需求的收納櫃。

一個高大的金屬櫃，裡面有許多架子隔開，是存放和分類整理你所有繪畫材料和工具的最完美解決方案。

79

模特兒的擺放

思考一下你把要畫的模特兒放在什麼地方——活體或是靜物，這應該根據光源來決定。在這個設置中，椅子是為活體模特兒準備的，包括藝術家的貓！桌子應擺在不受妨礙的地方，可供你擺放一些靜物。這張桌子的特色是一些物體和有用的參考資料如照片和石膏模型。

室外寫生

室外寫生通常是藝術家最為難忘的現場經歷。對光與影、特性和質地的感受能直接增加素描的豐富度。

為使室外寫生成為一次愉快的經歷，需花點時間做些準備工作。如果你了解需要哪些裝備，則有利於提前做好計畫。但是如果還不了解，那就需要做以下一些考慮。首先是天氣狀況，如天氣預報如何？會熱，還是冷？會下雨，或是颱風？如果出去時要遠足，你是否需要休息？一旦抵達目的地，除了實際的速寫工具外，還需要些別的什麼？遵循下面的建議，你肯定能度過愉快時光。

攜帶各式各樣的鉛筆，如果不是自動鉛筆或削好的鉛筆，還需要帶上鉛筆刀。

這不是什麼時尚宣言，只是一頂能起作用的寬邊帽。

帶上一把折疊椅，在你需要或想要坐下來的時候可以派上用場。

一本螺旋裝訂的速寫簿，裡面有平滑的紙張，並可以內置墊板。

可多次使用、用後可丟棄的杯子，裝點提神的飲品

室外寫生的成功祕訣

去戶外素描和繪畫不必陷入攜帶一大堆裝備的煩惱，但有幾項是必不可少的。

· **帽子** | 戶外徒步中全憑眼力，因此首先要考慮保護眼睛，戴一頂舒適的寬邊帽。否則，雙眼很快會疲累。如果是用鉛筆或鋼筆進行黑白素描，那麼除了帽子外還要戴上墨鏡。

· **長袖衣服和長褲** | 不論在一個地方站多久都容易引起曬傷和蚊蟲叮咬，而最好的應對方法就是穿上長袖衣服和長褲。在裸露的皮膚上塗抹防曬霜和防蚊液。擦乾雙手上的油，否則它會損壞你的畫紙。

· **可攜式座椅** | 一把折疊椅可以幫你保存體力並避開潮濕泥濘地面。你需要坐在地上時，即便是一塊塑膠或者垃圾袋也總能幫你保持乾燥和避開蟲子。

在當地戶外用品店裡可找到各式各樣並且價格不同的適宜衣物。

· **茶點** | 帶些補充體力的東西。外出時體力有所損耗，吃點東西有助於補充能量。甚至當你抵達要開始畫畫的地方後第一件事就是吃點東西時，就會發現如此一來會更有精神。

· **口袋** | 即使你要出去的地方並不遠，你仍然需要帶些零碎的東西。獵人和漁夫們穿著的多功能背心可以派上用場，因為衣服上有很多口袋。

· **安全和許可** | 與他人同往或者搭車會很棒。但是如果你是獨自一人外出，告訴他人你的計畫，你要去哪裡，以及你打算何時返回。如果你要去的地方屬於私人財產，那麼還要取得相關的許可，甚至簽署協議書。這一點很重要，特別是你計畫出售畫好的作品的情況下。

在一年中的特定時期，殺蟲噴劑和防曬霜可幫你擁有更完美的戶外經歷。

這幅畫是作者全副武裝的樣子。祕訣在於一定要保證能夠一次拿得動所準備的所有東西。裝在有肩帶的手提袋中的折疊架和背包一樣都很有用處。如果你計畫用木炭作畫，並需要較大的畫畫面積，那麼帶有肩帶和手柄的防水裝備則是理想選擇。

三則戶外要領

以上講了實物準備，現在來說說你將實際需要的美術材料。

· 寫生簿｜一本有硬皮封面的螺旋裝訂的寫生簿是戶外寫生中最常用的，因為它自身可以形成支撐。只要帶上寫生簿，帶上筆，那麼你到了要作畫的地方，看看有什麼想要畫的，隨時都可以開始。

· 支撐點｜你可以用胳膊來支撐寫生簿，但這只能持續一會兒。如果能找到合適的地方來支撐畫本，這樣會更好。也可以使用肩帶，但是坐著的話會增加速寫的時間。無論是坐著還是站著，一個輕便的鋁架會很有用。

· 背包｜這是一個在背上的工作室。雖然你在自家花園裡寫生是不需要這個裝備的，但是可以利用這個機會進行幾次試驗。首先決定要在背包裡帶什麼東西。不要帶太多不必要的東西，因為會徒增重量。在前幾次的試驗中，記錄下來你帶的東西哪些是有用的，不久後你就可以直接裝包出發了。一定要注意背包裝了需要的工具後，自己可以在外出時一定的時間內背得動，並且不會因此受傷。

你背著背包可以隨意轉動，從適當的角度和姿勢來作畫，並且不會妨礙你的雙手。

找地方倚靠或是使用肩帶（見第69頁）能夠幫你增加耐力，在一個地方能畫更久。

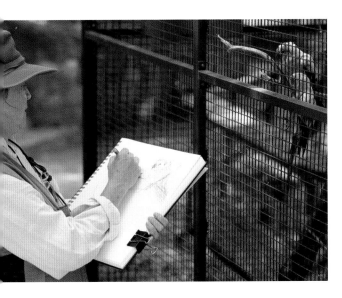

用小夾子夾在寫生簿邊角處，可以幫助固定紙張，防止其移動。

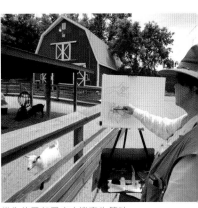

當你使用架子來支撐寫生簿時，就可以得到更好的休息以恢復精神。

83

走出去：公共場所

公共場所是進行室外寫生的完美場地。當地的動物園會給你的主題和景象提供無限的可能，這些是你以前從未預期過的。如果天氣轉壞的話，那麼就只能對室內的模型展覽進行寫生了。通常人們都會逗留一會兒，因為已經付了門票費。如果你想要坐下畫畫，那麼可以攜帶折疊椅。還有另外一些適合寫生的地方：

· **機場或火車站／巴士站** | 那裡有長時間停留的人群，你可以從遠處仔細地畫，例如從高處的咖啡廳裡往下看來畫。

· **海灘或公園** | 這些戶外場所給藝術家們提供了描畫人與自然相處及互動的景象。不要給自己一定要完成作品的壓力。只要去嘗試就好。

莫伊拉·克林奇在機場航班延誤時，就地先畫了初步的形狀和顏色，隨後在酒店再完整呈現——開始了一個愉悅的假期。

84

捕捉光線

一旦就位，你要注意一下天空是否晴朗還是陰沉？晴天光線強，並且容易改變光向，但是隨之產生的各種陰影也很有意思。烏雲密布的天空會產生特定狀態的陰影，但是需要更長的時間才會有光線的改變。

教堂左上角柔和的散光意味著畫中的景象不如下面圖像中那麼明顯。

你需要迅速一點，因為隨著日光移動，你會很難將複雜的光影描繪出來。

85

露天作畫

印象派畫家熱愛陽光和空氣，經常走出工作室到大自然中去作畫。你會從他們的許多作品中發現，畫家總是將自己（或有時候他們作畫的對象）置身於樹蔭或斑駁的光影中。

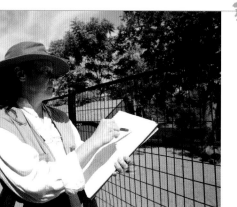

◀ 陽光直射在寫生簿上會產生盲區，並在頁面上產生手的陰影而分散你的注意力。

▶ 如果可能，你要挪到樹蔭下。

86

駐足速寫

周圍走走看看，並仔細觀察。若沿途有什麼事物吸引了你的目光，那麼就立刻停下來，從那裡開始，拿出你的寫生簿，動手吧！此時什麼也別想，隨即開始（參見第70-71頁）。去感受你周圍的事物，眼手並用。

當你從生活中捕捉畫面時，最基本的是注意時間和速度，因為你無法知道你的模特兒能保持那個姿勢多久。

87

跨越難點

一幅接著一幅速寫完成，突然你就跨越了難點而開始進入實質性的作畫！剛開始的速寫作品可能會差強人意，不過無需在意，隨著熱身練習的繼續，手法開始熟練，你會逐漸抓到訣竅，畫功也會隨之提升。千萬不要在任何一幅速寫上花太多時間，除非你已經熱身準備好了，而熱身一般大概需要30分鐘。

┃試一試┃

揹上你的寫生簿

你可以透過肩帶將寫生簿揹在背上。如果你是慣用右手，肩帶夾子就夾在畫板左上角，將肩帶從左肩拉過背部，放到右臂下，然後將右手邊的夾子夾在畫板右邊較低處。如果你慣用左手，那就反方向繫好肩帶。小小一根肩帶，可以穩住畫板，這樣你拿著畫板也不會累，拿著的時間可以更長一些。

當有了什麼東西可以依靠時，在大自然中去作畫就變得簡單許多。另外肩帶材質若相當輕，可以作為畫家休息的可攜式工具。

用木炭作畫方便快捷，而且易修改，是寫生的最佳工具，特別適用於在大幅畫紙上作畫。這幅山羊畫，山羊以這種姿勢坐臥好後，它的黑白標記就被作為其他一切與之對比的參照點。

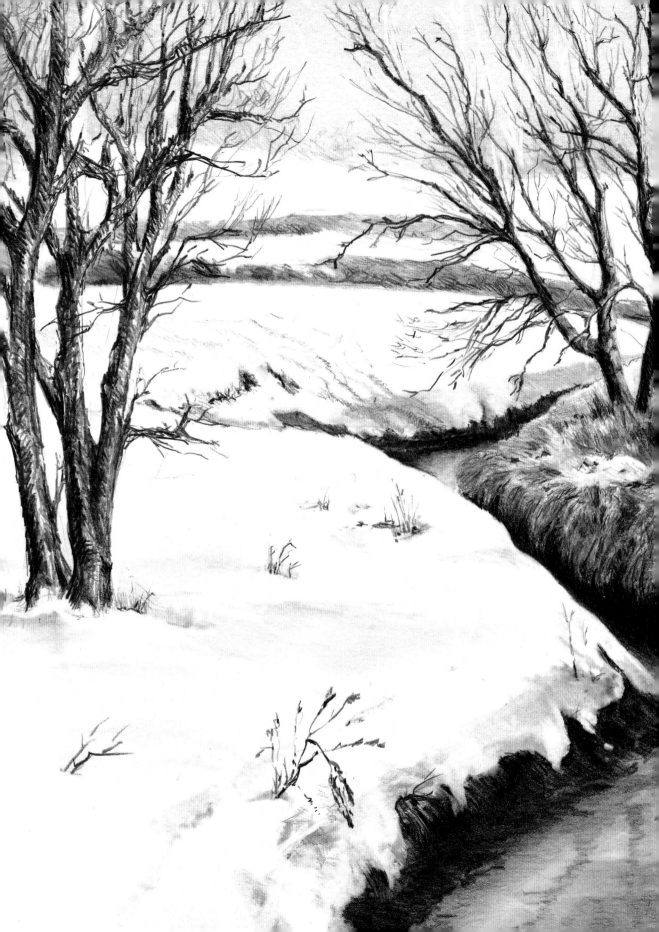

素描和繪畫技法
Sketching and Drawing Techniques

繪畫的專業技巧、程序和方法的學習，將引領你實現心中所想。詳細闡釋一些理念並透過實例説明其運用——例如線條的畫法、不同畫法的區別，甚至使用刷筆作畫。成功的視覺溝通來自於對整體設計理論的理解，其中包括構圖、透視和色調——以上這些本章均有闡述。

線條：姿態

「直線素描」是一個術語，在紙上有許多種表現形式。接下來的幾頁將探討的是「動態素描」。

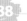

動態素描是一種自由風格的速寫，也是我們初步學習的一個良好開端。無需任何壓力——它是讓你盡情探索的好機會。關鍵點是，你要圍繞著所畫的主題，利用線條探索一切可能性。你可以從中間到兩邊，從左至右，從上到下，隨意繪製線條。輪廓一般用於卡通畫，而姿態被用於創造一種總體的回饋圖（Feedback map）。

在鵝的眼睛周圍再畫一條線。

▲ 兩個大的形狀相互重疊，產生了一個小的形狀。

91

最好的工具

幾乎任何能夠在畫紙上留下痕跡的工具都可以作為動態素描的工具。關鍵是要找到那個能使你老想著畫畫的工具。大致輪廓是一種放，不是一種費力的掙扎。

- **原子筆**｜如果可能，為了用上舒服，選那種筆尖粗一些的，並帶有襯墊的原子筆。筆尖太細容易劃破或者撕裂畫紙，而中號的筆尖可以平滑地在紙面上移動。

- **鉛筆**｜筆芯粗一點更方便快速覆蓋大面積的區域。你可能需要不斷地削鉛筆或把鉛露出一段——有些鉛筆需要用小刀來削。無木鉛筆的手感和紙面的呈現幾乎是等同的。依據鉛的軟硬，鉛筆被分為不同的級別。有的鉛很硬，會劃傷或者撕裂畫紙，有的不易折斷，有的只能畫出淺灰色的線條，有的如天鵝絨般柔滑，有的具有模糊的黑色柔軟度——嘗試所有這些類型的鉛筆，找到你的最愛。

清晰簡潔的線條，位置恰當精確，這些都需要練習。

88

從回饋圖（Feedback map）開始

畫紙上的手眼協調的過程，就是你在用眼睛查看這一切如何與其餘物件產生關聯性時所看到的圖形。在右邊所畫的大象中，各種圓圈最終變成了大象的耳朵、頭和腿。甚至當速寫即將描繪出物體的外部邊緣輪廓時——正如左上方所示的鵝——總會有一些微弱的波形線、俯衝和線條，把整體的元素聯繫在一起。動態素描通常只要用心畫幾筆就能完成。

▲ 用鋼筆呈圓形畫線，形成頭部形狀。

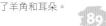

經過最初的嘗試之後，線條變成了羊角和耳朵。

89

變化漸漸浮現

繪畫的過程中，你畫出的線條顏色會更深、更豐富、也更有自信。這時，你需要繪製一系列獨立的速寫，並在每一個上面各花幾分鐘。右下方的印度大象就是關於此的一個完美例子。

90

觀察過程

有時，你只需用簡單的幾條線就能畫出較好的作品。然而，不久你就會注意到你的效率降低了——這也是可以理解和預料的，因為畫久了眼睛會疲勞。這個時候，需要做的就是休息一會兒或者停一天。休息過後或者第二天，你再重新審視作品，享受作畫的成果。

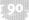

羊角尖和羊足尖位於一條垂直的直線上。

｜試一試｜

自動進鉛的鉛筆

嘗試用自動進鉛的鉛筆和橡皮在硬皮線裝速寫簿上作畫，你可以連續畫幾個小時。

畫出大致輪廓

1 確定你所要畫的物體的從上到下，從左到右的最大距離和位置。

2 用鉛筆作畫時，眼睛要仔細觀察物體四周。手隨眼動，眼睛所看到的地方，手也要移到相應位置。

3 運用元素的直線對比。什麼應與什麼對齊？例如，哪條線應該與膝蓋對齊？

 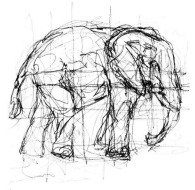

4 透過直線對比來確定眼睛的位置，把它畫好。注意象嘴、象牙和鼻子的末端是如何在一條垂直線上的。

5 從左至右畫出細節——大象尾巴的根部、腿的股骨、腿關節、耳根處——這些都和大象的嘴和牙在一條直線上。

6 所有的這些線條形成一幅回饋圖，把你眼睛所看到並審視的一切都呈現出來了。

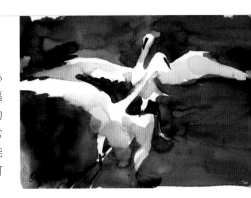

動感和姿態

動態素描非常適合描繪運動中的物體。你必須保持你的作畫速度，才能夠畫出一幅動態畫。它將能捕捉形狀和動態的精髓，因此這是學習素描一個非常好的起點。培養在野外快速作畫的能力將會讓你畫出很多動態速寫，之後可以帶回畫室，以便最後畫出完整的作品。

羅賓‧貝瑞仔細地盯著她所要畫的物體，並讓她手中的筆隨著物體的飛行移動而動作。

如果可能，在野外寫生時，用鉛筆或刷筆的側面和水墨來塗畫形狀和背景區域的陰影。墨水的流動性可以很好地和動態的姿勢相結合。

輪廓素描

輪廓素描也是素描的一種畫法。它的起點是在大腦裡構思，然後才是手眼協調，用紙筆開始作畫。

前面的幾頁介紹了動態素描，它是借助手眼協調對主題物件進行輕鬆隨意的探索。一旦掌握了它的要領，你就要做好準備，用堅定的線條來展示三維空間，而不是僅僅把它們勾勒出來。這時你要學習把線畫出來而不做絲毫改變。輪廓素描是一種非常寶貴且有效的途徑，能培養可靠的手眼協調能力。有一些卡通和壁畫範本都是輪廓線的優良範例，儘管有些更加複雜的動畫，例如圖像小說中的那些圖都非常精美，它都是運用最少的線條來描述三維形狀——換句話說，那就是輪廓線。

輪廓還是輪廓線？

輪廓線都是關於邊界的。而輪廓都是三維的——前面是什麼樣子，以及其背後是什麼樣子。

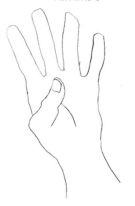

把你沒有畫畫的那隻手描摹下來，掌心向上。再來一次，這次不要看著你的拇指。舉起手，拇指向掌心彎曲。就用本例中所示的簡單線條將你的拇指畫下來，注意你頭腦中從輪廓線向輪廓轉化的思維過程。

開始輪廓素描

按照這個示範，一步步地逐漸從姿態轉化到輪廓素描，然後把這些步驟運用到你所選擇的物體上。

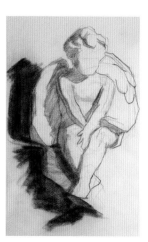

1 以簡單的動態速寫開始，用記號筆（見第79頁）或鉛筆在紙上輕輕描畫，畫出大致輪廓。然後開始用力把輪廓線標出來。

2 在動態線的頂部，輪廓被用於展示各個部分之間的前後相對關係。你可以一邊觀察主題，一邊調整各個部分的比例。

3 開始為一些部位添加灰度層次，觀察重疊處的位置。重疊部分是一個非常重要的指標，表明物件之間如何彼此堆疊。

4 整體輪廓顯現出來了，並展現光線是從哪個方向照射過來的。請注意這幅畫中的陰影部分是如何從右邊轉移到左邊的。

95

幫助你準確地觀察

為了訓練你的眼睛能夠正確地觀察形狀、比例和重疊，並能夠比例恰當地把這些都呈現到畫紙上，可以採用在物體後面畫上網格的方式進行練習。

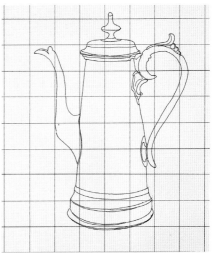

1 畫一個比你所畫物體大一些的標準網格，然後把它放置到物體後面，以產生一個網格背景。

2 在一張紙上繪製另一網格（兩個網格不必大小相同）。仔細研究靜物並觀察該物體各種不同的點和線如何定位到背景網格上。把對應點轉移到畫好的網格上。

3 注意成品畫不僅僅準確地轉移了輪廓，而且也把把手裡面的形狀，底座以及蓋子的曲線呈現出來了。

96

從輪廓線到輪廓

一旦你對某一物體的形狀很熟悉，你就可以專注於輪廓線內的形狀或者標記從而畫出它的形式。透過描畫圖案的形狀如袖子上的條紋，或形狀周圍陰影彎曲的方式，你就能夠描繪整體。

只畫這些條紋，就能呈現出斑馬的形狀。彎曲的斑紋就是這個動物的形狀。所有的物件都可以透過這種方式畫出的條紋而被人認出來。

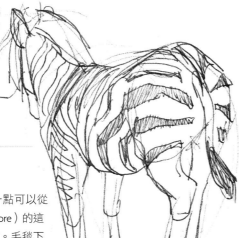

97

動態的輪廓

運用輪廓素描最鼓舞人心的一點可以從雕塑家亨利·摩爾（Henry Moore）的這幅《庇護所的繪畫》裡看出來。毛毯下的人物形狀是透過對輪廓形狀的仔細觀察而界定的。到網上搜索一下相關資訊。

試一試

確定網格位置

你的物件可能太大，沒辦法把網格放在它後面，那就放在它前面吧！從一張卡紙上剪出一個方框或者邊框，然後在水平方向和垂直方向標出三等分或四等分的位置。然後在劃分處拉一些線或者細金屬絲，固定好。這個原理與畫格線的原理相同——粗略完成基本形狀定型後，你就要在每一個小塊區域內進行細節操作了。

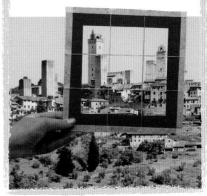

直接和間接渲染

你現在正從探索主題輪廓的簡單線條概念進展到了探討主題的色調和網底，這會替畫紙上的對象增加厚重感和立體感。

添加色調和網底叫做「渲染」。間接渲染採用與大多數相反的技法，先從已填塗形狀的色調紙上開始，然後用橡皮擦擦拭到白紙的狀態，去除色調。這樣的樂趣不僅僅是為了改變，而且也可以改變你的觀圖方式。

98

直接渲染

運用直接渲染，你能由淺色到深色建立起肌理和漸變的色調，透過重複的筆觸、線條、塗鴉、漸淡畫法，並重疊這些筆觸。畫線時所使用的力度會導致它也許是非常凸顯，獨立可辨，或是融進它周圍的線條裡，漸淡地消失在整體色彩區或色調裡。兩者都是正確的選項，並且可以在一幅圖中相互輝映，共同作用，構成完美的色調。下圖的例子中，你可以看到突出的線條經常圍繞在亮色區周圍或用來界定一個輪廓外形，而密集混合的深色區則表明陰影部分。

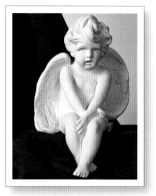

坐姿天使石膏像富有層次感的炭筆縮圖。

99

製作色卡（value scales）

為了幫你掌握繪畫材料，需要確定繪畫過程中畫痕的明暗度。畫出一個2×40英寸（5×25釐米）的長方形。由左至右，輕輕地畫影線或塗抹，色調由左邊的至深逐漸變為右邊的至淺。請參照右邊的色卡。

100

渲染模特兒

在渲染物體形式時，要時刻牢記整體形狀和統一性，這樣可以避免添加那些與整體不吻合的細節。

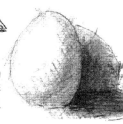

用雞蛋和直射光源組建一個小型靜物。光源正面照射雞蛋。光線最強的部分，用畫紙本身的顏色來代表雞蛋，當整體形式漸入陰影時，渲染它以及它的陰影。

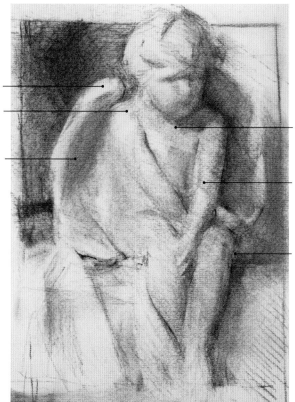

擦除

漸淡畫法

交叉影線

塗抹

畫影線

虛掉的邊線

這幅坐姿天使石膏像的炭筆畫運用了直接渲染的技法。

直接渲染色卡，鬆散
而有自發性

直接渲染，更顯收斂
和控制性

用炭粉顆粒和海綿間
接渲染的色調畫紙

101

間接渲染

間接渲染是在中到深色調的畫面上開始，該技法
可以產生光影的奇妙效果。你想要以多暗的色
調開始，完全取決於想畫的背景色調有多暗。然
後，由暗到明，逐漸擦除背景，直到你認為色調
適度為止。如果背景是中度的色調——如右圖所
示炭粉畫——顏色更深暗部分（比如，細節）可
以透過運用藤柳炭條或者炭鉛筆來展現。然後簡
單地擦除，以便露出較為明亮的色調或者顯露出
畫紙本身的顏色。

中色調的背景（上圖）和深色調的背景（右圖）都形成了鮮明的對比，
使得百合顯現出來。深色線條和細節都是用藤條炭筆勾畫的。

這個小天使運用了間接渲
染的技法。其畫紙採用白
色或者亮色調畫紙。用乾
燥、3英寸（8釐米）寬的
化妝棉沾炭粉輕塗，構建
整體紙面的色調，然後使
用麂皮和軟橡皮在深色區
域擦除，形成明亮的色調
區（參見第23頁）。

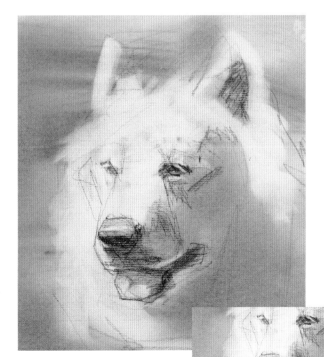

102

事半功倍

如果你不想做大量的擦除工作就想保持某些區域
的亮色調，那就不要讓炭筆接觸紙的本色。選擇
並且只在炭粉覆蓋你想要暗色調的區域，然後在
該區域進行擦塗。

這種中色調的背景畫紙代表了白狗的
整體形狀和畫面的背景。狗的鼻子、
嘴巴和眼睛都是使用藤條炭筆後來著
色而成的。

塊面／體積與線條的差異

我們很自然地認為我們的世界是有塊面的，而不僅僅是線條。直線素描僅僅是我們在畫紙上對世界的一種體現和認知。

線條是二維的邊界：高度和寬度。如果我們在沙地上畫一條線，這表明「就是這麼遠」。而塊面和體積是在二維的紙面上描繪了三維的世界。首先，可以透過光線的方向、陰影的效果以及光影的對比來展現這種透視錯覺。其次，你需要運用線條來把光影區分開來。最後，你還要使用明暗關係或色調來填充其差異。

103

作畫過程中運用照片

「照片」這一詞的意思是「光線作的畫」，照相機只處理有光或者無光的畫面。當你作畫時，如果你沒有注意到明顯的光源，那麼你的作畫過程將無比艱難。拿起你的相機，從不同角度和不同的光照拍下同一物體的一系列照片：

· 打開閃光燈，一出現就拍。
· 關閉閃光燈，按快門。
· 從側面替你的物體打上強光，然後拍攝。
· 把你的物體放置在一個光線尚可的窗戶旁，再拍攝一次。

焦點是臉部。強烈、直射的光線從右後方射來，並且照亮了局部細節。

從高處看，重點在於整個身體。

從正面直接觀察，導致繪畫物件的透視短縮。

104

觀察你所見

現在你的任務就是渲染物體並使它有塊面感，有塊面感意味著這個東西存在於某處。素描和速寫中最為重要的技巧之一就是觀察。觀察物件，問問自己：「光是從哪裡來的？」用箭頭在速寫簿上標出光源的方向。如果不只一個光源，那麼你要選擇最主要的那一個。如果你想要描畫具有塊面立體感的事物，而不只是線條，那麼最首要也是最重要的就是觀察。

畫面

光線方向

拿出你的速寫簿，按如下步驟，繪製小的速寫或者縮略圖：

· 選擇一個垂直或者水平的畫面。
· 用一個箭頭標出光源的方向。
· 標出水平線或者物體所在的平面。
· 簡單地在合適位置畫出物體。不需要畫細節，僅僅畫出與光源相反的色調區域。

· 在後面添加一點點色調讓它與周圍環境有所對比。
· 如果你能在縮圖中辨認出物體的體積，那麼你就做好了畫出具有立體感物體的準備。

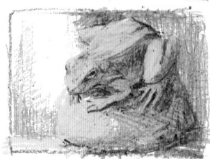

105

觀察光線

培養觀察光源的能力，能幫助你更容易地渲染色調和物體的體積。它還會提醒你觀察光照條件何時會讓一個不錯的物體看上去更好。除非你想要畫一幅扁平呆板的畫（你可能會畫成這樣），否則你總是要尋找光的亮點以及陰影的深度。透過上圖（無定向光）和下圖（有定向光）這兩幅畫的對比，明顯可見光線對物體的影響。

◀ 拿一個簡單的圓形物體來看，有了定向光源照射，物體就會顯得更有立體感。

▶ 對於更複雜的形狀來說，從左邊射入的光給了葉子更多的立體感，並產生了各種豐富而有表情的陰影。

106

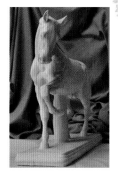

從三維物體、線描再到三維立體圖畫

石膏模型是理想的素描物件。它不僅僅是在許多方面都有優點，而且最重要的是它是靜態不動的。它通常比真實的物體簡單而且剔除了不必要的枝微末節。

紙捲蠟筆和炭筆

紙捲蠟筆含有蠟質基底，不可擦除，也不會弄污畫紙。因此，它非常適合自發性的塗畫。它也叫做「油彩筆」。它幾乎可以在任何表面上塗畫。通常只要拉一下控制線，去掉富有保護性的外殼，就可以方便地更換「鉛頭」。當你要渲染快要完成的作品時，可以改用炭筆。炭筆的痕跡能隨時調整、改變色調而且易於擦除。

紙捲蠟筆

動態素描

在姿態上畫輪廓

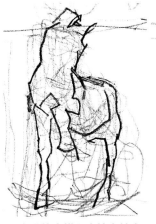

帶有深色陰影面的輪廓

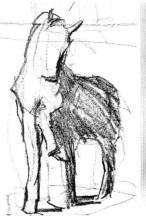

完成的炭筆畫

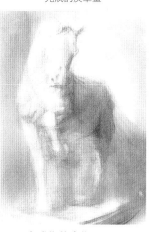

1 運用動態素描筆法勾勒出物件。

這種線條畫法是用紙捲蠟筆畫的。起初是描繪它的體積，然後逐漸到各個部分。它的特點是可以顯示前面以及後面沒有被遮擋的部分的特點，以及各個線條之間的相對位置。

2 在動態素描上直接畫輪廓

要牢記輪廓線和輪廓的區別就是決定前面是什麼，背面是什麼以及其他的東西。這裡運用輪廓把明暗區域區分開來。

3 完整地用一個色調填充以表明輪廓的明暗部分。

這裡沒有示範，只有一個基本的色調。往後站至少3英尺（1米），仔細觀察體驗所畫物體的明暗對比。

4 完成你的畫作。

明暗的區分給了你一個可以遵循的原則，那就是「光線設計」。選用一種耐擦拭的畫紙——很容易擦除痕跡的畫紙——然後用這種方式來渲染你的畫作。

白色、明度、光值及強光

在前幾頁的直接渲染和間接渲染中，我們看到你可以運用擦除的方法消退深色調或創造更明亮的色調。在繪畫過程中，還有其他技法也可以表現這樣的效果。

「白色」在構圖中描述的是被強光照亮的部分或者白色物體。白色物體既指在明暗度上光亮的部分，但是也包括處於陰影中的色調較暗的部分。如果有光線照射到白色物體上，那麼會有一個點：垂直於能接收並反射大部分光的光源。這就是強光。這在閃耀的物體或者濕潤的表面最容易看到，例如眼睛或河水上反射的光就是很好的例子。

儘管瑪遜‧法斯特（Marti Fast）的多數水墨畫中都很好地運用了陰影，但是斜倚著的人物身上最上面的那條簡潔精細優美的曲線，仍然使得她的形象從白色背景中脫穎而出。

所有光譜的結合產生了白色亮光。從畫紙上反射的光線能產生令人信服的視覺空白區域。這裡，戴安娜‧賴特運用鉛筆但是特別留出空白處來反射所有投射的光線，從而產生雪的這種白色。

107

光與強光

所謂「強光」指的是表面上垂直於光源，亮度最強的點，因此稱為「強光」。它總是出現在被照亮的位置，或者在光亮區、模型裡。

請注意這個被光投射的物體上強光的位置。

這個速寫顯示了光與影的對比。

在這個整體光線樣式中，「強光」指的只是這幾個亮點。

108

描繪雪景

從上面這幅畫，你可以「感受」到厚厚的雪被的重量。但是你該如何把它畫出來？答案是你畫不出厚重的雪層；你只能透過描繪周圍的環境來產生強烈的對比。任何有雪的地方，都不需要鉛筆，只留紙面本身的顏色即可。

瑪特爾‧佩茲在光亮、中色調的畫紙上，巧妙地運用白色粉彩筆，在用炭筆畫好的樹枝上勾勒出樹枝的輪廓。白色粉彩筆還被用於勾勒地上的溪流和冬霜。

羅賓·貝瑞在色調柔和的彩色畫紙上,運用白色粉彩筆描繪出白色花瓣,但是在花瓣的邊緣卻沒有生硬地使用它,而是運用畫紙本身的顏色自然地表現,從而呈現了深色背景下白色花朵的柔美姿態。

109

白色花朵與邊緣質感

多數情況下,白色花瓣的周邊都採用深色以產生對比,賦予花朵質感。運用中色調來賦予花朵一種更加柔和、漸隱的邊緣,並保留黑白鮮明的對比來建立並強化繪畫主題。

邁克·西布利(Mike Sibley)的畫中背景是濃重的中度至深色的細節,強調了柔美精緻的花朵質感,運用畫紙本身的顏色來表現花朵的白色。

110

剔花法

剔花法有一種採用白紙,另一種採用原有的色彩層次,把原有的精美線條打亂以創造出新的線型強光部分。該技法對於在肖像素描、或者草葉、水流(如這裡所示尼克·安德魯的畫中)的描繪中捕捉強光部分都有奇妙的效果。

油畫棒是一種半透明的媒材。由於它具有光滑、油蠟的特性,因此適用於繪畫開始時輕輕塗抹或者用於勾畫單獨的線條,而不適用於塗畫大面積的色彩區。

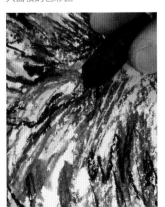

用美工刀輕輕地刮掉部分色彩層,顯出畫紙本身的白色。用指尖沾水輕塗畫面,營造出流水的動感與質感。

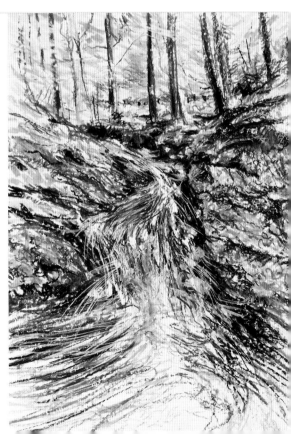

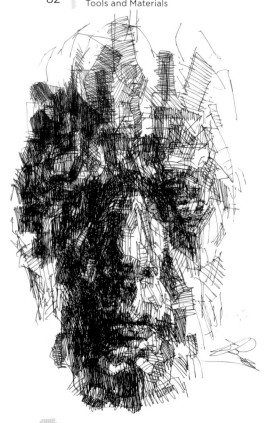

用黑白兩色畫畫

黑白兩色有限的使用工具就是只用鋼筆和墨水——其特點是大膽、果斷，並能準確再現原物。這種令人激動又富有挑戰性的媒材，特別適合極為細膩的渲染。

鋼筆所畫的線條簡潔乾脆、清晰可見、易於再現原物。作為繪畫工具，它可以畫出和直尺一樣直的直線，也可以跟隨著你的手移動，畫出靈動流暢的曲線。而且你可能用到的多數鋼筆都不會很昂貴。畫一個三維立體物品時，你要受限在二維的紙面上創造出三維立體的效果。因此我們面臨的主要挑戰是在運用黑白兩色時，往往需要利用一條線或一個點來創造明暗關係或色調的神奇效果。

喬什·鮑爾的《虛構的肖像》看上去精美又複雜。
仔細審視，你會發現運用了影線和交叉影線畫法
——產生了灰度層次——多次重複之後，使得更深
色的區域有了層次感，順著臉部的形狀描繪。

預先構思

掌握黑白構圖的祕訣是首先運用鉛筆作畫。一旦有了令人滿意的鉛筆畫做底，這時你就可以在這些線條上重複描畫。在簡單的鉛筆畫底上，自由地運用鋼筆根據底圖作畫甚至重描都是有可能的。然而，畫面的細節越多，就越需要更加仔細，更具耐心，因為墨水不能擦除，只是可以覆蓋或者刮掉一些痕跡。即使畫作完全乾之後，鉛筆的痕跡亦可容易地擦除。

如圖中艾德蒙·奧利弗斯的《隨想》表現
出的一樣，繪畫需要藝術家極大的耐心。
因為墨水不會很快晾乾。若藝術家是個右
撇子，那麼這些規則的線條就需要從左至
右依次畫出，而如果藝術家是個左撇子，
則應從右至左畫。這一原則適用於任何鋼
筆水墨畫。因為墨跡同樣不易擦除。

跟隨方向的指引

鋼筆墨水畫中，任何圖像區域的本質都是由線條來界定的。白色的通道如何變成山上一個陡峭的斜坡？借助流暢而又有角度的線條可以巧妙地構成陰影效果。如何把這條白色的通道與一個陽光照耀的表面區別開來？技巧就是抵制住衝動，不在上面畫任何線條。注意下面的畫中，即使在最深的陰影區域，線條的良好運用仍能夠讓我們辨識出自然和不同平面的方向。

艾德蒙・奧利弗斯運用了各式各樣的鋼筆筆觸技法展現了鋼筆墨水畫的精髓。在畫中，可見山坡、樹枝、石雕石刻製品以及深色的小路。同樣矚目的是房子在陽光照耀下露出的純白色部分。

入門工具

有些鋼筆墨水畫的工具比較容易上手。有一些筆攜帶方便；有一些則不同。下面有一些小訣竅。

- **原子筆**通常價錢低廉，容易掌握，但其功能不容小覷。它能畫出順滑流暢的線條，非常適用於動態素描。

- **針筆**的筆尖種類很大，你可以購買一套完整的針筆，選用合適的；針筆都有備用墨管，因此外出攜帶也很方便。

- **黑色氈尖筆**的筆尖也是種類繁多，並包括雕刻筆。這些都可以在畫紙上畫出粗細不同的線條。

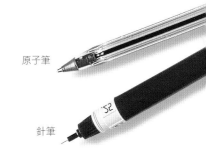

原子筆

針筆

黑色氈尖筆

| FIX IT |

克服不可擦除性

繪畫過程中，牢牢記住使用不可擦除性的工具作畫是指一旦畫上就不能擦掉，無法回到白紙的狀態。儘管有時借助電動橡皮可以讓某些部分的顏色變淺一點。因此在最初的草圖上，要仔細構思或者可由亮到暗作畫，可以避免產生太多不必要的深色區域。

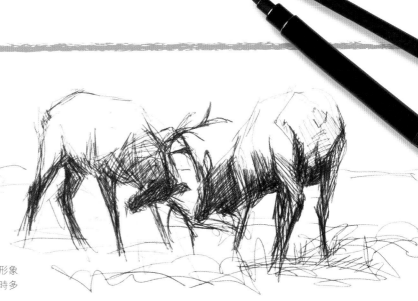

多向線的運用不僅使得兩頭麋鹿形象鮮活，富有動感，並且使得作畫時多了一些靈活性。

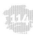

筆觸形成的色調

令人奇怪的是，可以利用幾種不同的方法在畫紙上畫出筆觸——所有的音樂作品都是七個音符所構成的，但是如何作曲並演奏這些音符，才是成為最棒音樂的關鍵。拿鉛筆或炭筆畫來說，筆觸可以一下子畫好並逐步完善。而鋼筆墨水畫必須預先構思並精細地畫出。傳統的鋼筆墨水筆觸畫法包括影線法、交叉影線法和點刻法（每次畫一點，非常像點畫法）。點刻的要求很高，並且耗時很長，但是點刻的功能多樣，它可以有效地表現一幅水景或一個沉睡的嬰兒的多重樣貌。

克莉絲蒂娜·迪翁運用針筆在淺色區域渲染出精細、點彩的形象，而在前額和耳朵部位，運用了短促、細密、流暢的筆觸。堆積加疊的線條與點構成了完美的三維立體形象。

| 試一試 |

畫出你的筆觸

在你投入精力描繪物件之前，先拿起畫筆畫出各式各樣的筆觸。變換方向、改變力度，體驗並享受畫不同線條和點的樂趣。

非常精細的點，用力較輕。一個深色小塊需要數以百計的小點才能完成。

精細的點，用力較輕。比左邊的筆觸略顯大膽一些。

刷筆能畫出更為大膽的點，但是一次也只能畫一點。

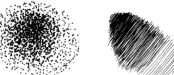

力道稍重，刷筆點畫的點更顯大氣、色調更深。

對角影線。細密的線條和多條重疊決定了色調的深度。

垂直影線。

水平影線。

交叉影線。在深色區域，加大的間距和重疊決定了色調的深度。

多向性影線。對於更深的區域，加大的間距和重疊決定了色調的深度。

短小的筆觸呈現出各種形態。用於描摹絨毛、毛髮和水流。

又長又彎的筆觸。最適宜表現運動與方向。

層疊飛瀑般流暢的短小筆觸。也非常適用於描摹運動和方向。

選擇如何結合筆觸

正如同在書法中一樣，如何綜合運用或者限制不同的筆觸畫法，都將會展現你的獨特風格。仔細觀察你所描摹物體的特點，決定哪些畫中需要使用多種筆觸，哪些只需要同一種筆觸。仔細觀察下面的例子，它展示了埃里克．穆勒作品中被放大的某些部分。

木門的紋理的描畫特別耗時而費神，其線條精細，色澤逼真，尤其是門閂和紋飾特別有質感。

圖中利用足夠的線條來呈現頭髮的生長樣式。其餘部分留白來顯示光線與淺淡的色彩（灰色）。

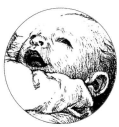

嬰兒的臉部僅用幾筆就勾勒出來了。借助鋼筆和墨水的魔力，孩子的臉龐似乎處在光照下，並由紙的白色完美呈現。

手指和手臂上的不規則影線表現了給人一種粗糙蒼勁的感覺——顯然這是男人的手。手的粗糙與嬰兒光滑的臉頰形成了鮮明對比。

簡單形狀的輪廓勾描表現了砌磚的形象。平行的影線展現的是砂漿部分，由此產生的更深色調也使得石塊有種向前凸出的感覺。牆體上方的石壁和石拱色調更深，意味著這裡不只有一種類型的石頭。

版 畫

黑色與白色渲染的極致是版畫。儘管這並不是原創性很強的一種媒材，但是版畫能讓你更為簡單便捷地體驗蝕刻與雕刻的工作過程。

如果你喜歡在一個安靜的環境中按照既定的節奏作畫，並想要創作出精細的，每一筆都不偏不倚且恰到好處的作品，那麼版畫就是你最好的選擇。版畫所傳達的細節總是讓人驚歎。甚至可以用透明的墨替成品圖上色。你可以購買多種類型的刮畫板，或者自己做（參見下面的「試一試」）。真正的雕刻中，要嫻熟地使用不同的版畫工具，如刻刀、刻椎或者雕刻的小勺子，這些都需要大量的練習。你可以嘗試使用這種奇妙的媒材而不需要太多的投資。如果製作版畫過程中稍有瑕疵，你可以用鋼筆重新著色。

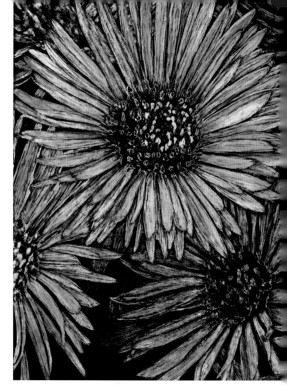

羅伯特・古德羅（Robert Goudreau）的《紫苑》是版畫中的傑作。其油墨透亮，色彩艷麗。

┃ 試一試 ┃

製作自己的刮畫板

刮畫板的製作過程類型眾多，但是都很相似，這些畫板都有蠟層覆蓋，上面撒滿粉末，再塗上黑色墨水或者顏料。先在具有平滑表面的小紙板例如厚光澤紙板上試試。首先在整個紙板表面上都塗上厚厚的一層蠟，如蜂蠟。然後再在上面撒一層熟石膏。把浮蠟和石膏輕輕撣掉。最後，用闊面平刷把黑色墨汁均勻地刷塗在畫板表面。如果有條紋出現，待它晾乾後再塗一層。然後，把畫板翻過來，重複這一過程。

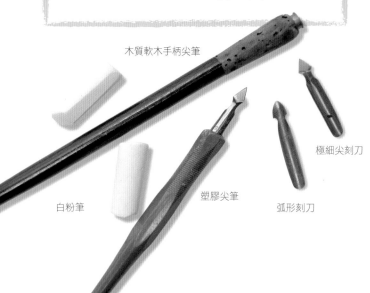

木質軟木手柄尖筆

極細尖刻刀

白粉筆

塑膠尖筆

弧形刻刀

116

回顧間接渲染

由於版畫是在深色表面上作畫，一開始，我們就要運用間接渲染來畫速寫底稿。這意味著你要拋開「從亮到暗」的直接渲染技法或者輪廓勾勒的筆法，一開始就要想著「從暗到亮」作畫。無論何時在版畫上作畫，最好先畫一個速寫底稿，因為版畫並不是典型的徒手作畫媒材。

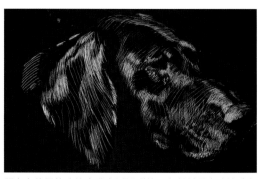

版畫上的間接渲染實際上透過刮掉深色顏料層來渲染淺色的。刮畫板都是黑色的。後來塗的一層透明墨水為版畫提供了色彩。

117

把素描轉移到版畫上

1 選取一幅畫好的畫進行描摹。把畫放下，固定好，使之便於描摹。

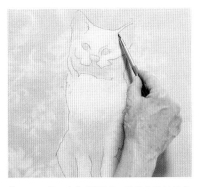

2 用膠帶固定住描圖紙。用微鈍的軟鉛筆來進行描摹。

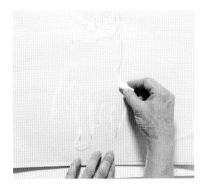

3 取下描圖紙，翻到另一面，用白色粉筆把鉛筆素描的輪廓塗滿。

4 用膠帶把描圖紙固定在刮畫板上。帶粉筆的那一面朝下。

5 用同樣微鈍的軟鉛筆描摹剛才的鉛筆素描。

6 掀開描圖紙看看，確保白色粉筆畫都被轉移到畫板上了。

7 把手放置在一張乾淨的紙上，用尖刻刀刮掉黑色，露出白色。記得把墨水刮掉，光線是白色的。

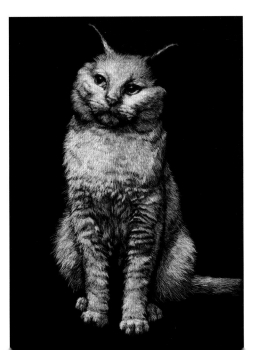

8 運用之前那幅成品畫和其他任何材料作為參考，將深色區域刮掉，顯露出你想要展示的淺色或者白色效果，每次只刮一點點。後退幾步，多從遠處看一看，觀察你的作品，重新調整畫面整體的明暗效果。

用刷筆作畫

用刷筆沾取墨水作畫的確是非常富有創新意識的
大膽做法。它可以讓你解放思想，自由地發揮你
的繪畫風格。

相對於使用乾性媒材而言，用刷筆沾墨水或者水溶性顏
料作畫具有很多優勢。你只需稍稍努力，它本身就能展現
許多奇妙的效果，比如極致的動感、微妙的陰影、大膽的線
條。你幾乎無需施力，筆端輕輕一頓，一條纖細的線條就可以變
成濃重的筆觸。如果想表現更為淺淡的灰度層次，只需加水稀釋
顏料。刷筆繪畫同樣需要練習，但很快你就能掌握風格獨特的繪
畫技巧。

借用藝術家瑪遜·法斯
特本人的話來説，「我
喜歡墨汁與水的碰撞」，
簡單的幾筆，他就表現出
對於這種媒材嫻熟的運用
——優美的線條、濃重的
筆觸、無形的邊緣、深色
的陰影、柔和的中色調，
以及自由靈動的動態，這
些都完美詮釋刷筆畫別具
一格的特徵。

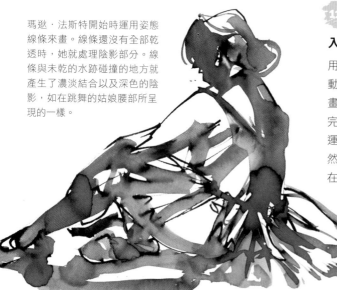

瑪遜·法斯特開始時運用姿態
線條來畫。線條還沒有全部乾
透時，她就處理陰影部分。線
條與未乾的水跡碰撞的地方就
產生了濃淡結合以及深色的陰
影，如在跳舞的姑娘腰部所呈
現的一樣。

118

入門

用濕性媒材作畫時，最好把畫紙平鋪在桌面上，防止畫紙移
動。站姿可以讓你實現全方位的移動。如果你想採用坐姿繪
畫，那麼最好懸空手肘才方便移動手臂。除非你是想要描畫
完美的細節，否則不要把手肘放在桌面上。

運用尖細的黑貂毫筆，先畫一幅直線素描。等它自然晾乾；
然後運用厚實的圓頭黑貂毫筆，沾些稀釋的墨水再回頭畫。
在需要陰影或對比的地方來回多刷幾次。如左圖的《坐著
的舞者》中所示，畫出闊氣、大膽、相容並蓄的筆觸線
條。

119

畫出水墨風景畫

藝術家薩伊·埃倫斯（Sy Ellens）運用圓型尖頭毛筆與墨
汁創作了這一藝術品。

1. 直接用墨汁在一張乾淨的白紙上畫出平地的水平方向
 線條。然後用乾淨、潤濕的毛筆在水平線條上來回
 刷，軟化地平線的底邊，從而產生灰色的陰影。
2. 添加垂直的線條，以此代表樹木和山脈，或者任何地
 平上遠處的景物。
3. 在垂直線邊緣多次描畫，添加一些細節，表現樹木和
 青草的紋理。

在這幅《芭蕾舞者》畫中，喬什·鮑爾在黑色的背景中運用了水粉作畫。畫中人物是白色的，畫紙本身提供了黑色的背景。

FIX IT

一次成型

如果在一幅水墨畫中，你失去了對水墨的控制。那麼別想著補救，重新再畫一幅吧！石墨與炭筆都是具有高度修補性的媒材，而墨水是根本不具備此特徵的。水墨畫從始至終都需要你屏住呼吸，小心翼翼地認真對待。

120

明暗的相反呈現

有些主題需要有創意的畫法。上圖就是一個例證。任何夜色或者內部的景象都需要我們有獨具一格的想法。運用黑色或者深色調的畫紙，半透明的白色或淺色的水粉或者墨水進行塗色，都能更經濟且有效地展現令人驚歎的神奇效果。

121

似易實難

直接運用毛筆和墨水而不加水的繪畫技法是令人興奮的，也是大膽的嘗試。這樣的勇氣和魄力需要一段時間的練習。練習光線、陰影以及方位的協調性。與音樂家的音階練習沒有太大不同，重複的練習使得下筆更加自然。用刷筆沾墨，刮掉多餘的墨汁，讓刷筆在紙上盡情揮灑吧！接下來，重複第一步的動作，逐漸減少所用的力度。繼續這麼做——這的確充滿了令人難忘的樂趣。

在這幅畫中，艾瑞·格里芬運用了寬闊和細弱的筆觸分別描繪強烈的舞臺燈光打在薩克斯風演奏者的臉上、衣服和手臂上的陰影和邊界形象。這是一種非常有效的圖畫展示技法。

艾瑞·格里芬所繪的《小號演奏家》也是運用了毛筆和墨水，展現了一種高雅精細的線條與大膽厚重的筆觸對比，產生了非比尋常的視覺效果。眼部的刻畫與描繪特別敏銳而出色。

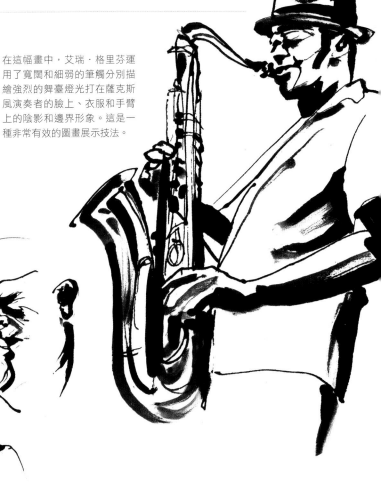

用顏料畫單色畫

素描與油畫衝接過程間最自然地學習就是使用顏料繪製單色畫。這是一種方式，展現簡單的鉛筆素描和畫布上色彩豐富的油畫之間的和諧調整。

你可能會有這樣的疑問：「素描與油畫的區別是什麼？」通常油畫是色彩豐富的圖畫。然而，顏色本身通常不像對比例、邊界和渲染明暗度（塊面區域的相對明度或暗度）的精確觀察那麼重要——這就是素描。這就是為什麼色盲的人仍然可以看懂一幅油畫。當你畫油畫時，你會立刻考慮到這三個方面；如果你把色彩抽離出來，那麼你就只能專注於素描和明暗關係。

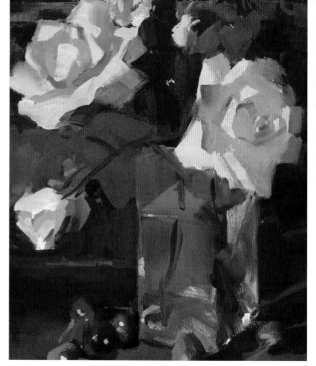

仔細觀察用單色顏料所繪的圖畫，能產生一個不著色依然可讀性很強的圖像。

去掉著色

人眼對於細節是非常敏感的，而且會被美麗迷人的色彩所吸引。要區分顏色的色調與明暗關係可不是容易的事。運用顏料繪製單色畫會讓你清楚地看到恰當的色調來表現一種顏色。用你最大膽的猜測在構圖上的一塊區域上塗畫，後退幾步，仔細觀察它與靜物的區別。如果你畫的顏色過深，稍微刮掉一些色彩，或者用較亮的色調來輕塗幾筆。如果顏色過淺，運用較暗的色調覆蓋其上。重複這一步驟，直到你認為已經畫出滿意的繪畫作品。

如果你選擇用透明水彩作畫，則需要在裡面加入一種不透明的白色顏料，也叫做「水粉」。

單色畫的混合

「單色畫」意思就是只有一種色度或顏色，但是可以選擇使用所有的濃淡色度。運用焦赭色油畫顏料與白色的顏料混合，可以創造出由暗到亮的所有不同色度的繪畫作品。開始時，運用最深的顏色，然後添加一些白色顏料來創造出一系列的五階色調。

1. 擠一滴焦赭色油畫顏料到你左側的調色板上。

2. 取同一個顏料品牌中的白色顏料（確保相容性），擠出一滴到右邊的調色板裡。

3. 目的是要調出一個介於焦赭色與白色的中間色。因此用調色刀來調色，不要用你的刷筆。

4. 在中間色與焦赭色中間，繼續調出另一個中間色。

5. 中間色與純白之間，繼續調出一種中間色。一旦有了五種色調的顏色，試著運用這五種色調的顏色依次調和，展現順暢的過渡。

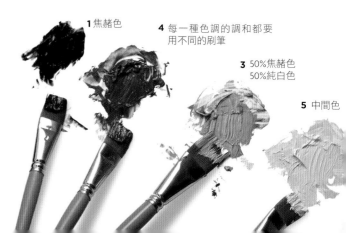

1 焦赭色

4 每一種色調的調和都要用不同的刷筆

3 50%焦赭色 50%純白色

5 中間色

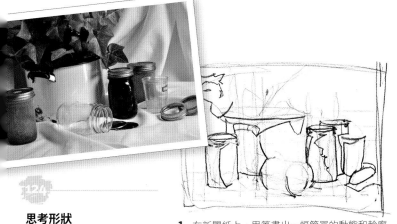

思考形狀

繪畫過程中，注意觀察線條或者色調形狀都是非常有效的技巧。然而，如果訓練你的眼力能夠注意到色調形狀的明暗關係，那麼你就能清楚地知道你筆端的點、線的走向，並逐漸進步。最終你的進步呈現在畫紙上就是線條和筆觸結合形成形狀。這些形狀會構成一幅畫。

1 在新聞紙上，用筆畫出一幅簡單的動態和輪廓素描。

2 然後，用單一的色調描畫第一步素描畫中陰影樣式的形狀。

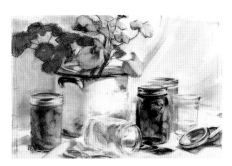
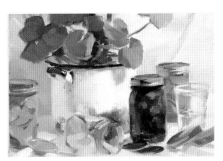

3 運用炭筆繼續調整整個畫面色調，渲染整幅畫的多種明暗關係。

4 用刷筆描繪形狀時，仔細體會並觀察油畫給人的感覺是什麼。

靜物畫的完美技巧

訓練單色畫技巧時，運用三維的物體是非常重要的。而靜物描摹是最好的訓練。任何繪畫中所遇到的問題都可以透過觀察靜物而最終得以解決。你可以從後面或者側面觀察靜物，弄明白為什麼從你所畫的角度看是那個樣子。靜物擺好後一直放在那裡，用刷筆作畫，然後再用尖頭的乾性繪畫工具單獨再畫一次。採用兩種不同方式作畫的經歷，會開啟並培養你運用色調和明暗的嫻熟技能。

2 純白色

一個白色物體的靜物組合會顯示色調較淺的陰影是什麼樣子。白色靜物上的陰影仍然是白色的。

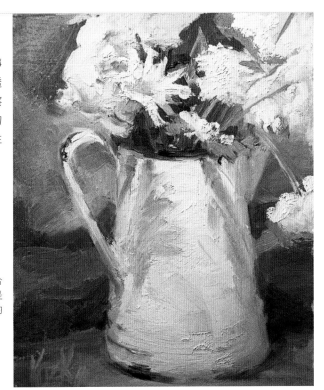

| 創作中的藝術家 |
用刷筆畫單色畫

這群鵝可以採用兩種方式進行解讀：色彩和明暗。你選擇的視角決定了你採取的繪畫方式。這裡決定把明暗關係作為主導元素，所以運用刷筆畫單色畫就是非常理想的選擇。

斜著看這群鵝有助於讓明暗從色彩中凸顯出來。

材料

畫板
炭筆
軟橡皮
可溶水油彩
塗釉的托盤
調色刀
5號（0.75英寸／2釐米）
刷筆

使用的技巧

三分法則（第100-101頁）
炭筆（第22-23頁）
動態素描（第72-73頁）
用顏料畫單色畫（第90-91頁）
用刷筆作畫（第88-89頁）
明暗、色調和灰度層次（第106-111頁）

1 鵝的黑白色影本被裁剪好，置於期望的焦點，都位於三分法則格線的四分之一區域內（參見第100-101頁）。

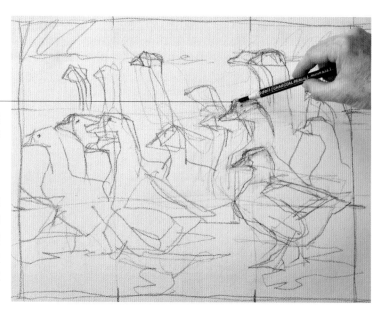

在黑白色影本上畫格線，定位每隻鵝的位置，畫出鵝的形狀。

2 在平板畫布上畫出一幅速寫，盡可能地簡單，不需要明暗，因為這些都需要用單色顏料來添加。炭筆是一種傳統的媒材，用於先畫底稿。使用軟橡皮可以極其容易地對畫面做出調整和改變。

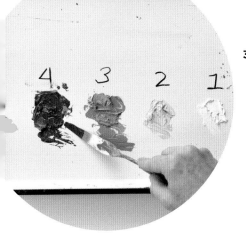

3 繪畫之前先要調色。將顏料擠
出來——焦赭色放在調色板的
最左邊，標上編號5；最右邊
擠出純白色的，標上1；運用
調色刀，從兩邊各取一點，
混合調出位於中間位置的第
三種顏料(「3」)；從5和3中各
取一點，混合調成「4」；從3
和1中各取一點，調成「2」。

用正確的刷筆畫畫

大號扁平的刷筆最適合為塊面塗
色。多備一些刷筆，確保每種色調
都有一個專用的刷筆。然後運用一
個闊面扁平刷筆的筆尖來控制清晰
脆弱的邊緣。然後運用筆尖來描繪
如鼻孔或者眼睛部位的細節。

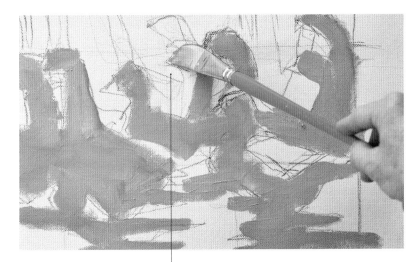

4 在該參考照片中，背光雪景都是運用
白色來作為背景或者前景的。如果是
在白色畫布上作畫，那麼本身的白色
基調已經存在。因此，要首先填塗構
圖中第二大色調塊面。本圖中，運用
了3號顏料來實現這一目的。

運用3號顏料填塗一個
連續的形狀，讓鵝群
成為一個整體。

5 用一支新的刷筆，畫出色調較
深的部分如羽毛、面部、喙
以及腳蹼等，使之與周圍形
成鮮明的對比。這並不是最
深的5號顏料，而是運用4號顏
料來展現的。

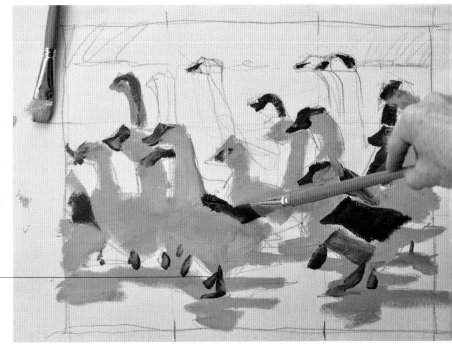

4號是除了5號顏料之外最深
的顏色，幾乎可以塗在原來
的照片中任何紅色或者深棕
色的部位。

6 再拿一支刷筆，運用2號顏料開始作畫。隨著繪畫的繼續，所有的明暗色調都要稍作調整以便與已有的整體色調形成對比。

注意從近處看，2號顏料都是粗粗幾筆就塗上了，但是近距離觀察，就可以看出2號顏料的運用是精心構思的。

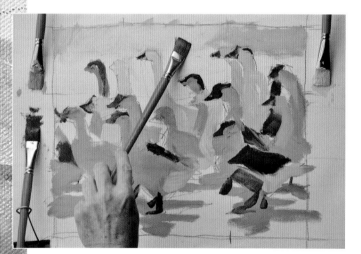

7 再拿一支乾淨的刷筆，把畫面表層的深色刷白。邊緣也採用同樣的方式進行柔化處理。

127

不同明暗色調的分離
單色繪畫的祕訣就是每種色調都單獨用一個刷筆，不要把刷筆混合在一起。不要試圖用一支刷筆去調配幾種不同的色調，因為這會把不同色調之間的邊緣弄髒，消弱色調本身最具價值的特性——因此，一定要把不同明暗度的色調分開。

8 運用扁頭刷筆的邊緣來強化細節——刷筆越大，細節描畫就越容易。

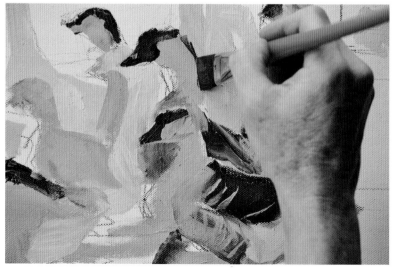

128

共用五支刷筆的訣竅

作畫和潤色調整時，一手同時拿五支刷筆，每一支都能派上用場，各自都有其自身負責的明暗色調。

9 第五支刷筆只用於塗刷最暗的色調，即5號顏料，用在色調最暗的深色區域。

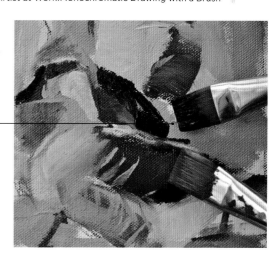

運用所有這5種色調的顏料作畫，最後對邊緣、對比度以及色調的融合進行最後的調整和潤色處理。

《追逐嬉戲的鵝群》

11×14英寸（28×35.5釐米），油畫布

多納·科瑞克

10 運用刷筆畫單色畫能夠讓藝術家熟悉所描繪的主題以及其塊面樣式，為色彩的渲染做好準備。這也是素描與油畫之間的祕密橋樑。

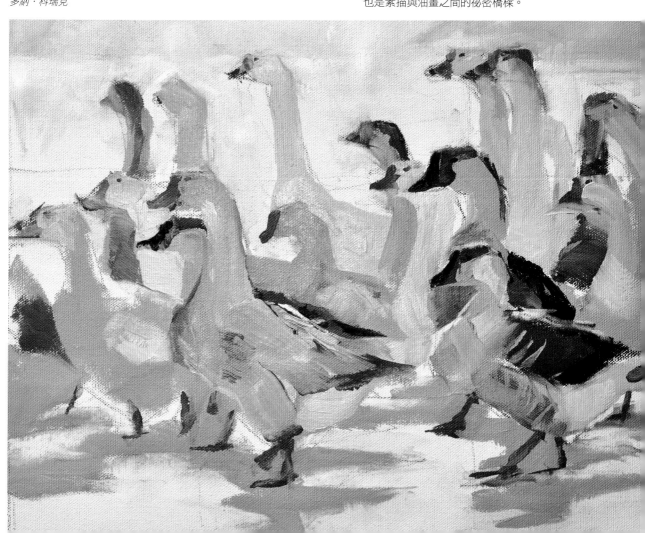

選擇畫面

物理現象決定了我們大部分眼睛所看見的世界；我們的記憶和經歷填充了其餘的世界。當你看到一個能激發你靈感的物件時，你需要考慮如何用畫筆在繪畫作品中把這份興奮和激動表達出來。

首先要考慮什麼？與騎自行車或者開車很相似，首先你要預先知道你的目的地（目標）是什麼，你必須掌控好方向，踩緊腳踏板，並且專注路面狀況。你在選擇初步的圖像概念時，需要選擇視角和你想採用的方式來確保構圖能起作用。作為畫家，你具備先畫幅縮圖作為參照的能力和優勢，先行檢驗你的構想是否合理，能否達到預期的目的。

你的圖景在哪裡？ 塗鴉、初步速寫與成品圖之間的最大區別在於畫面的建立。這一點看起來似乎太過簡單，以至於有點讓你覺得惱火，甚至有種受辱感，但是事實上畫面的重要性常常被忽略。你的視野就是個畫面，比如全景圖。你需要做的首批決定之一就是確定要把主題畫在水平方向的還是垂直方向的矩形裡，並不一定是緊緊地圍繞主題，而是把它鬆散地包含進去。

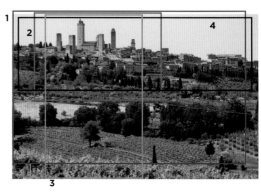

彩色的矩形代表你畫這個山頂小村時可能會選擇的不同畫面。為了保證畫紙上有足夠的空間供你畫出想要的景物，先快速畫出一張簡單的速寫。

1 水平方向的（紅色）
2 小村莊的特寫裁景（藍色）
3 垂直方向的（橙色）
4 廣闊的全景（黑色）

| 試一試 |

快速裁剪

你可能見過，職業畫家或者攝影家用手來快速地裁取眼前的場景。這一簡單技巧對預見並檢查你的審美角度、視角、主題的剪裁都是非常基本的。用硬質卡片做一個取景框（最好運用黑色）。首先剪出兩個「L」形狀的邊框，尺寸為8×6英寸（20×15釐米），厚度為2英寸（5釐米）。把它們舉起來，放在風景或者主題前移動，直到你找到想要的畫面為止。如果效果不如你想像的那麼完美也沒有關係。因為這只是給你一個基本的框架，幫助你決定構圖而已（參見三分法則，第100-101頁）。

水平裁剪

拿手當做取景框，快速查看是否合適。如果需要更精確的取景框，可以自己做「L」形的取景框。

正方形裁剪

垂直裁剪

130

如何確定視角

你用於描繪主題的時間可能比較有限，這個情況下選擇恰當的視角就非常重要。最鬱悶的事就是作畫到一半時，你意識到應該選擇別的視角，才能更好地在畫中表達想表達的意思或者精華。有一些描繪建築物的畫就很好地驗證了這一點。下面這幅畫中，在義大利的聖幾米尼亞諾，你應該選擇哪個高高的塔式建築作為你的視角呢？你可以運用縮圖來幫助你構思作品。

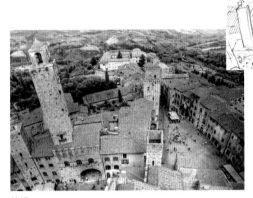

縮小的、玩具式的廣場和建築物，在群山背景的映襯下，其特點得到彰顯。

俯視

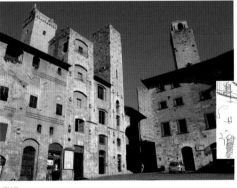

不考慮周圍的環境，高樓大廈本身的高度控制了整個畫面。

仰視

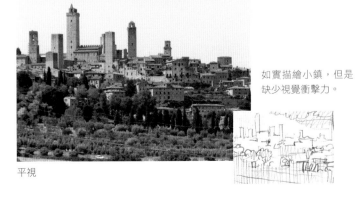

如實描繪小鎮，但是缺少視覺衝擊力。

平視

131

如何決定格式

如果繪畫主題是高大聳立的，那就需要在紙上預留足夠的垂直空間，給人一種仰視的感覺。如果你想把看畫人的視線從左引導至右，那就需選擇水平方向的格式。更廣闊的視角會給你全景式的圖景，這會拓展周邊視線，表示你的主題還會繼續向外延伸。這在風景畫中尤其重要，效果極好。而正方形的格式特別突出畫面的中心，適合強調平衡、對稱的設計，讓主體落在中間。

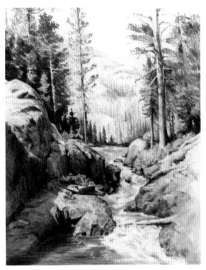

戴安娜・賴特的兩幅松林與流水畫展示了主題如何透過格式的選擇得以加強。上面的這幅畫中，瀑布和高聳的松樹由於運用了垂直的格式而顯得更加雄偉壯觀；下面的這幅則採用了水平的取景方式，更好地展現了水霧彌漫的湖景。仔細觀察主題然後考慮哪種形式能夠把它的精髓和意境得到最好的詮釋。

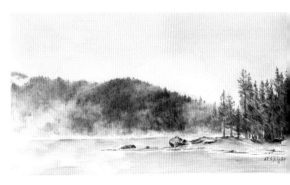

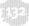

132

擺放主題物件

有時，你不僅需要找到最好的視角，而且還要對自己所要描繪的主題有更好的把握。靜物物件就為你提供了絕佳的練習機會，讓你決定每個物品應該放置在圖畫的哪個位置，更為重要的是，你可以了解它們和光源的相對位置與關係。

這些都不是顛倒的圖像，而是相同的物體透過構圖與光源選擇的重新組合而創作的不同作品。左邊的畫中，蜜餞瓶遮擋了琺瑯鍋，並且也在琺瑯鍋上投射了一些無趣的陰影。上面的畫中，光線是從盆頂部的右上方投射。兩個蜜餞瓶被挪開，更好地展露了包括琺瑯鍋及其把手在內的細節，並且添加了一些事物來增加畫面的趣味性。

133

探索光源的選擇

某些情況下，你可以控制光源。選擇一兩個容易移動的靜物。在同一頁紙上畫幾個2英寸（5釐米）高、3英寸（7.5釐米）寬的矩形。在每個矩形上都畫一個箭頭表示光源的方向。用幾分鐘時間在其中一個矩形中畫物體的速寫，自己要計時，這樣你就能把握好時間不急於在一個矩形內畫太多。然後把物體或者光源換到一個不同的位置，再畫一張速寫。然後再移動靜物或者光源，再畫速寫。這樣你就會發現哪些安排佈局會增加畫面的趣味性，哪些會暴露問題之所在。

正面直射　　　　　　光線從左上方射入，產生了陰影和對比　　　　光線從上面直射，使得罐子處於陰影中

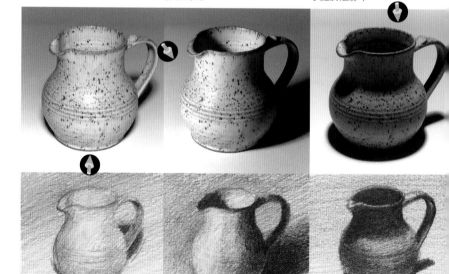

134

不同的光源決定對比

到戶外現場作畫時，圍繞你的主題走走看看，思考一天當中光照最佳的時間。預先構思如何組織明暗關係。考慮整體畫面明暗比例如何安排。在頁面邊緣用箭頭標出光源的方向。它能讓你首先看到物體。對比的強度會抓住你的眼睛，吸引你的注意力。

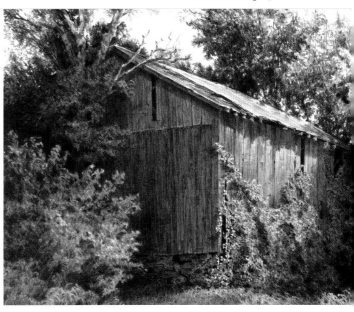

仔細觀察戴安娜·賴特所描繪的簡陋穀倉中的戲劇性效果，這是透過光線的方向及其顯露出的景象得以展現的。當你看到這樣的機會，你往往會停下來，仔細考慮你想要你的畫帶給觀眾什麼樣的啟示和感覺。

135

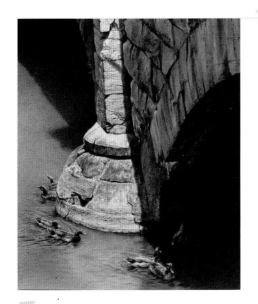

確定焦點

我們的目光總會被最鮮明的對比吸引，因此運用對比來強調畫面的主題是非常有效而且有意義的技法。靜物瓶子上反射的光、風景畫中花朵上的陽光、肖像畫人物眼中閃爍的光芒，這些都是鮮明的對比。你可以透過控制和美化現實來傳達你想要的意趣。你也可以設計圖像讓對比呈現在畫面的一個或多個視覺分割點上（參見三分法則，第100-101頁），讓你的構圖在視覺上引人入勝。

在特里·米勒（Terry Miller）的《盛夏》中，水面上反射的光、嬉水的鴨子與石拱橋的陰影形成了鮮明的對比。儘管畫是黑白色的，但是明亮的陽光看上去很溫暖。

136

控制對比度

根據對比度的原理，白色物體在黑色背景下能呈現最好的效果。然而，這幅畫在白紙上炭筆速寫中，發光的黑色鼻子卻淹沒在黑色的背景中，鼻口似乎太短了。但是，替一隻白狗配以白色的背景，那麼白狗就顯現不出來了，不是嗎？好吧，事實也不盡然，如果對比度恰好就在那個鼻子、深色的眼睛以及嘴巴上，那麼白狗就能顯現出來。整個對比不僅存在於白色的狗與背景之間，而且存在於明度與陰影之間。

為了突出白色皮毛，把背景顏色加深，深色的鼻子和鼻口就會消失。

把背景控制好，這樣才能展現深色背景與白色皮毛相對，白色背景與深色細節相對。

垂直線和三分之二水平線

幾個世紀以來，藝術家一直都渴望實現精心設計的畫作。而三分法則有助於該願望的實現。牢記這一點，你就會把畫作的焦點放在黃金分割點上。

所謂三分法則，也叫做黃金分割線或黃金比例，即把整個畫面縱橫都分成等份的三部分。這樣整個畫面就有九個等分的矩形網格，格線交叉形成四個黃金分割點。你在觀察參考物體時，思考哪一個點最先吸引看畫人的目光。這就是畫作的重點或中心之所在。

喬希·鮑爾的《樹木修補專家》中，左邊的垂直深色線被剪裁，並依附於右側的垂直線，表明焦點在右側的三分之一垂直線上。左右兩邊的銜接透過一個支撐性的橫條（樹枝）來展現。

137

確立焦點

你的焦點所在就是你的主題所在，即觀眾目光關注之所在。有兩種簡單的辦法可以實現這一點：把它放在暗色調的最深處，亮色調的最淺處。如果是彩色的畫面，就放在最明亮的色彩處。看畫者自會注意到這一點。

格雷厄姆·布雷斯把石牆頂部的石塊作為畫面的中心，這不僅吸引我們的目光去觀察石牆，而且也關注後面地平線上的樹林，它們都處在中間的三分之一處。

| 試一試 |

簡化複雜的主題

無論主題多麼複雜，任何構圖都可以被精簡成一幅簡略的速寫，顯示出整體的設計。稍微花幾分鐘時間來簡化主題，可以省掉後期大量的工作來確定如何把焦點變成視覺上的中心點。這幅格雷厄姆·布雷斯所畫的風景畫，按照三分法則進行簡化處理後，發現也沒那麼難操作。

獲取秩序感

如果你喜歡本頁這幅畫的渲染與
著色，那可能主要是來自於畫面
中展現出一種秩序感。焦點應該
統領構圖的其他元素。此處，窗
戶由其尺寸、對比度、細節和色
彩主導。運用三分法的原則，看
畫者的目光就會被吸引到畫家所
想的位置。

羅賓·貝瑞所繪《霍桑的窗戶》的
草圖清晰地展示了深色調突顯但漸
縮的窗戶尺寸，以及它們構成的對
比，把看畫者帶進藝術家想讓他們
花時間深思的地方。

| FIX IT |

再次畫圖

拿出仍然需要「畫幾筆」的那幅圖。坐在房間的
另一頭，描繪這幅圖，不要同比例放大。接著，
運用三分法則。讓焦點放在其中一個黃金分割點
上。全部試一遍。然後站遠一點，再來審視調整
過的構圖。你發現自己進步了嗎？

運用透視

理解透視的原理，將會提高你的眼睛觀察速度和效率，變得更敏銳，而且作畫時，你會更有創造力，對空間有更好的掌控。

透視所描述的是我們周圍空間觀察到的一系列效果，有兩種主要的透視法。線性透視主要關注物體的規模與位置，因為物體會逐漸從我們眼前退後而消失。空氣透視主要描述色彩、色調和形象隨著距離的改變而發生的變化。

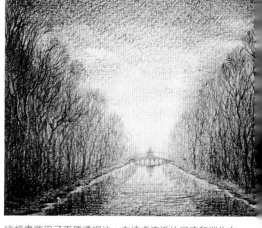

這幅畫運用了兩種透視法：向遠處流逝的河流和消失在遠方的樹林運用了線性透視法，而遠處的噴泉以更淺色的筆調來描畫，運用了空氣透視法。

尋找地平線

地平線就是兩個平面交會的地方：假想面是從眼睛直接看過去的平面，或與眼睛等高，而地平面就是你站在上面的那個平面。在平坦的風景中，比如說海邊，你很容易就能找到地平線。但如有山丘、建築物、樹木等遮擋物，或者你在室內時，就需要你來估計地平線的位置所在。繪圖中，地平線的位置會直接影響觀眾對構圖的理解。你可以調高或者調低水平線來調整視角，或者選擇縱深垂直的格式或者橫向水平的構圖來作畫以改變空間感和深度。

劃分角度

高聳的建築物或者內飾都運用垂直的方式來使畫面直立，而水平線的方式一般用於田野風景畫並採用對角線的構圖方式。開始時，把你觀察到的角度畫出來，要注意看這些角度是上揚或者下垂的（如果邊緣低於我們的水平線，比如河流的邊界，就應該角度上揚，消失在地平線上；如果高於我們的水平線，比如樹梢，就應該隨著不斷消退角度向下）。接下來，手握鉛筆，向前伸長手臂，調整角度。把鉛筆收回滑動到畫面來，模仿畫中同樣的角度。這樣，你能訓練自己更精準地判斷透視角度的能力。

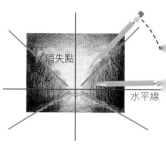

圖中鉛筆從水平線方向旋轉，模擬與樹向遠處消失的線條形成的角度。所有的角度都可以運用類似的方法進行估測。

要描繪天空廣闊無際的景象，需把視平線置於畫面較低的位置。

相反，要表現你眼前的廣袤田野，則需要抬高視平線的位置。

| 試一試 |

確立一個消失點

坐在靠牆的桌子旁。在眼睛水平的高度在牆上拉一根細繩。桌上放本書，書脊向左。閉上一隻眼，拉著繩子垂直於書脊（1）。注意視線和地平線所產生的水平線。繼續閉著這隻眼，向右拉繩，然後沿右側對著書（2）。這兩條線與水平線的交會處就是消失點的位置。無論你如何調整書的角度，這兩個邊都會在視平線上產生消失點。

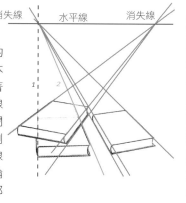

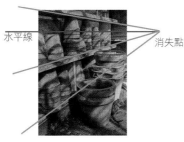

特里‧米勒的畫中,視平線位於畫中靠上的六分之一處,而消失點位於畫面之外的右側。較低的視平線和近距離效應使我們注意到了陶罐,增加了貨架的畫面動態感。橢圓形的花盆在距離視平線越近的位置就越不圓。而當與視平線齊平時就會形成一條線,高於眼睛齊高的位置時,角度也會上揚。

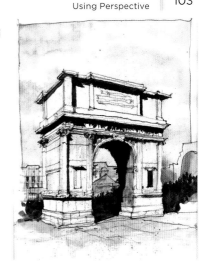

約翰‧C‧沃馬克典型的兩點透視法構圖——拱門前面和側面的水平邊緣向外突出,各自彙集到其位於視平線上的消失點。消失點的位置和我們視野的中心距離很少能夠相等,除非我們有主題的完美四分之三側面圖。

一、二、三——這麼容易!

互相平行的線條彙集到水平線上形成的點叫做消失點(VP)。

‧**一點透視**是最明顯的。當你看到一條長且直的大路消失在遠方,道路的邊緣、建築物沿邊的水平線,以及一排排樹的頂部似乎都向著這個點前進。這種一點透視適用於矩形結構或者室內的正方形繪畫。

‧**二點透視**發生在從某個「角落」觀察物體時。原有的消失點在畫面的一側形成,而另一個消失點則出現在另一側。

‧**三點透視**一般用於我們仰視的垂直線條或特別高的建築物。高層建築物側面向上逐漸聚攏的點看上去遠遠高於畫面,面前桌腿逐漸向下聚攏似乎走向更低的點。這種三點透視法,儘管經常微不足道,但是對於表達近距離效應和規模的大小卻很重要。

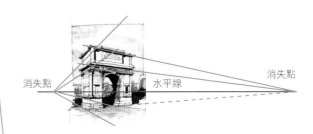

如果鐵門、門柱沒有採用三點透視法,特里‧米勒的這幅畫看上去就像建築師的設計圖那樣,顯得非常機械。垂直線條的會合點與對表面紋理的關注結合在一起,給人一種建築物就在我們眼前放大的感覺。

142

創意透視

了解透視的作用不但能夠提高理解畫面的效率，而且打開了通往創意與想像世界的大門。運用基面的基礎線條、水平線以及消失點，你就能建造出令人滿意的室內場景、建築物或者風景，人物或物體能在其範圍內找到準確的位置，且大小比例恰當。

布萊恩·格斯特（Brian Gorst）的《紙牌屋》運用了富有想像力的透視技巧以及多個消失點。它所投射的陰影也運用了透視法。

143

透視縮短的原因

當線性透視的效果過於誇張或太過顯眼時，透視縮短就會發生。而這些往往是因為畫家在作畫時離物體太近。物體離觀眾最近的部分會顯得「比實物更大」，而距離最遠的地方，物體又顯得太小。有時候，你也許想要這種動態效果；但有時，你卻希望修正這一點，正如在安德莉亞·曼特尼亞（Andrea Mantegna）的《哀悼基督》（網上可以搜索到）中所體現的那樣。油畫運用透視法和強烈的透視縮短法展示了基督躺倒的形象，但是腳部的大小卻被縮減，這樣基督的身體和臉部才能夠被看到，而不會被腳擋住。

144

認真選擇接近性

開始描畫一個主題時，要考慮遠近程度對於透視的影響。加大透視縮短能以一種富有戲劇性的或親密感的方式拉近觀眾與畫面的距離，提供消退的形式更廣的深度，但是也有可能導致物體過於誇張而失真。減少透視縮短的方法就是使物體的位置稍遠從而簡化透視——這樣會強調整體圖形或者場景。

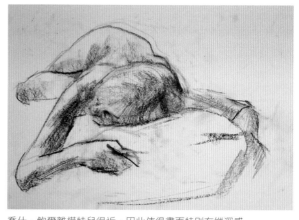

喬什·鮑爾離模特兒很近，因此使得畫面特別有縱深感並且讓腿部有空間舒展，但是遠近度的選擇又不至於近到因為透視縮短的效應而使手臂過於誇大。

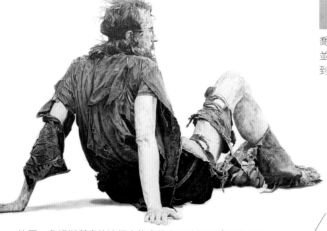

比爾·詹姆斯所畫的這幅人物畫結合了遠視點（藝術家離人物很遠）與低視角（藝術家也是坐姿）這兩種方式。右手與衣衫之間幾乎沒有基面，而且隨著畫面的後退，腿部卻也沒有相應地變得更小。

145

觀摩空氣透視

潮濕的空氣或者朦朧的薄霧，都可以成為遠處的物體與你眼睛之間的一層薄霧屏障，因而籠罩或者簡化形狀。所謂的空氣或者說大氣透視效果，可以由三種不同的方式來展現。首先，色調的範圍會縮小，色彩的濃度和強光都是逐漸變得柔和；其次，色彩會轉向偏冷色調的藍色和紫羅蘭色，顯露的橙色或紅色更少。最後，物體的邊緣和表面會變得不那麼清晰，更加簡潔清爽。

◀ 注意觀察由空氣透視法導致的色調、色彩和清晰度的變化，你將能強化或者創造你想要的視角效果，如增加深邃感、賦予感情並強調你想要突出的部分。

▲ 格雷厄姆·布雷斯所描繪遠處的小山和田野，由於明亮和冷色的色彩運用成功地展現了向遠方的消退，顯得深遠而遼闊。畫面的細節、明快的色調界限都使近處的岩石或為吸引的焦點。對前景中岩石的細節和色調處理，產生一種岩石朝向觀眾傾斜的姿態。

146

線條品質傳遞的透視感

無論是在快速完成的速寫中，還是在精心創作的素描中，通常都是透過線條而不是色調來表現主題的體積和空間感。濃密或厚實的線條有一種朝著畫面前進的傾向，而稀疏或輕透的線條一般都有後退的感覺，漸退到紙張的空白區，正是這種特點使畫面富有深邃感。控制畫面上的線條品質——遠景輕透，近景厚重——你才能畫出遠處飄浮的淡淡雲彩或者前景中向前突出的樹木。

遠山的線條比中景的線條更加稀疏輕透，因此遠山才顯得更遠。前景和右側的樹木缺乏線性動感和細節，由此在中景裡產生的亮度吸引了我們的目光。

明暗、色調和灰度層次

所謂明暗、色調、灰度層次都意指同一概念——可以看到的明暗程度，以及與周圍環境相比，某物顯得多麼明亮或者灰暗。

這裡我們將學習消除渲染色調這一行為的技法，並指出如何使雜亂的色調顯得有組織性，從而在眼前呈現出簡化的明暗佈局。所謂技法就是運用剪刀裁剪灰色的剪紙。因為你剪出的是各種形狀，是以塊面為單位作畫而不僅僅是線條。

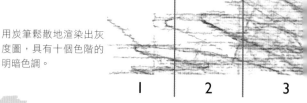

用炭筆鬆散地渲染出灰度圖，具有十個色階的明暗色調。

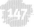

色卡的運用

人類的眼睛可以辨識從純黑色到純白色的十個「灰度」色階。剔除所有其他顏色，你可以把主題的每一個區域都分配到對應的十個灰度色階中的一個。一幅畫中很少會完全用到所有的十個色階。如果你真這麼做，那麼你的畫必定晦澀難懂。這幅植物構圖可以簡化為五種或六種色階。

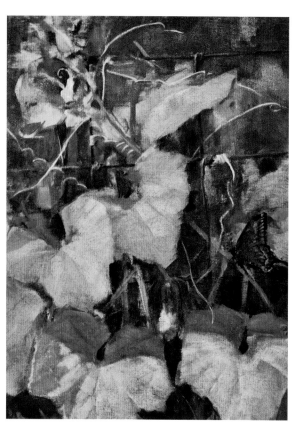

接下來的六頁都是標題為《真愛》的油畫，都是在野外畫的。畫面描述了籬笆旁邊一黃瓜藤秧，蝴蝶繞其飛舞。雖然簡單，可是從背景到前景，包含多層資訊，交織在一起，渾然一體。

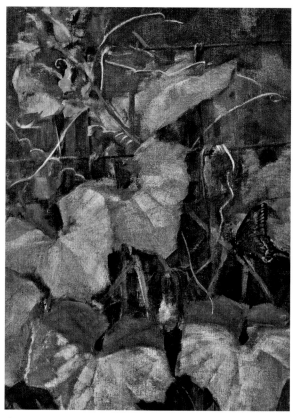

這幅黑白色的影印圖片運用了灰度色階，因此也清晰可辨。下面運用灰色剪紙技法能夠進一步幫你將各種元素組合成明暗和諧搭配的形狀，並貼到一張白紙上，然後渲染並巧妙處理成一幅成品。

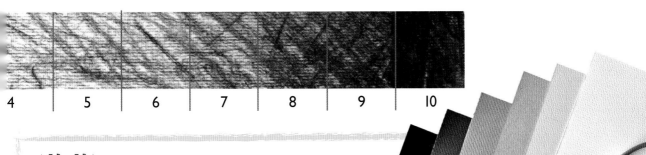

試一試

運用剪刀來作畫

用灰色紙剪成的構圖本身就是一副明暗色調搭配圖。你至少需要準備五種色紙——一張白色的、一張黑色的、其他三張灰色紙——重量和紋理都類似。把五張紙按照由黑到白的灰度遞減層次依序排列起來。準備好剪刀。

2 剪出最大的形狀，代表葉子和黃瓜藤。你可以在這個階段停一下，只用三個色階。這樣你可以看清楚構圖的組成。

3 你可以從更淺的灰度層次上剪出形狀，從而把葉子上的陰影和光照的部分區分開。最亮的灰色紙甚至是白紙，可以用來代表黃瓜花、黃瓜花的卷鬚或者其他主要的加亮部分。

1 選取色調最暗的灰色紙作為畫布，來代表你的畫面。原畫（第106頁最左側的圖）和黑白影印畫（第106頁左側第二幅），背景顯得很暗。如果你選擇黑色的紙張，那麼你就無法從背景中區分出色調更深的部位，如籬笆上的鐵絲或者黑色的蝴蝶。從黑色的紙張上剪下籬笆和蝴蝶。

148

彩紙的色調

可以考慮選用彩紙來繪畫。彩紙本身的顏色就已經有了渲染，縱然在作畫過程中你誤用了不相干的顏色，你也總能輕而易舉地把它擦掉，露出彩紙本身的色彩。請看如下三種紙張的選擇，比較一下每一種紙張在畫中的貢獻有多大。

因為花和其他亮色部分是這個顏色，如果你想選用這張亮色調的黃色畫紙來作畫，那麼你就必須渲染幾乎整張紙面，才能滿足更深的綠色和諧度，以及深暗的色調。

這張中度色調綠色畫紙與整個畫面的綠色很協調，但是你需要同時渲染更亮和更暗的色調和色彩。選用這種紙似乎沒有大片區域可供你直接使用。

這種色調深暗的「常春藤綠色」幾乎能淹沒在原作的色調中，因此，它本身就能展現畫面的大部分，這才是最佳選擇。

 試一試

運用炭筆和康特粉彩蠟筆來確定色調

炭筆和康特粉蠟筆的相容性都非常好，可以重複和交叉層疊塗畫，而且兩種都屬於乾性媒材，易於擦除。一開始只需先用炭筆在紙上作畫，建立比畫紙本身明暗度最深的色調。

149

運用灰色紙剪出靈活多變的彩色畫作

祕訣仍然是透過色彩來發現色調的變化。將原作與灰色剪紙畫作放在一起仔細觀察。剪紙畫會提醒你以塊面為單位進行思考和觀察，而不是單純地從線條出發，填塗大面積、簡單的形狀。

1 運用簡單的網格把畫紙畫分成三份，便於構圖的大致佈局。線條要儘可能畫淡一些，這樣才能在最後成品圖裡自行消失，以免與籬笆上的細鐵絲混淆。

2 在正確的位置上勾勒出大塊形狀的輪廓或形態，運用最深的色調，此處指的是黑色來填充這些區域。這個階段整個構圖只有兩種色調：畫紙本身的色調和運用炭筆所渲染的色調。

3 使用彩色媒材添加第三種色調（此處指黃瓜藤蔓葉子的顏色），這一色調比畫紙本身的色調更亮。用乾性媒材如康特粉蠟筆作畫時，你可能需要不只一種顏色才能實現你需要的色調。

創造令人滿意的色調

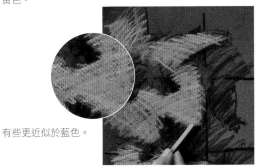

從調色板上挑選色調和色彩最接近的綠色。有一些綠色更近似於黃色。

有些更近似於藍色。

用指尖混合這些顏色，塗在相應的位置，創造出令你滿意的色調。

4 現在稍作休息，後退到房間的另一邊觀察你的作品。此刻畫紙上呈現出來的整體構圖只有三種明暗調性。葉子的陰影區域由畫紙本身的綠色來實現。

150

修正色彩而不失色調

畫面上的色塊上色後的色彩由於過於寬泛，缺少細節，會顯得生硬。現在可以進行修正顏色、調整形狀和邊緣。這樣做你就能創造出具有三維立體形狀的圖像。在陽光照耀到的、向前突出的葉子區，應運用色調較亮的暖色系色彩；而處於陰影和後面的葉子區，應塗以色調更暗的冷色系。如果色彩令你滿意，你還可以透過強化或擦除邊緣來調整形狀。整體的色彩區可以運用康特粉蠟筆的橫塗法進行調整。紙張突起的部分會吸附色彩，而凹陷處則無法，只能呈現畫紙本身的顏色。

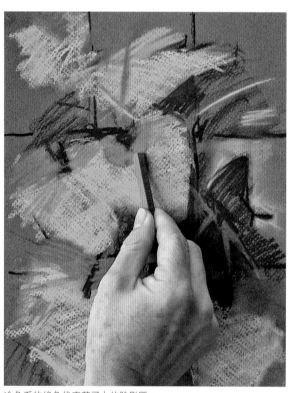

冷色系的綠色代表葉子上的陰影區。

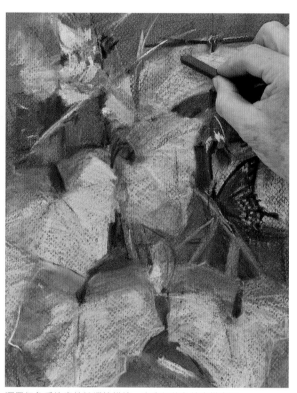

運用紅色系的康特粉蠟筆橫塗，產生紅綠色的和諧畫面。

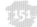

151

記住畫紙本身的顏色

在快要完工的階段，畫紙本身的顏色仍然大有作為。特定選擇的畫紙顏色與色度都比較偏暗，最適合用於表現畫中陰影部分。用軟橡皮擦掉多餘的顏色，露出畫紙本身的顏色。隨著軟橡皮上沾的顏料越來越多，無法達到擦除效果會降低，可以把橡皮再捏個形狀——這樣效果會更柔軟、溫和，擦除後，將會露出更多的清潔畫紙本身的顏色。

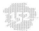

不要過度地追求細節

過度地關注細節會讓畫面顯得支離破碎。要避免這一點,就需要常常審視整幅圖畫。站到遠處,離畫面遠一點,這樣就能看出畫上的細節是否太過突出。這也是一個很好的機會,能讓你仔細觀察圖像。這都會讓你在過於關注細節時可以更客觀地審視圖畫。

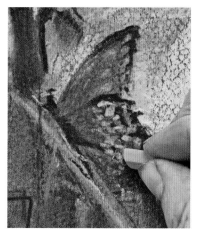

觀察原圖看看蝴蝶上有多少種顏色以及這些顏色應處的位置。

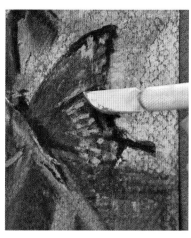

用曲邊的美工刀輕刮紙面上凸起部分的顏料。

在處理細節時,首先也要處理形狀較大的區域;如圖中所示,處理以黑色為中心的橙色小圓點時,先處理橙色的小圓點。

停筆休息宜早不宜遲

繪畫工作中,不要急著一次畫太多。如果感到疲勞,你就很容易失去對整個畫面的控制。把畫板轉過去,對著牆壁,休息一會兒,次日再開始工作吧!如仍有一些細節需要塗抹幾筆,那麼你也可以做。不過多數情況下,休息之後,你會覺得眼睛變得更客觀、更敏銳。你也會對已經完成的作品更加滿意。

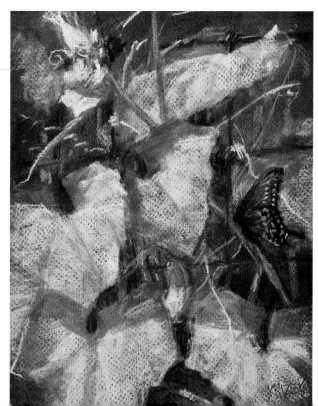

完工的作品。像黃瓜花上的卷鬚這類細節是最後應添加的一筆。

材料

厚圖畫紙
2B鉛筆
中號鋼筆
水溶性烏賊墨水
紙巾
卷尺
橡皮擦
4號圓頭刷筆
綠色蠟筆

使用的技巧

鉛筆（第18-21頁）
動態素描（第72-73頁）
鋼筆（第36-37頁）
用刷筆作畫（第88-89頁）
明暗、色調和灰度層次
（第108-111頁）

創作中的藝術家
烏賊墨水墨畫

把烏賊墨作為線條—水洗畫媒材能讓畫面產生一種復古的感覺，引發對早期照片的懷舊情愫。相較於石墨和黑色墨水畫的冷灰色調而言，這種畫更能傳達一種較溫暖的氛圍。這也是對景色明暗關係的最細緻的表達，既可表現已然存在的黑色，又能體現經水稀釋而成的極淺淡陰影。

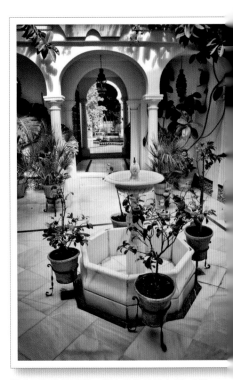

陽光明媚的院子是一個充滿挑戰的主題，因為畫中沒有明顯的焦點。最重要的是，去尋找真正的水平線和垂直線，並做出必要的調整。

1 在光滑的圖畫紙上，用2B鉛筆畫出主要線條。盆栽的葉子在這一步驟中僅僅是點到為止。依照原圖，做出一些微調，尤其是柱子和牆體的邊緣來確立垂直和水平線條。

根據你想在畫中傳達的光線強度來選用畫紙。假設烏賊墨顏色是深色調，可以把它稀釋到除了白色之外的任何灰度色調。如果光線很強，就選用白紙。如果是有陰影或者透射進來的光線，那麼最好選用色調較輕淺的畫紙。

2 等你對基本的框架結構感到滿意後，準備開始運用鋼筆順著鉛筆素描的線條描畫。把墨汁瓶放在你畫畫的同側，以免墨汁滴落在畫面上。盡可能將墨水瓶放在你方便取用的地方。在運用鋼筆之間，最好在一張小紙片上做一下測試，試看墨水的流暢性是否良好。手頭備用一些紙巾，如果墨水太多，可以用紙巾吸去多餘的。

154

保持畫畫的一致性

使用吸墨的鋼筆繪畫時，重要的一點是不要吸太多的墨。同時，鋼筆與紙面要有一定的夾角，讓筆尖和墨能完全與紙接觸，畫出流暢平滑的線條。

155

平滑的曲線

平滑的曲線（見右圖）也是非常有用的素描技巧之一。這個橡膠圈可以彎曲成任何你想要的形狀。為了實現最好的效果，作畫時按住它，避免它移動。

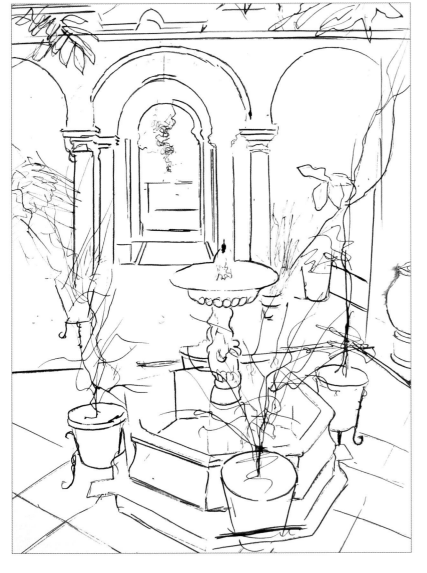

3 卷尺是用來準確刻畫庭院拱門的工具。你可能需要把畫旋轉90度。祕訣就是定好一個位置，透過手的運動來畫曲線，所以先握筆練習一下，檢驗手放置的位置是否合適。如果位置恰當，你就能一氣呵成畫出平滑連續的線條。

4 用鋼筆沾烏賊墨水把最初的鉛筆線條重描一遍。墨汁乾掉後，用橡皮擦擦掉任何細微可見的鉛筆線條。

用小的圓刷沾中間色調水
墨來上色能提高上色的準
確性，中間色調能作為中
度明暗水墨的標準。

5 為了使圖面更為緊湊而有
張力，我們選用了中間色
調墨水。烏賊墨與水以
50:50的比例調和，塗於
大部分圖像上，空出的白
紙部分代表最明亮的色
調。畫紙平鋪以防墨水橫
流。墨水需自然晾乾。

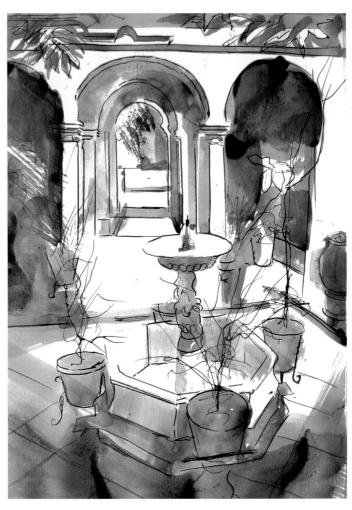

156

注意事項
用刷筆沾墨作畫時，不要握在離刷
毛很近的位置，以免手部遮擋了你
的視線。因為你要時時觀察線條所
畫的位置，這一點很重要。

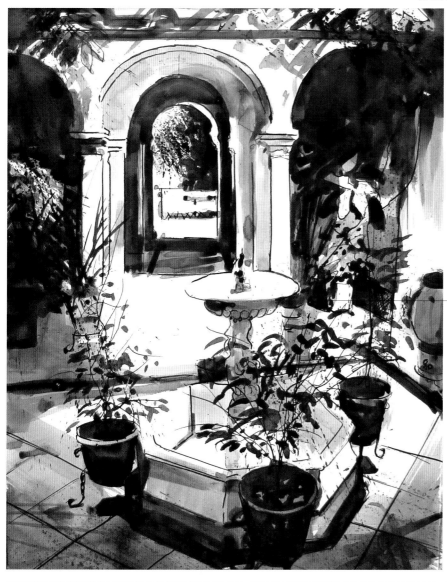

6 用烏賊墨和圓頭刷筆描繪真正的深色區，讓亮色區更明亮，使畫面色調對比更加鮮明。如果考慮強光和陰影可能會隨著太陽移動或消失，影隨光動，這種技法適用於快速捕捉稍縱即逝的陽光明媚景象。這一技法要求我們能夠迅速地分析光影所構成的圖案，並具備手心合一的敏捷反應。

純深色，幾乎全黑色的區域都是用純烏賊墨水塗畫的。

《庭院》
21×15英寸（54×40釐米），厚圖畫紙

大衛·派克森

添加個性化色彩

如果你願意，亦可在烏賊水墨畫上添加色彩，使它成為一個混合媒材的作品。此處的畫中，樹葉上鮮亮的綠色就是運用了蠟筆。這一色彩的添加使得畫面好像披上了一層外衣，更添生氣和活力。蠟筆被塗在晾乾的、上了墨的表層，筆法鬆散而寫意。渲染每一片樹葉並不重要，但是青蔥繁茂的樹葉卻更彰顯了院子的陽光明媚感。

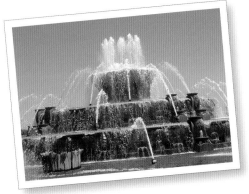

原作：芝加哥白金漢宮的噴泉

第一筆及其他

人們常説畫紙上的第一筆是最重要的。雖然如此，但也不必給自己過多壓力。在一開始的速寫草圖上，你已嘗試在紙上畫過太多次第一筆了。

在畫紙上畫出第一筆之前，你可以透過大量的任務來舒緩自己的壓力，然後開始作畫。下面我們將學習一些畫前準備技法來助你建立自信，熟悉繪畫題材。然後，按照既定步驟開始作畫，你就可以輕鬆地完成整幅畫作。

準備工作

一旦確定並仔細觀察你的主題——這裡指的是芝加哥白金漢宮的噴泉（見左上圖）——那就開始按照以下步驟開始作畫，直到你完成最後一步。

• 鉛筆速寫
繪畫進行到最後階段時，把你的初步速寫草稿放在你能看到的位置。把你最初畫的那個為你提供靈感的微型畫也放上去——你看到的靈光點。

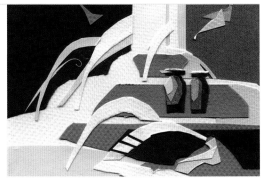

• 灰白剪紙
灰白剪紙的明暗色調搭配，是把最小和最大的可能性形狀深思熟慮後的組合。最多不超過五種明暗色調。

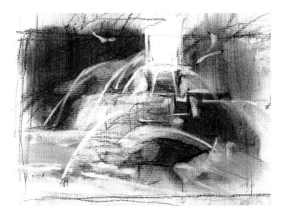

• 四分之一噴泉炭筆畫
試著只畫原作的四分之一大小。不考慮後果的預演式練習有助於建立自信。多加練習，解決畫中的任何衝突和不協調，確定整個畫面的焦點所在。

| 試一試 |

回憶場景

閉上眼睛，開始回憶。睜開你心靈的眼睛看是什麼激發你畫一個特定場景。然後回憶這一場景所帶給你的聲音、氣味、溫暖或者涼爽等感覺。畫第一筆時，記住這個整體感覺。

159

草稿

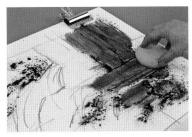

1 布置好畫面，標出其中三分之二的位置所在。根據你的預想，運用輕淡的輪廓把大塊的形狀勾畫出來。確定畫作的焦點應該位於畫面三分之二的位置周圍。

2 考慮主題的色調變化，確立暗部。這裡是把灑有炭粉的區域定為暗色區。

3 把色調區塗滿，留出空白部分。這裡是使用闊面海綿緩緩移動炭粉，形成一道道細長的色調帶。你可以不斷發掘對繪畫主題的理解和在初步速寫時建立的自信。

| FIX IT |

利用畫紙上的線條
在以建築物為主題的畫作中，對平行線條的利用極為重要。你只需順著條紋炭畫紙的紋理就可以保持線條的準確性。

160

保持畫紙的純潔

畫紙表面會反射出光線，使得畫面整體一致連貫。運用橡皮擦能擦掉已塗上的色調，這無疑也會改變畫紙本身的色調。經過一番摩擦，畫紙的紋理會被磨平，會變得更為閃亮。橡皮擦同時也會在畫紙上留下一些痕跡導致色調前後不一致。如果改變得過多，紙面本身也可能被損壞、磨薄，甚至被徹底損壞。

保持畫紙純潔的最好方法就是嚴格按照預定計畫操作，避免在預定留白位置添加任何東西。要把素描提升到藝術品的價值就是將一切都考慮在內。參考最初的設計，看清楚需要留白的大片區域，上色時避開這些區域即可。

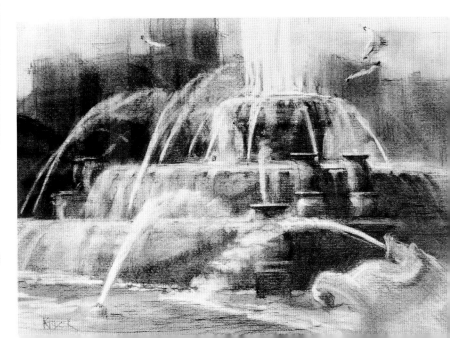

完工的噴泉炭筆畫

審視作品

審視研究你的作品的一個古老的辦法就是「批評」。這一技巧能夠讓你發現畫中的錯誤之處，更重要的是，它可以告訴你什麼才是正確的。

無論你作畫的時間長或短，你都會太熟悉主題而不能保持客觀。素描與速寫都是智慧的展現。如果感覺到疲勞，畫紙上無意的幾筆都會使畫面的意趣減弱，你將在無意中喪失已經畫好的部分。一般情況下，在繪畫工作告一段落後才開始審視批判，過早評判會讓你有挫敗感，因為滿眼看到的都是「錯誤」而無心其他。當你下次進入畫室開始繪畫時，先把上一次畫好的畫拿出來。現在，你精力充沛，看法也更客觀，是時候進行重新審視了，而且也有足夠的時間做出調整和修改。

把畫拿到鏡子前照一下，可以看出兩邊的手柄明顯不夠對稱。

161

即時客觀性

你知道你想要畫什麼而且你也能見到你想要畫的東西，然而在他人眼中，這幅畫仍然傳達同樣的意念嗎？在繪畫空檔，從鏡子裡觀察你的畫作。鏡子中的影像將會呈現新的感覺，更客觀而不具有敘述性。如果某一區域應該是圓的，鏡子中呈現的並沒那麼圓，你可以繼續調整或者最後再調整，並把該區域放入「尚待完成」的清單中。尋求客觀的另一方式就是把畫顛倒過來看。記住，用炭筆或者粉彩筆繪畫時，如果倒置，任何鬆散的炭粉或者顏料顆粒都會因重力的作用而在紙面上移動。

162

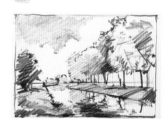

你抓住精華了嗎？

採用不同的技法或者畫法來描繪同一主題是一種非常有趣的方式，能讓你檢驗哪種方法更適合表達你的情感。開始時先畫一幅小型畫或者簡略的速寫（左圖）來保證構圖的元素完整，然後你在繪畫中至少嘗試兩種不同的技法。你可以選擇改變光照、加強或者弱化局部細節，或者甚至改變場景的整體氛圍。

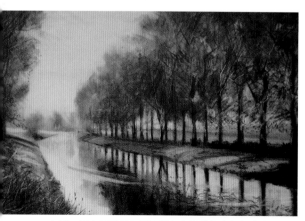

大衛·派克森運用各種不同灰度的鉛筆來勾畫連續的色調層次。模糊的樹林、柔和色調創造了一種寧靜的氛圍，而使用軟橡皮擦出的彎曲揮灑，展示了潺潺水流的動感。

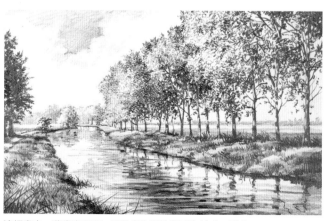

這幅畫中，藝術家馬丁·泰勒更為關注質感和紋理，因此，每個區域都運用一系列的筆觸——點狀的、細碎的、波浪形的——描繪小草、樹葉、倒影以及盪漾的河水。

寫下來……什麼是可行的?

先列一個清單。實際上就是把需要注意的事項寫下來。你可以直接把它寫在初始速寫草稿的旁邊。用箭頭標出你特別喜歡的部分。是的,就是你喜歡的部分。你正在尋找畫中視覺交流中期望得到的感情回應。當然,這些部分也是你不願捨去的。這樣的嘗試越多,你就知道哪些細節、哪些部分在繪畫中是真正重要的。如果有一塊這樣的區域,就在其旁邊寫上「不要動這裡」。

……什麼是不可行的?

對你已經取得的成就感覺很滿意——你已經了解需要做些什麼——記住這一點。現在來看你需要改變的部分,那些分散你的注意力、與畫面主題不符合的部分。把這些也一條一條列出來。把這些要點都寫下來,然後運用箭頭指明這些特定的區域,加上標註「簡化此處」、「弱化邊緣」。其他的標註可能給你自己一些指導:「在解剖學書籍中去了解腿的構造」。

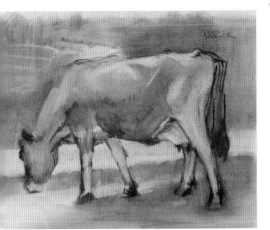

有時,即使你在速寫的草圖上做了修改,快要完工的作品仍需要調整。

修復衝突

觀察這幅《紫色的澤西》的中心主題。乳牛的面部與後面有一些衝突不協調。乳牛頭部後面的形狀與頭部的明暗度太接近,而後面的邊緣筆鋒又太強烈而不能消退。如果你加亮這一部分的色調並柔化它的邊緣,背景就會逐漸退隱而牛的面部就會朝前突出。

牛頭部後面的形狀已經把整體明暗度調亮了,邊緣部分也柔化了,使得後部的邊緣逐漸退隱。另外,極端反差的明暗色調——最亮的亮色調,最暗的暗色調,以及最鋒利的邊緣——都已經在畫面的主題中心和牛的頭部得以重新確立,成為最鮮明的對比,因此也最具吸引力。

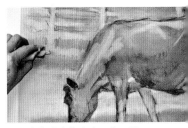

用麂皮擦除炭筆痕跡,修正明暗色調。

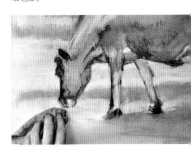

用一塊更寬的麂皮擦出更大塊的色調區域。

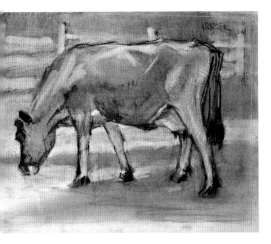

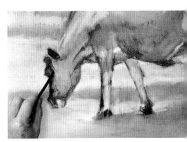

左下方的部分經過修正被作為畫面的焦點。從左至右的鮮明對比和細節繼續呈現,因為背景已被弱化,並逐漸消退。

用炭筆重新描繪輪廓區域以加強對比。

圍繞主題進行創作
Working with Your Subject

在這一章，你將會探索一些主要的題材類型，你可以選擇它們進行創作。從解剖研究到使用靜物組合作為模特兒，從以照片為參考作畫到記錄敘事般的風景，你需要支援你最初的想法，把令人困惑的，以及那些或許不相關的視覺刺激物放置到圖像中，形成有條理的畫面。

研究生命主題

替有些事物、人或動物畫速寫或素描的一個主要原因，是為了向看畫人展現你對主題物件的看法，覺得它很特別或認為它很美。理想情況下，你想讓看畫的人也愛上它。

在卡梅倫・漢普頓的《人體研究》中，注意深色、厚重的線條是如何表現輪廓的，其他輕淡、細碎的線條表示姿勢，勾勒出形狀，如肩膀的寬度和比例。

即使你對表皮之下的東西如何結合在一起一無所知，也有可能把它畫出來，不過，掌握一些這方面的知識能幫助避免犯一些錯誤。學習解剖學是開始了解主題物件的一種方式。另一種是不斷重複地速寫，直到你閉著眼睛也能把它畫下來。一旦你能以這種方式學會畫某物，你永遠也不會忘記它。從這個意義上講，繪畫是一種記憶的表現。

試一試 | 擺出自己的造型

你可以做你自己的模特兒。自然的自畫像祕密在於使用兩塊豎立的或大號尺寸的鏡子。把鏡子撐好，如果有必要的話，架在工作臺上面。自己坐好，以便你能在第一面鏡子裡看到第二面鏡子反射過來的自己的模樣。現在你可以畫你正觀察的人物了，而不是從後面盯著你看的那個。你會像其他人看到的你一樣。你的物件將會像你一樣有耐心，總會準時到場，風雨無阻。

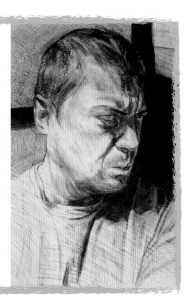

喬什・鮑爾的炭筆自畫像利用兩面鏡子成像的技術，眼睛正盯著一個方向看。

165

安吉拉・卡特（Angela Cater）的長頸鹿寫生是這類作品的例子，在戶外的場所能創作這種作品。它不僅描繪了我們容易識別的面部特徵，而且它還表示看畫者置於頭的下方，因而也表明了長頸鹿的高度。

運動中的物體寫生

在正常環境中觀察運動著的人和動物，很快就會發現你自己畫畫的速度不夠快。但是可以用一個大的速寫簿開始練習，正如大衛・鮑爾斯（David Boys）在這裡所做的一樣，如果你的目標移動了，趕緊開始畫另一幅。你會很吃驚，原來你可以記錄下這麼多。這樣的一種做法，用你已經掌握的知識做支撐，就可以開始繪製精確的作品了。

166

到課堂上去

要想畫一幅關於人體的畫，必須模特兒穿的衣服非常少，你才能把人的體型看得很清楚，最佳機會是在上舞蹈課或在健身房裡。首先，徵求進去的許可。通常情況下，你是受歡迎的，但你要靜靜地坐在角落開始速寫。使用一個大的速寫簿，正如上一頁中提到的「運動中的物體寫生」，根據物件一直不停地畫，直到它移動位置，然後再畫另一個姿勢。有可能的時候再回到之前開始的地方。舞蹈工作室是捕捉動作的最佳場所；健身房則最適合觀察人體的肌肉。

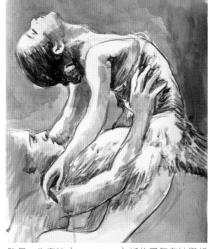

路易‧朱庇特（Loui Jover）抓住了舞者被舉起來的精髓之所在。關注舞者的骨骼和造型。一幅這樣的速寫可以先在現場畫，隨後再上色。

167

研究細節

練習對細節部位如眼睛、鼻子和嘴的研究是極其有用的。這是你可以坐在咖啡店裡或在動物園野餐桌上做的一些事情，晚上看電視時，觀察你的狗睡覺的樣子，或從藝術家的解剖學書中尋求參考。人或動物的面部特徵，就物種和個體而言都是獨一無二的。

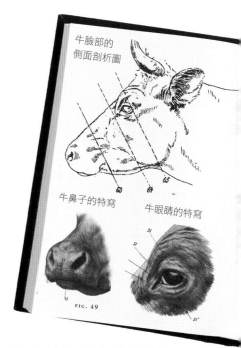

解剖學的書能夠讓你看清牛的鼻孔是否與馬或鹿的鼻孔具有相同的傾斜度。把你遇到的一切有趣事物都速寫下來——這些資訊將存儲在你的記憶裡，做好準備，以備日後隨時使用。

| 試一試 |

畫自己的手

手是人體第二大最具豐富表現力的部位，第一位的是臉。幸運的是，你有一雙手，可以供你隨時觀察，隨時檢查！一番練習之後，一旦已經建立了一些信心，試著用另一隻手畫，觀察你剛剛還在用它來畫畫的那隻手。

168

待在博物館一天

博物館可以提供大量豐富的資訊。坐騎式的動物標本、骨骼、自然棲息那的實景模型，而且文風不動——這是多麼奢侈的一幕啊！列出所有關於你的繪畫主題的問題。自帶午餐，到自然歷史博物館去，然後花一天時間在那裡速寫。你對動物解剖學的理解將會得以豐富。

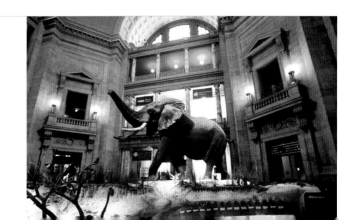

人體素描：肖像

人體素描是以生活中的人做為模特兒而繪製的素描，把特定的注意力集中到人物本身。你不需要在課堂上完成。

人體素描的物件（肖像、服裝或其他）、課堂或畫室（在藝術家的工作室）是研究人體素描的經典途徑。然而，你不一定需要參加安排好的活動來體驗人體素描；你甚至可以在你自己家裡舒適地完成，做為你自己的模特兒！

做你自己的模特兒

祕密在於要有一面等身高的大鏡子，這樣你就可以做你自己的模特兒。個體特徵的細節——眼睛、鼻子和嘴——不像他們包含在整體形狀裡的那麼重要了。例如，睫毛如果突出在眉毛和顴骨之上會看起來相當地令人心煩。鼻孔都在一個水平面上，而且與鼻樑和鼻尖相比會讓畫畫人覺得不那麼重要。由於三維立體效果導致的陰影，嘴唇被界定的面積要比透過顏色反射的更多一些。

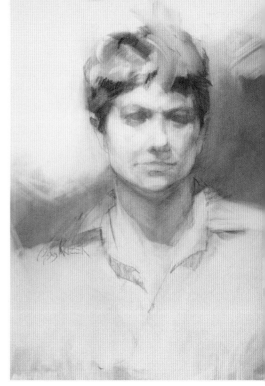

在這幅炭筆畫中，細節被降低到最低限度。焦點是大的形狀和面部的平面。一旦建立起來，這個大的形狀將決定細節的去向。

肖像畫中的數學

有一些簡單的捷徑來幫助肖像畫完成：
1. 畫一個橢圓形的腦袋。
2. 把橢圓從中間分為兩半。這是瞳孔所在的位置。
3. 把眼睛和下巴底部之間的區域平分成三部分。與底部相對的第一個三分之一處是鼻子的前端到鼻尖部分，下面是鼻子的下方和在陰影部分的鼻孔。
4. 第二個三分之一處是下嘴唇的上半部分，其下方是陰影部分。

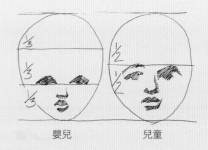

嬰兒　　　兒童

兒童頭像裡運用的數學

如果你的模特兒是個嬰兒：
1. 把橢圓平分為三部分。嬰兒的眼睛位於第二個三分之一的底端。鼻子和嘴巴保持在最下面的一部分裡。
2. 把橢圓平分成二部分，眼睛和眉毛都位於下半部分區域內。小孩子的肖像畫與成人肖像畫區別的最大特徵是小孩的所有面部特徵都位於下半部。

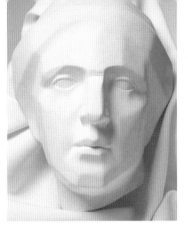

石膏是學習人臉素描最有用的工具。因為所有的細節都被忽略了，只強調臉部的平面。

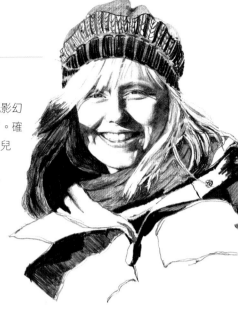

172

臉部平面

運用數學比例對面部進行佈局後，此時對光影幻覺的抽象概念可以進行更有創造性的處理了。確保有一束帶有方向性的強烈光線照耀在模特兒身上。一些光的方向比其他的更招人喜歡，但是對於學習臉部平面而言，強的光線才是祕密之所在。

在艾米麗·沃利斯的自畫像中，臉上的細節是很重要的元素，但是注意暗色區和光亮部分帶給人的那種愉快的、詩情畫意般的整體樣式。

173

眼睛

眼睛可以在平面上映射出來。順著光線的路徑，在與光源垂直、與平面相衝撞的地方找到加亮區。畫平面從光線上轉變方向的地方就是陰影。

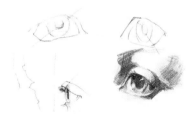

理解光線如何照射在彎曲的表面有助於眼睛的描畫。加亮區將位於曲線最高峰的位置。

174

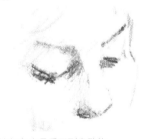

從這個角度是看不到鼻孔的。

鼻子

眼睛後退回來的地方，鼻子就會凸顯出來。它阻擋了光線的路徑，形成一個陰影。不是畫鼻孔，在鼻子下方同一水平的平面作為陰影。

175

嘴巴

如果你努力去看加亮的區域和陰影部分，並且畫出那樣的嘴巴，作為一個色塊，你將會傳達你可能想去親吻的那種優雅效果！嘴角在陰影區，而不是黑暗的小洞。

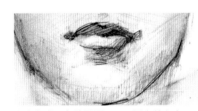

注意上嘴唇在陰影區，而下唇向前突出，足以捕捉光線。兩者都是受到光線影響的彎曲表面。

| 試一試 |

用不同的方式描畫同一主題

以你自己或者朋友作為模特兒，畫四幅相似的素描。使用不同的媒材來完成每一張畫。這一組關於「維威恩」（Vivienne）的圖畫是由喬什·鮑爾創作的。

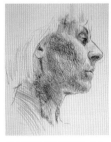

這幅康特粉蠟筆完成的肖像畫不受背景因素的影響。

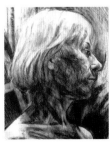

這裡使用的是同樣的媒材，但構圖包括了更多的細節，顯示了背景。

拼貼紙上的墨水、鉛筆、木炭允許藝術家進行探索。

這些鉛筆畫的抽象方塊構成了色彩明暗關係樣式。

人體素描：人物

人類對自己形象的痴迷是永無止境的，而人體素描是讓人沉浸在這種魅力之中的一種方式。人體可能是其中最具有挑戰性的一種形式，然而也是最易於描繪的一種。

通常情況下，富有造型的人體素描過程以能保持三到五分鐘的短暫姿勢開始，畫出姿勢和輪廓。在白報紙上能創作好幾種典型的素描，因為它非常便宜，而且是一次性的。短暫的姿勢能給藝術家提供一個放鬆的機會，並把整個人物畫到紙上。為此要使用的最好媒材是一種紙捲蠟筆（china marker），因為它在白報紙上的流暢性很好，也不會改變。你可以站著或坐著，但是確保你在一大張白報紙上作畫時是從肩膀開始的，而且要大膽想像！

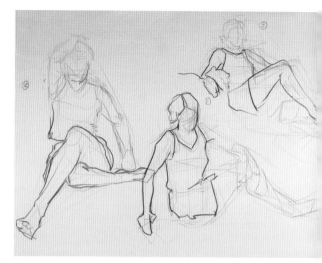

這是一張畫滿一個模特兒的多個短暫性姿勢的畫。注意初始動態素描的較輕淡線條。當姿勢是正面的時候，就要用深色、厚重的線條來勾畫輪廓。

176

人體素描的成功

你花在素描上的時間都是在積累經驗，把它們存在腦海中，它將會在你之後的素描畫中浮現出來。無論你是讓模特兒擺好姿勢準備作畫還是把它拍下來備用，你都要開始關注光線，以及它將如何幫助或者阻礙繪畫。如果它能幫助你形成一個概念，在腦海中創建一個故事，把它記下來吧！也可作為未來繪畫的參考。你花在研究模特兒的手和臉部細節上的所有時間，都將幫助你練就人體素描的全部技能。

177

下面隱藏著什麼

為了讓自己做好人體素描經驗的準備，取一幅之前畫好的速寫，或者甚至是從一本書或雜誌裡找到的素描。用解剖學的書作為參考，用色鉛筆添上能顯示皮膚下肌肉的線條。隨著位置的改變，肌肉是如何發生變化。沒有必要記住肌肉全部的知識，但是了解皮膚下方的特定肌肉塊也非常重要。如果你畫的是正確的，就沒有人會注意，但是如果你畫錯了，人們就會特別注意到它們。

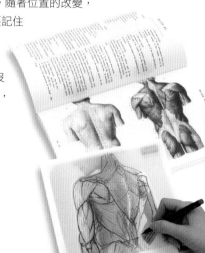

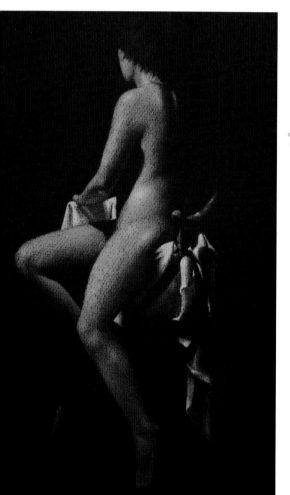

在艾倫·史蒂文斯的色鉛筆素描中，他對女性身體知識的掌握透過身體流線形的、優雅的線條表現出來。

藝術家比爾·詹姆斯（Bill James）除了用陰影部分界定小女孩的前部和頭髮外，還保留了帶有陰影的一抹輕淡筆觸，這對於描繪這個孩子很適合。除了她的面部特徵和胳膊的姿勢，大多數細節都被弱化了，把焦點聚集在她的姿勢上。

試一試 | 自然形態的手

畫自然形態的手，祕訣是把它們看成連指手套的形狀或作為一個整體來畫，隨後再添加手指之間的壓痕。抵制住把每根手指、指甲、褶痕和皺紋都畫出來的誘惑。在生活中，手幾乎不能保持一個姿勢很久，無法讓你看清所有的細節。

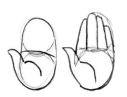

基本的比例：手掌和手指各占一半。

手的形狀是先按手朝下的方向畫，然後再畫出每根手指。

琳達·哈欽森在畫完炭筆素描之後，利用粉蠟筆把微妙的顏色也帶了進來。

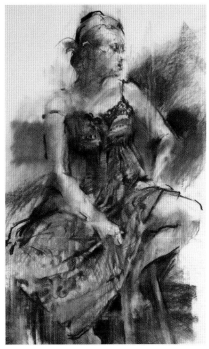

畫長久的姿勢

本頁的三幅畫展示了不同的繪畫技法。一旦你的模特兒確定一個長久不變的造型，中間每20～30分鐘休息一次，你將有機會重新花時間進行一番渲染了。第一步是要放鬆地捕捉造型的姿態，然後細心、精確地花時間審視頭的姿勢和態度、胳膊和腿的位置、身體或衣服的輪廓。如果模特兒是站著的，要仔細確認重力的中心位置，以及肩膀和大腿的角度。隨著舞臺情況的不同，也要著手進行模特兒身上和身後的光影明暗對比度。時間允許的情況下，從整體到局部細節要持續完成。

在這幅素描畫中，金·包格（Kim Buck）把渲染提升到攝像的技術高度。頂部邊緣的缺失讓人物處於一種強烈光線照射的環境。為了進一步降低發散性，所有的陰影都被混合成光滑、舒緩的色調。

| 創作中的藝術家 |
靜物鉛筆素描

為鉛筆素描選擇合適的畫紙非常重要。
一種光澤度高的紙如光澤紙板很適合描
繪具有許多細節的鉛筆素描，所以此處
使用的就是這種紙；粗糙的圖畫紙可用
來畫富有紋理質感和寫生風格的畫。

你進入房間，發現一幅等待你去畫的場景。你該做些什麼
呢？首先，用相機或手機抓拍這一瞬間，然後拿起鉛筆和
紙，以最快的速度把它畫下來。

材料

光澤紙板
2B 鉛筆
橡皮
B 鉛筆
鉛筆定畫液

使用的技巧

照片作為工具（第152-153頁）
鉛筆（第18-21頁）
輪廓素描（第74-75頁）
網格系統（第129頁）
肖像素描（第124-125頁）
人物素描（第126-127頁）
直接和間接渲染（第76-77頁）

1 基本構圖是用2B鉛筆輕輕速寫的，利
用格線來提高精確度（參見下一頁圖
中所示）。在進行下一步之前，確
保你對構圖是滿意的，這一點非常重
要。

在每一個繁忙複雜的場景裡，選擇
要把多少細節納入畫中是很重要
的。注意這裡，藝術家畫了兩個杯
子，雖然在實際場景中只有一個。
這在最後的圖中被修改過了。

179

使用網格

首先把構圖畫準確，這樣更易於下一步繪畫。如果你使用照片作為參考，有很多方法可以做到這一點——最好的方法就是畫一個網格。簡單地把照片拷貝一份，在上面畫格線，然後分階段描摹圖片。物件周圍的空間（負形空間）和物件本身都應給予同樣的考慮。這將有助於畫出正確的構圖。如果你描摹的是非常複雜或細節較多的圖片，多畫一些方格也很重要。

2 構圖上的繪製仍在繼續，格線和初始速寫上的所有錯誤都被擦掉了。現在可以用2B鉛筆來添加更多的細節了。

可以把手畫得很自然、隨意，但是依然應該按照手指的姿勢把手形畫準確。

180

維度描影（shading for dimension）

盡量不要把硬實的輪廓線留在物件周圍，因為這會讓物體看起來是二維的。三維的形式是由鉛筆的兩種不同色調映襯而自然形成的。要使你的照片更富真實感，盡量保持前景整體而言比背景更深一些，這樣它才能脫穎而出。

用影線筆觸來構建色調氛圍，畫線時的力度需要不停地變換。

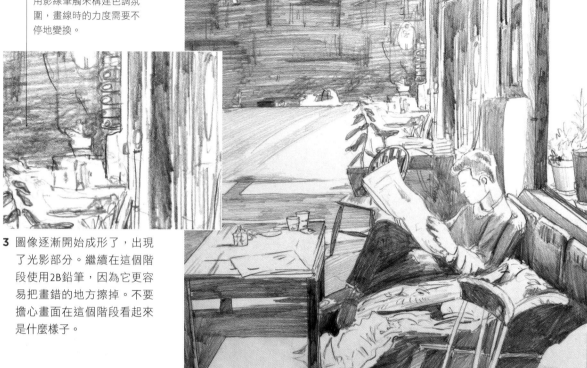

3 圖像逐漸開始成形了，出現了光影部分。繼續在這個階段使用2B鉛筆，因為它更容易把畫錯的地方擦掉。不要擔心畫面在這個階段看起來是什麼樣子。

4 在這個階段，大部分的素描都已經被畫上陰影了；用2B鉛筆來添加更深的色調，同時把一些較為粗糙的線條擦掉。確保你不要做任何讓色調氛圍變得更深的動作，因為如果你需要加深就更難擦掉了。

181

噴灑定畫液

當你把畫畫完後，噴上一層定畫液以防止它被弄髒，這是個好主意。廉價的髮膠與昂貴定畫液的固色效果是完全一樣的，但可能不適於存檔保管，所以如果你想要真實的東西，Winsor & Newton's 牌的鉛筆定畫液是很不錯的選擇。

5 一次只在一片較小的區域進行，密切與照片相結合。細節部分用B鉛筆添加，用橡皮來創作加亮的部分。模糊前景裡的椅子和其他的邊緣，這樣會讓圖像看上去更具有照片的感覺。

橡皮軟化了邊緣，為加亮區增添了一縷光亮。

6 噴灑定畫液有助於防止畫面被弄髒。完成的畫給人一種深邃感，散發著清新。

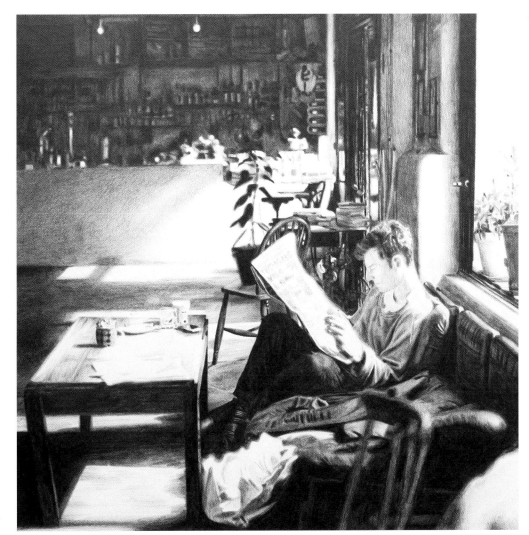

《咖啡館》
9×9英寸／23×23釐米
光澤紙板

艾米利‧沃利斯

這幅畫是一隻睡著的貓，抓住了貓在生活中一個最典型的時刻。睡覺呈現出肖像繪畫中最簡單的一個作畫機會！

即使在不斷的運動中，如理毛，把那些運動中的幾個姿勢畫到紙上，這樣當動物重新擺那個姿勢時，你就可以接著畫了。

寵物畫

在備受藝術家歡迎的題材中，畫寵物是富有挑戰性的，但是也總是最值得的。關鍵是要讓自己跟著寵物不停地挪動，從一幅畫到另一幅圖，因為你的模特兒會不斷地改變姿勢。

當你要畫一個生活中活著的、運動中的物體時，明智的做法是為自己找個較大的工作空間，要比你認為畫一幅素描所需的空間大很多。在紙上，先快速地把物體移動時的姿勢勾勒出來，讓自己了解要畫的物體。當寵物最終停下來，你要準備好捕捉那個姿勢。這裡所表現的素描中的貓一直在那兒不停地理毛、理毛——然後轉身躺下小睡一會兒。原來的紙是畫肖像用的，23×19英寸（58×48釐米），提供足夠的空間供2幅水平向的素描畫在一張紙上，一幅在另一幅的上方。然後貓又起來了，轉向相反的方向，再次躺下，這次還臥在原來的位置。用方便使用的炭筆在耐用表面上作畫，能讓你很容易地擦除一些區域，或者可以在其他地方重畫。但盡可能與你的主題一樣靈活。

182

捕捉你所熟悉的

素描時，在捕捉寵物的過程中一個重要部分是消除腦海中的一些速寫圖像，留住那些最典型的。當然，不是一切都能奏效。但是，儘管使用你檔案中的照片，儘可能讓你把一個獨特的姿勢畫出來，但它也可能與你的特定物件的特點不相符。如果你能把所畫物件最代表性的姿態和你最熟悉的姿勢描繪出來，將會事半功倍，增加成功的機率。

這幅畫抓住了該寵物歪著頭的典型姿勢。
注意那是所有細節之所在。

試一試 | 使用更大的畫紙

你可以使用更大工作空間看起來可能像右邊所示的這種布局，但如果有需要的話，可以把它調成垂直的樣式。嘗試不同的版本，看看什麼能變成一個獨立的肖像（見下面的解釋）。正如經常發生的那樣，一開始覺得最正確的也許最終要多花些心思完成。把你的整體區域劃分成四個部分，然後在每一個部分按如下說明進行操作：

左下方 ｜ 使用線性輪廓畫法在紙上畫出第一幅草圖。

左上方 ｜ 從線性到色塊，標明光影的方向。

右上方 ｜ 嘗試一種淡—深色明暗度方案——淡色的物件，深色的背景。

右下方 ｜ 到現在為止，你將會感覺到你喜歡什麼了，而且你的模特兒也差不多要穩定下來了，能給你多一點時間來描畫細節。

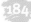

183

一點心理學

讓你的物件自己去選擇想在何處、何時，以及如何擺定一個姿勢。例如，這隻狗相當滿足地保持咀嚼的姿勢，只要小棍子一直在那兒。它不跑開，因為它不想錯過它的主人回來的那一刻。盡量了解物件的內心世界，看看究竟是什麼會讓它們煥發出風采。如果你覺得必須拍下就把你觀察到的拍攝下來，保存好，但是記得用它們來激發你的記憶，回憶你用自己的眼睛第一次看到時的形態。

184

創造記憶

據說一旦你畫過某樣東西，你永遠都不會忘記它。因此，每一幅畫都成為學習的一課，它會一次又一次地出現在後續的工作中。這是能讓你每天都堅持畫一點點的最好理由，不管你畫什麼，無論你在哪裡畫。至少，帶著目的和關注點去觀察一些事物。繼續把記憶深深地刻在你的腦海裡，方便將來使用。

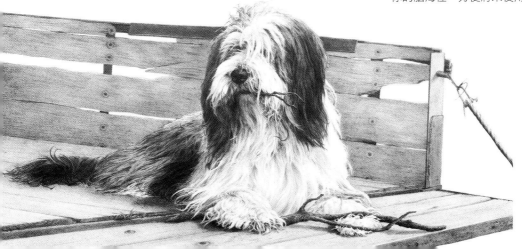

這隻滿足的狗保持這個姿勢的時間很久，足夠讓藝術家邁克·西布利（Mike Sibley）來收集所有需要的資訊，以便完成這幅討人喜歡的肖像。

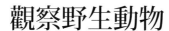

觀察野生動物

野生動物的速寫是繪畫的一大樂趣。沒有什麼能比觀察鳥類和動物更能磨練你的技能，正如羅賓·貝瑞在這兩頁中所強調的一樣。

以野生動物為速寫物件與根據照片作畫有非常大的區別，或者甚至與在博物館裡作畫的區別也很大。在現實生活中，你可能只有10秒來捕獲一個印象。根據照片作畫能給你足夠的時間來研究特徵、比例、姿勢，這與在博物館作畫是一樣的。取捨是這樣的：現場作畫可能只能畫出輪廓圖像——一個精彩的收尾之筆和自身展現。根據照片作畫能給你足夠的時間去描繪細節，但付出的代價是錯過了物件鮮活的精神狀態。最好的妥協點可能是前往動物園和自然保護區，這樣動物不能跑離你太遠。無論你怎麼做，做好準備，敞開心扉面對你的作畫對象。

豐富的感情、敏銳的觀察力和自然散發的魅力是蘿拉·福瑞姆（Laura Frame）所畫的這幅貓頭鷹動態素描中最維妙維肖的特徵。在速寫中，真相往往是最簡單的。

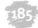

10秒鐘速寫

有時候，捕獲一個快速運動中的動物或鳥類的印象，唯一方法是認真地看，然後快速畫下輪廓圖形。透過練習，你將能夠看著物件就把它速寫下來，不必看著紙畫。選擇一個野生動物的觀察點，靜靜地坐在那兒，握好鉛筆，在紙上做好準備。當你的主題首次出現時，如果可能，只是看著它就行。然後，快速地畫上幾筆，畫出一個印象。如果運動得太快，只能畫下來一部分。大致輪廓能展現動物的神韻。

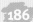

多重視角

當你可以舒適地坐在動物園或博物館展廳前，用最大張的畫紙，開始針對同一個動物或鳥進行的各式各樣的速寫。畫一些東西，把它儲存到腦海裡，每次你重複它時，你都會了解更多。如果它是一個運動中的動物，只要你能畫就一直畫，如果動物移動時，開始一個新的視角。最後，你能夠把動物性格特徵的全部印象都捕捉到位。

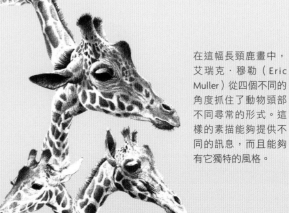

在這幅長頸鹿畫中，艾瑞克·穆勒（Eric Muller）從四個不同的角度抓住了動物頭部不同尋常的形式。這樣的素描能夠提供不同的訊息，而且能夠有它獨特的風格。

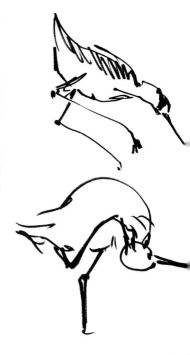

|試一試| 定格

把電視節目的某一鏡頭固定住,或者找兩到三個動物和鳥類臉部的特寫。認真研究幾張速寫,只關注眼睛。據說你可以透過眼睛看到靈魂。學習看出一雙眼睛是如何區別於另一雙的,而這始於你在這些練習中把你所看到的畫下來。不要只畫你認為眼睛應該是什麼樣子的,而是要根據實際情況去畫。

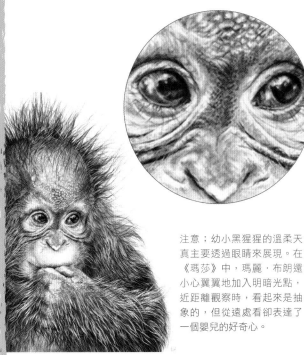

注意;幼小黑猩猩的溫柔天真主要透過眼睛來展現。在《瑪莎》中,瑪麗‧布朗還小心翼翼地加入明暗光點,近距離觀察時,看起來是抽象的,但從遠處看卻表達了一個嬰兒的好奇心。

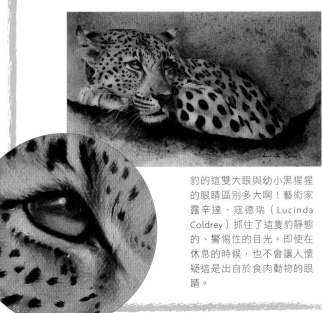

豹的這雙大眼與幼小黑猩猩的眼睛區別多大啊!藝術家露辛達‧寇德瑞(Lucinda Coldrey)抓住了這隻豹靜態的、警惕性的目光。即使在休息的時候,也不會讓人懷疑這是出自於食肉動物的眼睛。

尋找特徵

尋找你想畫的鳥類或動物的本性。正如瑪麗‧布朗(Marie Brown)抓住了幼小黑猩猩的無辜表情,艾米麗‧沃利斯抓住了一條蛇盤繞的特徵。下面,特里‧米勒近距離觀看擺著苦修姿勢的鸛。它不只是一個物件的形狀或不同種類,而是單個對象的觀察,這一點是不言而喻的。

在這幅優雅的畫蛇的筆墨素描中,艾米麗‧沃利斯花費了很多的心思,她用最好的媒材,使用方向性筆觸柔和地反映了蛇的靈活性和健壯的體格。

透過不斷地接近主題,讓它填滿整個框架,體現三隻鸛堅忍的品質,藝術家特里‧米勒向看畫者展示了這些大鳥的宏偉、強大的本性。幾乎像是觀察者在跟牠們交談。

風景：大畫面的速寫

從已知最早的古龐貝城風景至今，藝術家已經用無數的方式去觀察我們的世界，用它來填滿藝術的世界。在這單元，羅賓·貝瑞展示了一些景觀速寫的範例如何能使你更加了解它。

許多藝術家都被風景的範圍之廣嚇到了——陸地、海洋或者城市。但是我們的眼睛是用來收納大幅圖畫的。這是一個機會，能把它分解成更小的碎片。無論你是誰，看到線條、形狀或顏色，風景速寫和素描都是非常容易上手的事。

在這裡，藝術家琳達·凱特使用粉彩筆在帶有顆粒的粉彩紙上作畫，利用顏色把看畫人從前景帶到背景。

| 試一試 |

利用意想不到的機會

想像一下，你不得不長時間地坐在那兒，又無事可做，而且你剛剛還設想了一次長途駕駛。坐在飛馳的車上看風景很好，但唯一的缺點是事物消失得太快。但它也能讓你練習迅速地學會看線條和形狀。把速寫簿拿在手上，折成小型名片大小的形狀——幾個拼成一張紙——向窗外看，注意地平線，然後把它畫下來。隨著汽車的持續運動，把你所看到的下一個輪廓畫下來，然後再畫下一個。你可能會在到一個路口時，下車走走，但是還不停地在速寫上添加線條，在線條裡再畫線，水平和垂直的都有。如果你喜歡，也可以添加陰影。

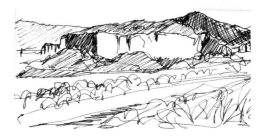

羅賓·貝瑞的速寫記錄的是新墨西哥州綿延二英里的地方。

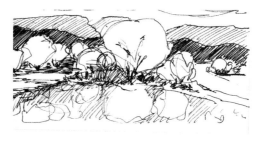

尋找形狀，不是線條——圓形、橢圓形和形狀奇特的三角形。你會發現，你的眼睛能透過顏色來定義形狀，但是現在，只需要畫一個線性的圖案。

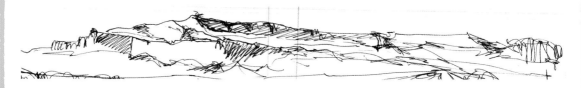

如果你停留片刻，不要猶豫，把它變成一個更大的圖片，就添加在你已經畫好的速寫草稿上。

188

做好準備

如果你去旅行，帶上速寫簿和自動鉛筆，口袋裡塞個小相機，這是迄今為止最簡單的方法，能夠保證你做好準備，隨時把某個時刻注意到的事物畫下來。這與你在一個從沒去過的地方進行現場寫生完全不同。靜靜地坐在那兒，認真研究一個場景，這樣做會讓它深深地刻在你的記憶裡。

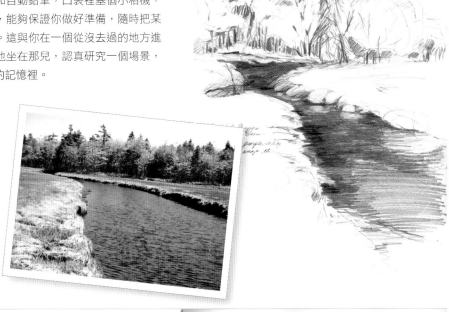

位於緬因州的瑞吉兒‧卡森國家野生動物保護區，在它的一角有個很小的觀察點，這為羅賓‧貝瑞提供了一個坐下來素描的機會。大多數公共保護區都有這樣的地方。

189

長期研究

每個人都喜歡海灘。這裡是另一片天地，一個可以讓你坐很長時間而不被打擾的地方。再次，帶上速寫簿和鉛筆，你就可以開始練習眼力了，觀察輪廓和陰影、急促的細節和快速的運動。可以想像，你在畫一個波浪的過程中，上百個波浪都被打碎了，但就像坐在車上速寫一樣，你畫下來的畫面將能代表它們的全部形態。

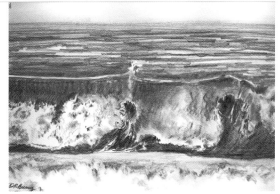

在她的畫《碎浪》中，羅賓‧貝瑞以一個碎波的頂部輪廓開始。接下來一個輪廓是泡沫線，再接著是一系列的短促筆觸，畫出了陰影部分。

190

花一整天時間

找幾個人到小樹林裡舉行一次野餐。找一個景色優美的蔭涼地方，和那些同樣喜歡畫畫的朋友坐在一起，留出足夠的時間畫畫，度過難忘的一天。

黛安‧萊特（Diane Wright）完整詳細的鉛筆素描畫的是一個帶有陰影的林地場景，他把看畫者引導於畫面的右邊。注意光影交錯的三角形。

水和反射

作為最終的運動主題，水的流動性和反射特性能激發無窮的想像，幾乎沒有人能抵擋住描繪它的動態變化本質的誘惑。它時而風平浪靜，時而狂風暴雨，但是它總是充滿趣味，富有挑戰性。

每種素描或繪畫媒材在描繪水的方面都有其自身的優勢，而且每一種都能做得很好。當你開始考慮嘗試這些技巧時，選擇你最熟悉的媒材。用小幅速寫先探索一番想想是什麼吸引你畫水的，而且如何讓它與你最喜歡的媒材相符。例如，粉彩筆的特性是它在紙上呈現出來的是柔和、易混合，而且色彩艷麗，而石墨和炭筆擅長表達白色和神祕的陰影，重點強調明暗關係的變化。

在格雷厄姆海灘可以看到幾個水的場景——遙遠，移動、在沙灘上、反射光，運行中的波浪以及淺灘的狀態。

191

水的多面性

關於水，最有趣的一點是它能做很多事情——運動、流動、下落、升起、墜落、反射，是模糊的，也是透明的。

| 運動 | 為了展示水的運動性，無論是波浪或瀑布，保持你的邊緣柔和，用橡皮把鉛筆線條軟化，或者用指尖柔化炭筆或粉彩筆線條。可以用水洗墨。在下面的粉彩畫中，遠處的海浪顯然是在運動，不僅因為他們在破裂處的中間被捕捉住，而且因為白色的泡沫被軟化或模糊了。

| 透明 | 觀察下面這幅畫，你會看到前景裡的潮水，水的顏色受到淺灘裡沙子顏色的影響。靠近底部中心，天空和水的顏色與沙子的顏色交織在一起。

| 反射 | 水最令人愉快的特性之一是其潛在的寂靜，反映了一天中天空的變化。在下圖右邊的潮水裡，你可以看到多雲的天氣在水中的映射。

192

影子和倒影

在水中，它是靜止的，從看畫者的角度看過來，物體的圖像好像倒映在一面鏡子裡。所有的倒影直接從物體到達看畫者的有利觀察點。你移動，倒影也隨著你的眼睛移動。它也會把物體的實際尺寸倒映出來。如果水受到少許的波浪或漣漪的衝擊，物體仍然會產生影像，但圖像將被來自天空和水深度的倒影樣式打破。波浪越多，圖像會越模糊。而倒映下來的順序總是從物體到看畫者，影子投射在水面遵守一套不同的規則——影子將取決於光源的位置，並將垂直於它。即使你改變你的位置，投射的影子也不會改變。

在《海盗船》中，羅賓·博瑞特（Robin Borrett）展示了幾乎靜止的水面上的倒影。注意，倒影不是對物體的複製，而是像從鏡子裡看它一樣——先是看到船的底部。在前景裡，注意天空顏色的加入。

▶ 在這裡，特里·米勒展現了影子投射在水面的行為。注意柱子的影子來自一個角度，與它們的光源垂直。漣漪的高度足以反射光線。

193

描繪深度

水表面之下的顏色是由水的清晰度和品質決定的，也取決於池塘底部的本來顏色。表面的金魚是明亮的，説明非常靠近水面。魚在水裡的位置越深，就需要透過更多的水才能看到，因此魚都被塗上更灰暗的顏色。

| 試一試 |

研究你最喜歡的水景

出門去尋找你可以在那裡研究水的地方。不要嘗試第一次就把它畫下來，只需看看它，研究它，轉過頭來，瞇著眼睛試著消除掉細節，盡力去看整體的運動樣式。回到你選擇的繪畫媒材，可以不必是彩色的。事實上，沒有色彩你才可以更加了解水的結構。

莉比·簡努爾瑞的粉畫《太陽seeker》抓住了水的運動形態。金魚的破碎形狀是由於水波盪漾導致光線折射的結果。

建築物

建築物是速寫和素描的一個大膽題材。那是早已存在的屬於創造力的成果——從古至今——一旦一個結構完成,設計師的付出常常會激發其他藝術家的靈感,正如羅賓·貝瑞所展現的作品。

作為速寫和素描的一個主題物件,建築結構從外部細節如欄柱和雕塑,到內部的柱子、拱門、空間,都呈現出許許多多的選擇重點。而且你的繪畫物件不會移動!在一個城市畫一整天的畫,利用公共長椅稍作休息,城市能為你提供大量的元素,方便接下來的繪畫發展。

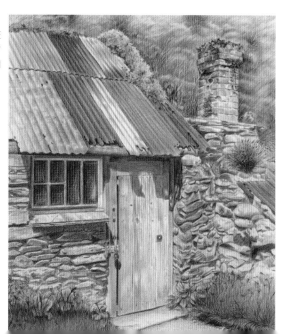

在勞瑞·麥克拉肯的《蒙特利爾》速寫中,他的選擇是沒有問題的。沒有尺規或透視線,他只是把對他而言,在場景中什麼是重要的,什麼對建築物而言是重要的都記錄下來。

194

面對你的選擇

坐在長椅上看一個城市的街區,或坐在公園的華麗噴泉旁,可能一開始會感覺有點不知如何下手。以下是你開始之前需要考慮的事情的一個清單列表。

| 媒材 | 這會是一幅快速的鉛筆速寫嗎?黑白的?還是彩色的?

| 視角 | 你是選擇近看還是遠觀?或爬上屋頂俯視?

| 尺寸 | 結構是高或是矮?你將如何表現這個?透過小的人物?還是樹木?

| 細節 | 你是畫整個結構或只是部分細節,如一扇門或手把?

| 人 | 你會增加人嗎?作為一種重要的元素或是一種偶然?一個或多個?

| 風格 | 緊致的?還是鬆散的?詳細的或是輪廓性的?紋理或是圖案?

| 感情 | 是什麼最先吸引了你的視線?你看到建築物是什麼感覺?

195

建築作為明星

建築物,只有當它存在於某個地方才能成為一個建築物。不然,它只是建築材料。無論你選擇哪一種方式呈現,將取決於你對左邊問題的回答。一旦你有了一個想法,明確了你想做什麼,快速在紙的一角畫個速寫,這樣你在畫的時候就能提醒自己,確保你對正在畫的透視角度的理解是正確的。最重要的是,要知道是什麼吸引你去畫這個主題,以便你能突出素描的焦點和重點。

與上面的素描相對比,羅賓·博瑞特的《鄉村的一角》描畫的主題非常接近,觀察得非常細緻。顏色的選擇為作品增加了一抹溫暖。

196

找到一個主題

你的窗戶和光線、雕塑、欄杆和扶手。走在一個城市的街道，你將會看到露在外面的雕像和浮雕，有趣的穹頂、尖塔和屋頂。在鄉間駕車閒遊也會讓你看見破舊的建築和古雅的村舍、古老的穀倉，以及古代歷史遺址。準備好速寫簿和相機。你會找到能夠吸引你的一個主題。

坎迪·梅耶的《塔的信仰》是一個很好的例子，追求一個主題的多樣性。另外，很明顯地，她把自己捕捉到的所有與圖像相關的其他想法也納入其中了。

197

實現超級寫實主義

以準確而且類似拍照的方式去描繪富有細節的結構，同時只是簡單地運用鉛筆或者鋼筆就讓素描充滿所有你希望它擁有的情感，這種要求太富有挑戰性。然而這確實做到了。不要被細節嚇倒；它也是運用眾所周知的、簡單直接的技法創造出來的。耐心——足夠的耐心——以及細緻入微的觀察，能幫助你實現美妙的結果。

梅麗莎·塔布斯使用針筆再現了紀念碑的風采。陽光強度的表現是透過不對畫紙進行處理來展現的。所有的陰影，即使是最深暗的走廊，都是透過影線和交叉影線的筆觸完成的。

198

了解內部結構

內部的空間包括庭院在內，最有可能包含人文景觀的元素，如光線、門窗、傢俱、樓梯、舒適的角落，以及其他獨特的細節。幾乎在所有的情況下，光線是一個很重要的因素。當你在公共場所速寫時，如果不能坐在那兒畫，至少要花一些時間在那——簡單畫個速寫，拍張照片。甚至拍張手機照片也能幫你回憶起想要描畫的場景。

特里·米勒這幅戲劇性的素描展示了庭院裡拱門和欄杆鮮明的、近乎抽象的模式。由於黑暗區域的對比，畫中充滿一種強烈的神祕感和凝重氣氛。

靜物主題

靜物在素描和速寫的主題中是獨一無二的。你選擇了物體物件，把它們組裝起來，並透過這種方式為它們賦予了生命。靜物是一種個性化的主題，一段沒有文字的故事，正如羅賓‧貝瑞在接下來的四頁中要解釋的。

毫無疑問，關於靜物最有趣的部分仍然是尋找物體的焦點、價值，或者美感。一旦你有了一堆物品，關於它們的布局安排、光線和技法自然就會。幾乎每個人都會賦予事物情感價值、歷史興趣，或各式各樣的美。靜物給你提供機會把這些變成一種藝術作品，不需要在街上淋雨或著擔心它飛走。這是讓你大膽發揮創造力的機會。

在她的粉彩靜物畫中，凱倫‧哈格特（Karen Hargett）選擇大理石作為唯一的主題來探索光線和色彩。注意位於底部的交錯環圈設計。

尋找繪畫主題

到處都是靜物物件，儘管有些會比其他的一些更有挑戰性。開始尋找它們所在的一個非常理想地方，但是要讓你的想像力盡情地任意馳騁。

‧小雕像易於擺放，而且不會讓你覺得疲倦或煩躁不安。它們很容易就能被你選擇的任何方式照亮，而且許多雕像也提供你機會去學習和渲染一個閃亮的表面。

‧石膏模型（見下一頁）提供集中研究平面和明暗度的機會，不受紋理或色彩的干擾。

‧收集你最喜歡的某一主題的物體——食物、廚房用具、縫紉機及其雜物、盆栽植物和園藝工具等。用圖釘把一塊褶皺布料釘在物品組合後面，讓光線照射在上面，這樣一個靜物場景就形成了。

‧博物館被視為最佳的繪畫場地——從骨骼解剖到生物標本的一切知識都應有盡有。光線可能會是個難題，但它同時也是近距離觀察細節的絕佳機會。

有時候靜物就出現在那裡，像這裡所示的狄安‧馬特森等待午餐時看到的情景。隨身攜帶一個小速寫簿和鉛筆，將有助於你抓住這樣的好機會，捕捉瞬間畫面。

200

光線試驗

當第一眼看到你為組合靜物收集的物體時，用簡單的背景搭建一個「舞臺」。是選擇一塊顏色單調的布，還是用具有濃密紋理的，將依據你的物體物件來認定，但剛開始時最好要簡單一些。接下來開始安排物體的布局（並重新排列）。不要滿足於第一次嘗試或過於簡單的

在每一幅畫中，光源都移動了一點點。角度也跟著發生了改變。我們的目標是找到一種方法把看畫人的目光吸引到裝有櫻桃的圓形精緻瓷碗上。

擺設，但每次都要拍照，以防你忘記。一旦你對某一種布局比較滿意，用強光照射，比如工匠使用的那種懸掛式故障燈或帶夾子的探照燈。拿著燈圍著你布置的場景轉一圈，每轉到一個方向都要拍攝一張照片。當你找到最合適的位置時，開始圍繞主題進行拍照。這一圈走下來，你會找到在你心中最完美的組合方案了。

│試一試│ 使用石膏模型

石膏模型總是能面對任何光線都保持鎮靜如一，經得起多次檢驗，這是開始練習時的完美起點。你可以盡情地花大量時間去分析光照、陰影和解剖學。你可以從大多數藝術品供應店裡買到石膏模型。在戶外混凝土草坪上裝飾品與石膏模型一樣，練習的效果都很好。理想情況下，使用那些未上色的，這樣就能不受任何顏色的干擾。

在這個假設的靜物畫中，藝術家可以選擇從哪個方向讓光線照入，決定哪一個物體成為焦點明星。

這幅石膏模型特寫是克麗絲汀‧密祖克（Christine Mitzuk）第一年在一個美術工作室完成的，她的《做夢》展示了強烈、清晰的方向性光線，被炭筆柔和渲染處理後的效果。

| 試一試 |

調整你的布局安排

物體堆放到一起，光線調整好了方向，現在可以開始進行精心的設計安排了。你會把中心舞臺的什麼方面點亮，如何把看畫者的目光從剩餘的場景裡移開？現在你做的決定牽涉到你所畫素描的實際設計，以及你透過明暗關係和媒材的選擇賦予它的意義。僅次於線條，形狀是設計的最重要元素。人的眼睛跟著線條引領的方向，甚至會在僅有少許暗示的地方構成形狀。初步看一眼抽象的可能設計配置會生成一組選擇──三角形、倒三角形、交叉圓環、交錯長邊形、平衡的塊面（見右圖）。當你看到這些與靜物相對的強烈對比布局，找到方法來調整物體的位置，形成一幅更強有力的圖畫。下面是用來設計形狀的一些例子，能被用來創造你的布局安排。

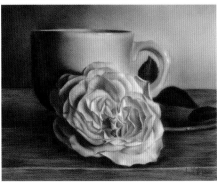

大衛・特的三個瓶子的靜物畫（見最上面的圖示）利用一種最流行的設計結構──倒三角形，儘管你還能看到垂直的條紋。他畫的這幅一朵花和一個杯子（見上圖）採用了交叉圓環的形狀。

垂直的

水平的

交叉的

對角線性的

主要形狀

連結的矩形

連結的圓環

連結的形狀

樞軸的或螺旋形的

流線形的

▲ 這些形狀揭示了素描的內在設計結構，適用於大多數題材。當與三分法則結合起來使用時，你就有了一個非常強大的起點。

▼使用軟粉彩筆在備好的紙板上作畫，娜奧米・坎貝爾（Naomi Campbell）的《思考裝置》展現利用平衡作為一種設計技法。在這種橫向拉長的格式裡，她良好地平衡了左邊偏重的構圖，把一個單獨的梨子放在右邊偏遠的位置，帶著強光和一縷紅色。

收集小紙片——參見步驟1-4。

把物品擺放成特定的形狀,如果你認為它對你有幫助,拍張照片,留作參考。

畫一幅鬆散、簡潔的線條素描,讓自己熟悉主題和布局。

| 試一試 | 與相關物體結合起來的實踐練習

作為一個連貫性的練習,遵循這些步驟,你會想出一個獨特的和意想不到的靜物主題。

1. 在小紙片上,記下在你家周圍能想到的所有物體——一個紙片上寫一樣物品。把所有的紙片堆在一起。

2. 在更多的紙片上,寫下每一種你覺得使用舒服的媒材。放在另一堆。

3. 在另一堆小紙片上,寫下或畫出一個設計的形狀,如一個十字、連結的矩形等等。

4. 接下來,從物體堆裡抽出三張小紙片(不要偷看),再從媒材那一堆裡抽一張,從設計堆裡再抽一張。開始素描這些從紙片中選取的靜物組合。現在可以真正開始拿來物體,擺放好,拍照片等等,如果你覺得需要這樣做。

當你看著合適的時候,就開始畫速寫吧!藝術家羅賓·貝瑞用水墨畫記錄了她的靜物。

讓布局富有意義

並不是所有的靜物都「意味著」某些東西,但是它們確實有一個特別的氛圍能抓住看畫者的注意力。因為你選擇的物體已經抓住了你的視線,而且經常帶有情感價值,感情也會被帶入畫裡。鮮花會給生活帶來什麼,可能是一個無生命的安排,也可能帶來另一種特殊的意義。食品則會間接地增加一種人類的意義性。你的意圖對看畫者來說可能是清楚的,或者不清楚;也或許你的本意是創造神祕感。

在他的靜物鑲釘的傢俱和運動鞋中,喬什·鮑爾隱含一個故事,但是讓看畫人自己去解讀。正因為這樣,你的眼睛會繼續回到這幅神祕的畫上。

| 創作中的藝術家 |
水彩花

這束牡丹飽含細節,惟妙惟肖。所選擇的媒材是水彩蠟筆,儘管笨重,不利於展示細節,但是仍能畫出鮮艷的、蠟狀的色彩,尤其是在先沾了水之後再畫。水彩色鉛筆則用於畫初始圖稿和偶爾的細節。

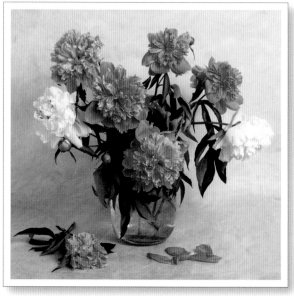

一束束鮮花也許是最受人喜愛的靜物畫題材。通常花能為藝術家提供明亮的色彩和迷人的質感。

1 水彩鉛筆被用來在冷壓處理過的水彩紙上畫牡丹花束,紙上塗一層石膏粉。石膏粉是乾的。這個階段沒有太多的細節包含在內,因為它很快就會被沖掉。

2 背景畫底色是使用8號圓刷筆蘸取吖啶酮珊瑚紅顏料(quinacridone coral)和粉色水彩塗刷的。這就建立了畫面的明暗樣式,把花束隔離開來。等待畫晾乾。

材料

水彩畫紙，塗有白色石膏粉
水彩鉛筆
玫瑰紅顏料（quinacridone
coral）和粉色水彩
8號圓刷筆
水彩蠟筆
指套
旋轉工具

使用的技巧

明暗、色調和灰度層次（第
106-111頁）
漸淡畫法（第76頁）
靜物主題（第142-145頁）

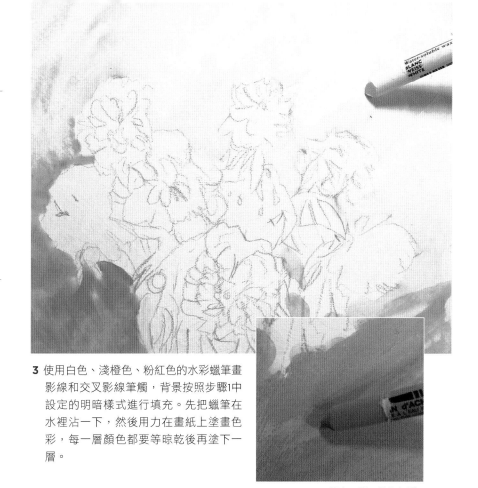

3 使用白色、淺橙色、粉紅色的水彩蠟筆畫
影線和交叉影線筆觸，背景按照步驟1中
設定的明暗樣式進行填充。先把蠟筆在
水裡沾一下，然後用力在畫紙上塗畫色
彩，每一層顏色都要等晾乾後再塗下一
層。

建立一層一層的色彩。

4 等顏料乾燥後，使
用頂部更深的玫瑰
紅色把淺灰色的區
域漸淡進花束的左
邊。在手指上戴上
指套（見右圖所
示）完成色彩的混
合，或著用白色的
水彩蠟筆來完成。

202

手指混合

戴上指套，沾些水，然後在色層之間完成
富有紋理的色彩混合。不要試圖創造一個
平滑的表面。相反地去嘗試用開放的區域
和各式各樣的筆觸創造一個有趣的表面。
你看到的紋理，有一部分是石膏粉下面的
刷痕，還有一
部分是蠟質顏
色上的手指紋
理。

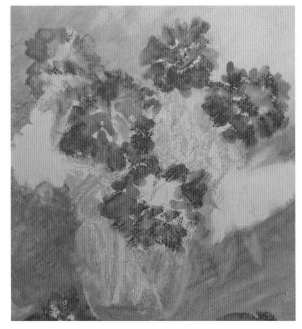

203

構建紋理

如果你喜歡畫中帶有紋理，那就塗刷連續
的蠟質色層。每一層都要晾乾後再塗。而
在最後一層仍然是濕的時候，用一把鋒利
的工具，刮出一系列圖形痕跡。

5 牡丹被填充了混合的粉紅色，留下了鮮花裡的白色空
間。淺綠色表明了葉子的位置；淺色的赭石色代表了白
色花的陰影。

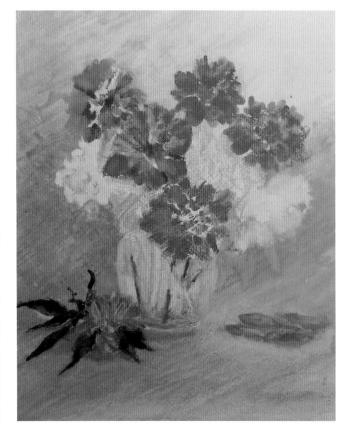

204

修正錯誤

在大多數情況下，使用水彩蠟筆往
石膏粉表面上塗色，用水把令人不
滿意的區域浸濕，並用海綿、紙巾
或刷筆擦拭，都能把顏色擦掉。

6 開始建立花的色彩變化和某些細節之前，要將首
次填滿的色彩晾乾。注意花的後面添加了一些泛
著藍色的玫瑰紅色，這是為了讓人感覺花在向後
消退。前景也被填滿了顏色，以構建葉子的明暗
關係。

7 使用一些綠色和靛藍（最深的暗色調）為樹葉一層一層地塗上顏色（仍需先把蠟筆在水裡沾一下），每塗一層前都要等顏料晾乾，這樣有助於強化色彩。黑色需要非常謹慎地使用。

這裡塗上了一點單純的顏色。從遠處看，眼睛會把色彩混合，看到光影效果。

8 因為水彩蠟筆的厚實特性，白色的邊緣和牡丹花瓣的尖端會消失不見。可利用旋轉工具，比如Dremel牌電磨是一種非常有用的工具，能穿破蠟質顏料，並能用細線把它消除。在這種情況下，適合為它配備一個錐形的沙座。在粉紅色的花朵上添加隨意、捲曲的花瓣邊緣。稍微多施加一點力就會形成一個白點。

《粉色》
11×8英寸／28×20釐米
140lb（300gsm）HP Arches

羅賓‧貝瑞

根據照片作畫

從照片中學習是一項有用的技巧，它能帶你進入無法預料的方向，而且根據老照片作畫也是一個向過去學習的有效途徑。

最佳的著手點是根據你自己的照片作畫。原因很簡單——你曾在那裡；你感受過那一天；你看到了照相機之外的其他東西。記住，一張照片只不過是一個嚮導，鼓勵你裁掉你不想要的事物，去除細節，重置元素——它能帶你根據這張照片或你面前的一堆照片創造一幅好的素描。為什麼不把多張照片結合在一起呢？你可能喜歡這一張照片裡的建築物，喜歡另一張裡面的人。照片可以是懷舊的或充滿資訊和細節的。他們會激發你的想像力。

你根據老照片畫的很多畫都是關於熟悉的面孔或地方的記憶，或者你從圖像講述的故事中讀到的東西。

205

選擇你的照片和視點

選擇一張能帶你回到某個時刻的照片，如陽光照射的花邊傘（右圖）。這樣，你就能懷著一種特定的情感開始畫該物體，而且形成一種你想要它看起來成為什麼樣的想法。問自己你喜歡的主題是什麼。然後，思考如何把該區域放在三分法則的另一交叉點上。最後，決定是否有必要裁剪照片。

選擇這張照片是因為傘上的光線和投射到蕾絲上形成的陰影。

206

太多的細節資訊

雖然一張照片是記錄精彩的那一刻，但繪畫是藝術，是自由選擇的。非常明顯的，複製一整張照片有它好處，但經常太多的細節會掩蓋你的焦點。

這張照片是經過裁剪的，去掉了圖片左邊的四分之一，這是使整體簡化的首次嘗試。

| 試一試 |

裁剪的藝術

根據你選擇好的照片，畫一幅速寫，然後以三種不同的方式把它剪開。該速寫位是於右上角的預期焦點。

在這張羅賓貝瑞的素描作品，建築物上的細節，以及燈柱和鴿子，是這張圖的焦點主題。

 207

隱藏的財富

使用舊的全家福將是一段回顧過去歷史的精彩藝術旅程。多數老照片都是黑白的，或者是深色調的，甚至更適合創作鉛筆畫或炭筆畫。這些老照片裡的光線往往富有戲劇性，因為格式不是關於色彩的——一切都是由於光線。

208

評價照片的核對清單

為了確定一張照片是否適合使用，可按照下面所列的方法：

- 尋找一種非對抗性的光源。
- 有一個有趣的姿勢或場景來吸引看畫者嗎？
- 照片的主要活動發生在哪裡？在前景、中景還是背景？在左邊的照片中，活動發生在前景裡，給人一種幾乎直接把主題和看畫者連結在一起的感覺。
- 不包含主題的部分，在這個例子中即背景（小屋）或中景（輪子），如果感覺它太分散注意力，可以把它簡化或者甚至忽略它。

 209

使用格線進行更好的定位

在參考物上畫一個網格將有助於你確定尺寸大小。不需直接把格線畫在照片上，你可以先用透明塑膠袋把照片裝好，然後再畫。可以用記號筆在這種光滑的表面上畫格線。

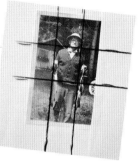

210

認領空白

為避免你在任何一個區域離得太遠，首先確保你已經在每一個方格裡都把一切所需的完成了。因為現在空出的大片形狀到後來也不會合適。

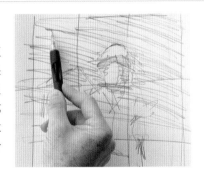

211

深淺對比

左邊的魚顯露出來了，因為它與背景色形成對比。魚的黑鰭和魚尾顯露出來是因為它們與較淺的背景色相對。製作任何必要的對比變化來展現你需要的對比效果。最佳法則是安排淺色對比深色或者深色比對淺色。你可以透過淺色對比淺色使魚肚子上的邊緣消失，正如右邊圖中所看到的那樣。

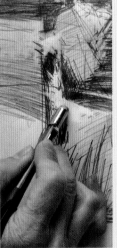

212

畫紙的類型和大小

你選擇的畫紙類型應與主題和成品圖的大小相符合。例如，畫一個漁夫，光滑的畫紙就比較適合，如果要畫的畫比較小，這樣畫紙的紋理就不會分散注意力。如果你畫的是一個比較粗糙的主題，或者具有更大的樣式，則需要使用紋理豐富的畫紙。你還要考慮使用的媒材。有些媒材要求更光滑的表面（鉛筆），而其他的則要求有一些紋理凸處把媒材吸附到紙上（粉蠟筆）。按照藝術的傳統模式，多加練習即可。

照片作為工具

照片是收集資訊和為素描做準備時的良好工具。戶外寫生或現場作畫時，一開始先拍張照片是個不錯的主意，以防萬一光線發生了改變或者主題移動了。

在使用照相機收集資訊時，你追求的應是你腦海中的圖像。你可以先帶著素描的想法開始，然後收集支援性的資訊，或者你可以透過照相機拍攝一系列照片，留待以後作為參考。旅行照片是後者做法的一個例子。在任何一種情況下，讓照片為你的想像力做延伸，你將會把這種有用的工具利用到最大極限。多年來，很多藝術家都是用照相機來幫助他們完成作品的創作，有些老藝術家們甚至被認為是利用「暗箱」來操作圖像。

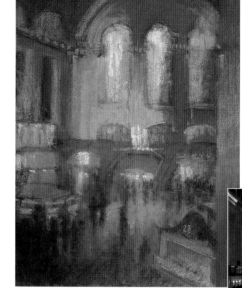

藝術家沒有把照片原封不動地複製下來，而是省略了各式各樣的元素，用粉彩筆將光線擴散開來，使顏色發光，絢麗奪目。

213

填補空缺

不去描摹照片裡的圖像，而是利用它們來作為必要的參考，這是在你要畫的主題不在身邊，或當你從現場回到家裡想再繼續完成那幅畫時。使用照片作為起點或作為輔助記憶來捕捉主題物件的氛圍。

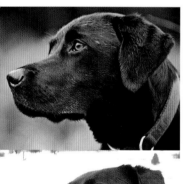

214

考慮光線條件

當你把參考照片作為支援你腦海中的圖像時，考慮一下光線。一個主題例如黑色拉不拉多犬在大多數光線情況下是很難拍攝的。室外不用閃光燈將是自然光線的最佳選擇。然後，你甚至能在黑色皮毛上找到陰影樣式。如果你追求強烈的陰影，直接在陽光下拍照，早上或下午都行，這時會有清晰投射的影子。另外，如果你尋找的是更柔和的表情，灰濛濛的天空將能創造更加柔和的陰影形式。

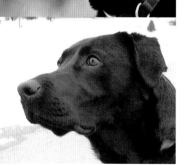

注意狗身上顏色的藍綠色色調（左上圖）。左邊的黑白照片展示了不受色彩影響的光線。讓這一點幫助你決定你想用的媒材。例如，粉彩筆塗色或炭筆畫照明和陰影的明暗關係樣式，正如右圖的素描中所示的。

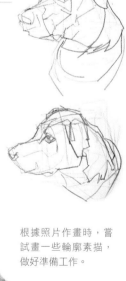

根據照片作畫時，嘗試畫一些輪廓素描，做好準備工作。

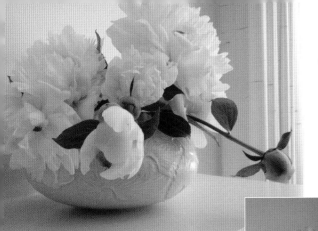

215

決定閃光

使用或不使用閃光可能要由你控制範圍之外的因素來決定。如果圖片太黑，開閃光是唯一的答案。幸運的是，你在拍照是可以自己決定要不要開閃光，隨後決定使用哪一個。世上沒有不勞而獲的事情。讓你自己的藝術感覺告訴你該怎麼做。數位照片對於光線條件的要求很低，不帶閃光按的一個快門，如果覺得太暗，很容易就能把它調成圖像編輯模式。

在這裡舉出的例子中，右邊的花束是用閃光拍攝的快門，很冷，很突兀。它可能適合畫一幅富有細節的、照片現實主義的鉛筆素描。同樣地，只用自然光線的花束快門就會顯得更柔和一些，許多邊緣都消失了。這可能激發一種嘗試粉畫技法的想法。

216

利用陽光

在一般的情況下，陽光會帶給你的主題增添更強的色調趣味。使用照片的美在於你能捕捉轉瞬即逝的陽光，或者如果你正在畫一幅耗費時間的作品，陽光會發生明顯的改變，提供各式各樣的色調選擇。

陽光為這幅室內畫增添了亮點和富有趣味的陰影效果。

217

白天時光

太陽的角度可以戲劇性地改變作品的觀賞效果。在現場，一天中選擇不同的時段到你選擇的場地看一看，找到你最喜歡的場景是一個很不錯的主意。圍著你的主題走一圈，觀察光線照射的地方，以及光線照不到的地方。黎明和黃昏時分會產生最長的、最具氛圍性的影子。

圖1 清晨的陽光從左邊較低處投射，照出了建築物的形態。

圖2和圖3 太陽已經移動到左方上空。圖2中曝光過度的主題的形態已經消失了，創造了一種朦朧的氣氛。

在圖3中，照射不足產生了一種富有戲劇性的半剪影效果。

圖4 圍著主題轉一圈，你有可能發現光影強烈的部分。

1 2 3 4

材料

光澤紙板
2B 自動鉛筆
B 自動鉛筆
Rotring 鋼筆
（Isograph 0.25）
鉛筆定畫液
軟橡皮

使用的技巧

照片作為工具（第152-153頁）
鉛筆（第18-21頁）
使用網格系統（第129頁）
鋼筆（第36-37頁）
用黑白兩色作畫（第82-85頁）
直接和間接渲染（第76-77頁）

| 創作中的藝術家 |

照片作畫

照片是由變化多端的色調組成的，所以使用黑白材料作畫有助於創造對比和氛圍。最終的結果可能是畫面更富有細節和真實感，也更富有表現力。

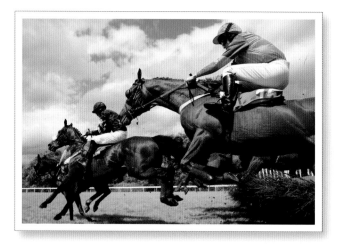

用鉛筆然後再用鋼筆畫這樣的一幅彩色畫意味著是明暗關係的轉換，而不是色彩將成為設計和轉換圖片時最為重要的元素。

218

漸變的鋼筆和鉛筆

為了用鋼筆和鉛筆來創造一種漸變的色調，首先用鋼筆畫最深色的部分，然後等它乾掉後，在上面用鉛筆畫，減少用鉛筆描畫的力度，從而產生較為輕淡的灰度層次。

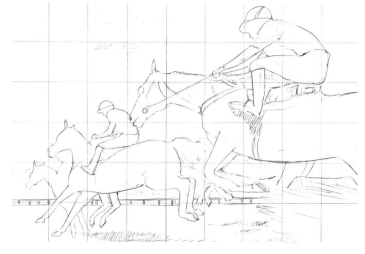

1 用2B鉛筆輕輕地勾畫出基本構圖。這是讓剩下的速寫各就其位的關鍵所在。在照片上畫上這種格線能幫助你提高準確度。

219

書法筆尖

對於富有細節的鉛筆畫作品，在一張獨立的紙上的同一個點上摩擦鉛筆，能磨出非常尖細的筆尖來添加細節。鉛筆的鈍面可以被用來塗畫更大的區域。

一次只把精力集中到一小塊地方，把細節部分的關係操作準確，這樣就會使得這一步操作不那麼令人生畏。

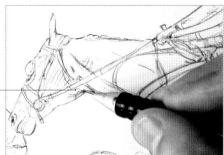

2 繼續在構圖上作畫，現在使用B鉛筆來畫更細小的線條。要不時地以照片作為參考，這樣才能將更多的細節描畫出來。

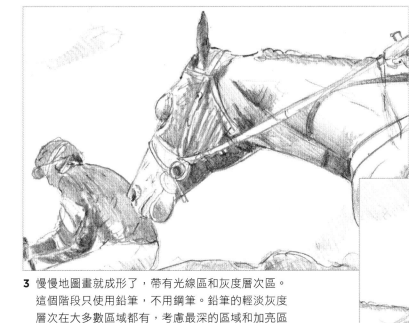

重點集中在光影的可操作範圍內。如果有必要，在那個區域放一張紙片，擋著其他部分，這將有助於你集中精力完成該部分。

3 慢慢地圖畫就成形了，帶有光線區和灰度層次區。這個階段只使用鉛筆，不用鋼筆。鉛筆的輕淡灰度層次在大多數區域都有，考慮最深的區域和加亮區的位置應在哪裡。

220

軟化邊緣

用粗鈍的鉛筆在小圈裡輕輕地描畫,幫助創造半色調明暗關係的柔和轉換。

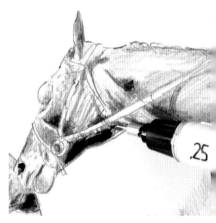

4 在這個階段,畫中的大部分地方都畫了灰度層次,馬也開始顯得更富有真實感。使用鋼筆線條來畫最深色的色調,再用鋼筆和鉛筆添加更多的陰影。

221

最後潤色

一定要仔細觀察你正在複製的東西。對於最後的潤色,要鉛筆和鋼筆一起使用。使用軟橡皮來完成圖中的加亮區。

對馬尾巴的毛進行細心地渲染,有利於表現馬的動感特徵。

5 使用鋼筆和鉛筆逐次對更為細小的區域進行潤色,嚴格參照照片上的圖像,不斷添加細節部位。鋼筆只用於那些色調最深的部位,與鉛筆混合能創造持續不斷的漸變色調。噴灑定畫液將有助於保護畫面不至於被弄髒。

6 最終的成品圖看起來效果不錯，因為深色和淺色的色調之間構成了較好的對比，結果看上去更有真實感，充滿氛圍。作品整體充滿活力，儘管它是根據照片畫的。

在最後階段，尋找整幅素描中所有需要把黑色擦成白色的地方。這會讓你的素描光亮耀眼。

《賽馬》

9.5×6英寸／24×16釐米，光澤紙板

艾米利・沃利斯

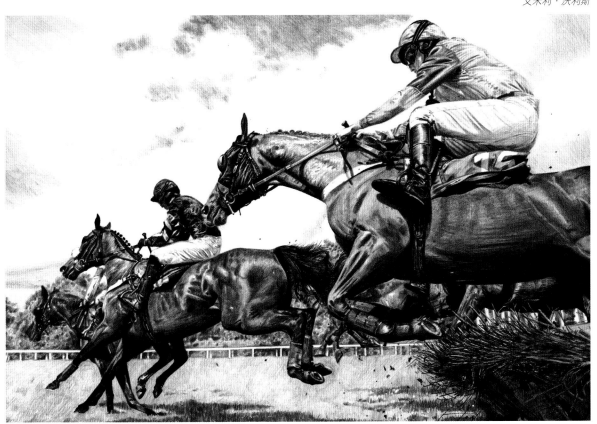

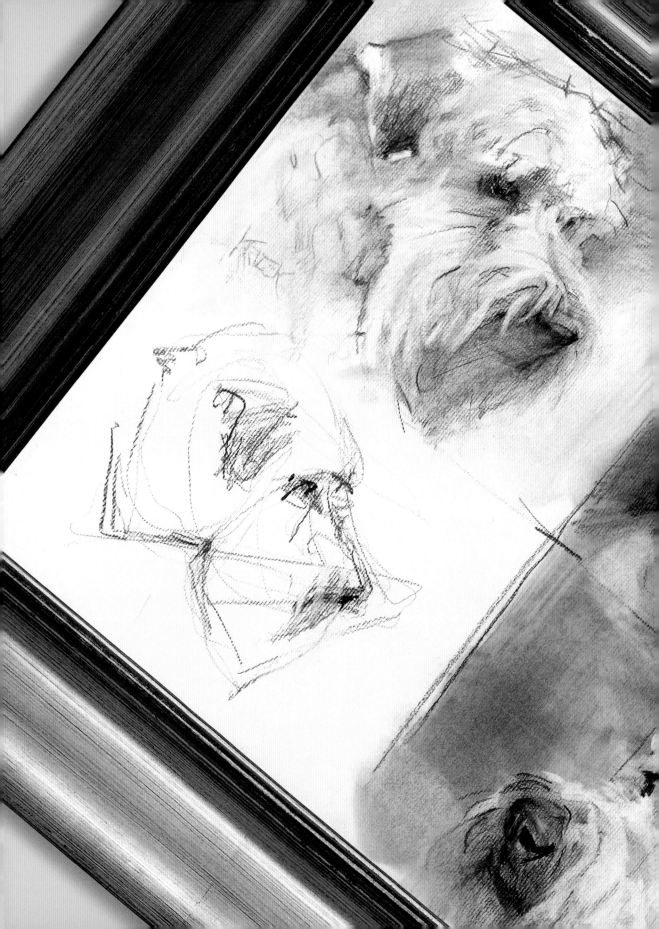

4

接受委託和展示
Commissions and Display

速寫和素描都會產生最終的作品。你可能想出售最終的作品，或者你甚至可能是接受委託創作一幅畫，在這兩種情況下，注意「創作中的藝術家」專欄裡的話語都是值得思考的。成為作品的素描的處理方式也在這裡有所闡釋：你需要在保存過程中保護你的作品；然後你會希望把它最好的一面展現出來，作為思想、記憶、靈感和成就的永恆提醒。

材料

速寫紙
鉛筆
白報紙
記號筆
直紋紙
炭筆
粉彩筆
彩色粉彩紙

使用的技巧

照片作為工具（第152-153頁）
姿態和輪廓素描（第72-75頁）
網格擴展（第25頁）
三分法則（第100-101頁）
炭筆（第22-23頁）
色紙（第62-63頁）
直接和間接渲染（第76-77頁）
粉彩筆（第44-49頁）
審視作品（第118-119頁）

創作中的藝術家
接受委託作畫

藝術家面臨的最大挑戰之一是按要求作畫——滿足並超越朋友的期待或要求。儘管每一個過程都是變化的，但是都有一些共同的指導，能幫助你提高應對挑戰的能力。

寵物是非常流行的繪畫題材，這隻小貓的照片為接受委託作畫者提供了一個良好的基礎。

1 這個委託以送給藝術家一張心愛的小貓的照片開始。注意力被放在故事畫面背後，以獲取對主題的理解以及客戶與它關係的了解。照片引導著構圖的選擇和對主題的處理。

2 藝術家需要一系列的照片對主題進行細緻的觀察；花在主題上的時間加起來足以形成一個更加完整的畫面。相機的取景器成為畫平面，構成垂直和水平的圖像。光線的最有利方向可以透過試驗去發現。一個物體或一個人被納入至少一個鏡頭裡，提供一個「參考範圍」來展示主題的相對大小。對於拍攝動物主題的照片快門，讓主人或訓練者在場是很有用的，這樣有助於指揮主題擺姿勢，集中注意力。

3 觀察主題物件的照片，把一些特徵如「活躍、有趣、好奇」記下來，同時把主題如何願意被描畫也記錄下來：「年幼的貓坐在她最喜歡的椅子上，臥在有雕刻的獅子扶手和深綠色的掛毯裝飾上。」這種接受委託的聲明有助於形成視覺焦點。

222

速寫紙

白報紙是進行不求結果和不計成本的速寫和練習時的最佳選擇。然而，這種紙的吸收性很強，所以如果你想畫彩色的，就要選用色鉛筆，因為它不會擴散。

4 參考照片被分散開，貼到牆壁上，方便坐著時也能看到它。每一個參考都可以用於探索動態素描，校正比例和位置。當一種姿態看著是最恰當的時侯，那就需要直接在姿態上面描畫出輪廓。

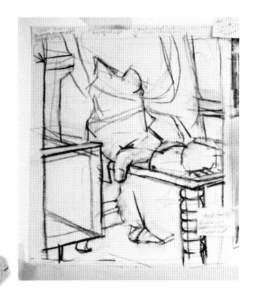

5 把鉛筆明暗關係速寫和參考照片放在視線範圍內，一個簡單的網格法布局（邊緣處很明顯）被用於圈定最終作品的預定尺寸大小。這個網格非常簡單，只有三個部分——水平長度被分為三個部分，垂直長度被分為三個部分。鉛筆速寫也以同樣的方式劃分，同時也作為參考。這種三分法還充當著指導哪裡是作為焦點中心最有利的地方，在三個交叉點的其中一個上面。這裡展現的是用炭筆畫出的最初布局。

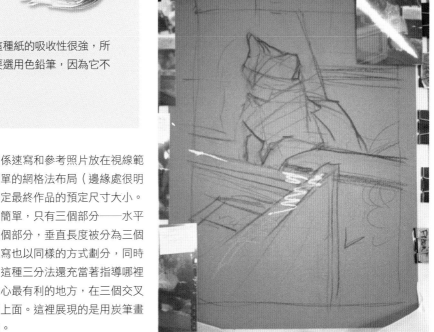

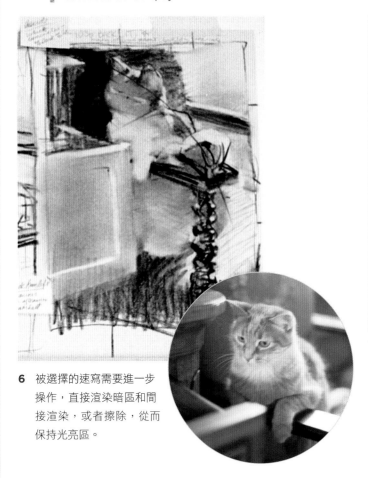

6 被選擇的速寫需要進一步操作,直接渲染暗區和間接渲染,或者擦除,從而保持光亮區。

7 退後一步就可能以一種全新的帶有批判性的眼光審視速寫和相應的參考照片,分析哪些元素是好的,哪些還有改進的地方。具有建設性的「優點」與「缺點」列表應畫出來形成對比和比較。

8 採用批判性的眼光把所有問題都解決並再次修正後,現在最終的作品呈現出來了。選中的構圖是透過顏色建立起來的,把初步的速寫一直放在旁邊,可以隨時瞥見作為參考。

223

知道何時停止
最後的潤色就是那樣——潤色而已。
記住,少即是多。

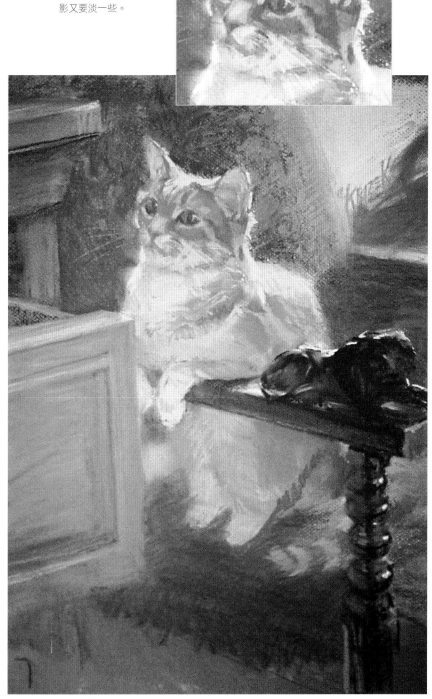

貓的耳朵是半透明的，所以有一些光照在上面。裡面是肉色是粉色的，但是這個明暗關係是介於直接照亮和陰影之間的半色調——比直接照亮要深一些，比陰影又要淡一些。

9　閃亮的表面例如素描中右手邊的硬木材反射的光線與毛皮的不同。他們首先反射的是光線的品質和顏色，而不是物體本身的顏色。這種室內場景是由來自北門窗戶的間接冷色調光線點亮的。

《小貓》
20x16英寸（51x41cm），彩色粉畫紙

唐・科瑞克（Donna Krizek）

保護和儲存

你能做的最好的準備工作之一，是決定你將如何保護和儲存素描作品，從繪畫的過程開始，一直到你準備裝幀它們為止。

創造性過程的一個結果是它創造了一個事物，無論如何它都必須包含在其中，為了能夠被欣賞、觀看、運輸或保存。某些東西保存的不當可能會摧毀你付出的一切努力，但恰當地置處理將達到保護它的作用。畫紙自身的特性使得紙上的速寫和素描都很脆弱，媒材的使用更加劇了這一點。在紙上保護作品並不是很難，有些選擇非常簡單。下面是一些方，能讓你在創造過程中放鬆心情，這樣你付出的努力就能繼續激發你的靈感，無論你什麼時候想重溫它們。

一種大號的白報紙板18×24英寸（46×61釐米），需要夾到支撐墊板上。從頂部把紙固定住。

寫生紙、裝訂和封面

在速寫簿上畫畫應該是一種最簡單的創作過程。然而，當你選擇了其中一種，你應了解這些特性，為你的作品帶來最大的保護：

| 無酸紙 | 甚至再生紙都可以是無酸的。如果你想珍藏自己的素描作品，無酸紙總是最好的選擇，而且也不太昂貴。然而，也只有在頁面被展示和曝光時才會出現問題，光線將導致普通的紙張「燃燒」，使之變黃、變脆。

| 螺旋裝訂 | 如果你用支撐墊板來固定大本的速寫簿，裝訂線的位置會有很大的區別。在頂部夾住效果最好，這樣你能從上面翻頁。訂書式裝訂和螺旋式裝訂之間最大的區別在於速寫簿的手持大小。當裝訂成冊的速寫簿打開後，每

一頁紙之間都是互相黏著的，會導致周圍的微粒運動。在炭筆素描中，這可謂是災難，雖然筆墨乾燥後就不是個問題了。螺旋裝訂的書籍每次翻頁的磨損較少。在運輸過程中要注意夾緊速寫簿，盡量使頁面之間的移動達到最少。

| 精裝本 | 平裝速寫簿會增加頁面之間的內部磨損。如果一個平裝的速寫簿超過你手的尺寸，將需要更多的支撐物來保持頁面的平整。精裝類的則會把它們裝訂在內。精裝成冊的速寫簿看起來很有吸引力，但是也很笨重，很難在上面作畫。然而，任何大小的精裝和螺旋裝訂的速寫簿，都能保護你的素描作品。

| FIX IT |

防止被弄髒

裝幀成冊的速寫簿頁面可能會弄髒你的素描，因為翻頁時會導致頁面之間互相摩擦。嘗試那種頁面帶孔的速寫簿，容易翻開，或者螺旋裝訂的速寫簿，展開後是平整的。當你用夾子把它們夾起來時，頁面不會變形，能保持它們的清潔。

堅硬的墊板能撐住多種紙
張大小的畫紙。

大鋼夾有一個平整的表面，
接觸點向外延伸，這樣它們
就不會在紙上產生凹痕。文
件夾最好被用於夾精裝的硬
皮速寫簿。

225

超越速寫簿

需要使用繪圖紙作畫時，用大鋼夾把獨立的繪圖紙夾到墊板上（長
尾夾會在頁面上留下凹痕）。畫成一張後，再把另一張乾淨的紙夾
在上面繼續畫，用另一個墊板或紙板蓋在上面，從對面把它夾住，
方便運輸和儲存。

| 試一試 |

墊板

使用三種同樣大小的墊板。
用一個墊板墊著你正在畫的
畫紙。這個墊板是作為畫架
使用的。用第二個墊板來墊
你正在儲存的素描，並用第
三個墊板作為這些儲存素描
的封面。

226

紙板的優點

你可以直接把繪圖紙貼到墊板上，但是在貼之前要先畫好畫，而不是貼
上之後再畫。這種乾式黏貼技術使得紙表面能夠平整地貼到支撐墊板
上。然後，也容易把它掛到畫架上，易於儲存和裱裝。然而，乾式裱貼
會把紙表面的紋理展平，是種損失。展示板的種類非常多，表面類型也
不同，當然你也可以使用無酸墊板。把墊板裁成可以操控的大小。最終
的墊板的儲存是在一個帶插槽的箱子裡，與油畫家用來放置濕畫板的類
型一樣。

俯看帶插槽的箱子能看見你應如何
保存硬木板，輕鬆地把它們放進帶
有間隔0.25英寸（0.5釐米）插槽的
箱子裡。

畫框的美學

相框總是能把它的觀點強加到它所框的藝術品上。最成功的框架最為首要的是其功能，除此之外，它應該盡可能的低調。

參觀美術館和博物館，帶著批判性的眼光先觀察相框，再觀察框裡的藝術品。把焦點放在玻璃後面的作品上。進入房間時，掃視一下整個房間，注意是什麼抓住了你的注意力。相框應該為它所放入的藝術品服務。最強烈的對比應該依然保持在藝術作品裡，而不是透過它的邊緣來吸引你。一個好的框架應該是能優雅地走開，或者繼續延伸藝術品所表達的想法，或者只是簡單地把藝術品固定在牆上。如果你把畫廊和博物館都參觀了，你將體驗到全方位的框架選擇。你會發現花在一個裝幀框架上錢的數量不一定與它多麼成功有關係。

227

選擇襯邊

選擇襯邊時，基本上需要考慮三個因素：明暗、色彩和寬度。一個功能性寬度的跨度是圖像區和邊框之間的空隙。富有美學的寬度會考慮到藝術品是否在視覺上顯得很近或有所擴展。許多襯邊的選擇實際上會嚴重分散注意力，創造一個無意形成的焦點，在角落形成太多的對比。這時你的眼睛將不得不盡力返回到作品本身。

確保你的襯邊是可以存檔的，具有中性pH值，以避免將你的素描作品變黃。

淡色或深色？

許多印象派畫家覺得白色框架能夠強調他們繪畫裡的豐富光線。然而，緊挨著白色，作品只會顯得更暗淡。先拿一組淺色的邊框放在你的畫上試一下，再拿一組深色試試。深色的框架會把圖像凸顯出來，然而淺色的邊框則能提供一個乾淨、清新的框架。瞇著眼睛看你的組合，觀察一下，你是先注意到藝術品還是先看到墊板（應該是框架吧？）。嘗試其他的明暗關係組合，直到你對所看到的結果滿意為上。

乙
水平裁剪

垂直裁剪

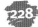
228

裁剪還是不裁？

調整或裁剪你的素描作品不是一種罪過。有時，它恰好是一個圖像需要的那種張力或平衡。如果一個調整過的圖像區域恰是你的素描所需要的，那就採取一切手段把它裁好。同樣，你可能畫了一些沒有既定畫平面的速寫。用裁角器瞄準——一個中性色彩的、中間色調的襯邊，裁剪邊角成兩個直角——看清楚邊界應該在哪裡。這裡沒有什麼規律可言，你可以全權做主。

229

襯邊和框架

藝術品可能因其邊框顯得更豐滿充實，或者效果相反，如果邊框看起來很廉價或窄緊，就會感覺加個邊框是多餘的。窄小的邊框可以優雅地套在留出較寬襯邊的素描上。較寬的邊框適合套在與它顏色相呼應的窄小襯邊上。多年之後，再進行重新裝幀一幅畫也是合理的，因為你的喜好會發生變化或者你的家庭裝飾發生了變化。各式各樣的組合幾乎是無窮無盡的，但是要把兩條原則記在心裡：改變襯邊和邊框的寬度——一個更窄一些，一個更寬一些——同時，保證所加邊框要能為藝術品服務。

黑框套在白色的襯邊上形成對比。

使用純木框架實現一種更溫暖的、柔和的效果。

在黑色的襯邊上套一個簡單的木質邊框顯得有點繁瑣、累贅。

黑色的邊框與襯邊融合為一體，給人一種更為清爽宜人的感覺。

如何加框

鋸齒掛鉤

掛畫用的
金屬線

環首螺釘

孔眼螺釘

雙X-鉤

在這裡，安迪‧帕克斯（Andy Parks）為加邊框的某些關鍵環節提供了一些指導，包括測量、切割、元件、組裝和懸掛。

在紙上裱裝作品時，它們需要某種玻璃裝置來保護作品不被曝光。接下來，藝術品的表面和玻璃之間要留有一定的空間，以防止貼著玻璃造成損壞或者由於困在其中的水分而對畫造成破壞。作品需要透過某種襯邊或鉸鏈固定好，再用邊框或相框本身把它整體套起來。然後，你需要考慮把這樣裝幀完整的畫掛到牆上。大量的零碎東西需要彙集在一起來充分地保護紙上的素描，但是這樣花費並不高或者說並不難完成。在當地的藝術供應品店通常會有大量的框架種類可供選擇，從現成的框架到提供全面服務的裝裱部門都應有盡有，在那兒你可以買到裁剪尺寸需要的物品。

鋸齒掛鉤能省掉掛畫所需的金屬線，能把畫直接掛到牆上。掛畫的裝置包括孔眼螺釘、金屬線、鉤子或帶釘的掛鉤。

230
從測量開始
你需要測量一下你的圖像區域。這也是你想要展示的畫面區域。它可能是你的畫平面；然而，你總是要裁剪它——使用裁角器能幫助你決定怎麼剪（見第167頁）。花一些時間來決定——這是你最終將要看到的畫面——記住平衡是很重要的。

231
標準尺寸是最容易的
測量一下畫紙或襯底的周邊空間。如果你能把它裁成恰好放進標準尺寸的框架裡，那麼找到整套畫中所需的一切都變得更加容易了。把尺寸寫下來之後，到當地的商店去一趟，看看什麼框架合適，看看商店提供的「標準尺寸」。你可能會找到比你預期的更加「標準」的畫框，而且很多都已經鑲有玻璃。有些現成的帶有玻璃的畫框可能也包含已經裁好圖像區域的襯邊。如果沒有的話，尋找能裝大量多種顏色襯邊的箱子，襯邊都已經事先裁成標準尺寸了。

速寫比例

為了計算需加框項目的比例，畫一張如下所示的圖。裁剪襯邊時，拿它作為參考（參見下一頁），避免剪錯。這裡寫出的測量值只是為了教學的目的，儘管這樣也能裁成美觀的、令人賞心悅目的結果（參見「框架的美學」，第166-167頁）。

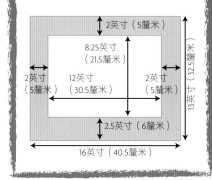

2英寸（5釐米）
8.25英寸（21.5釐米）
2英寸（5釐米）
12英寸（30.5釐米）
2英寸（5釐米）
13英寸（32.5釐米）
2.5英寸（6釐米）
16英寸（40.5釐米）

232

裁剪襯邊

選中並精確裁剪好的襯邊能把看畫者的目光引導到畫上。遵循這些簡單的步驟，你會收到富有專業水準的結果。

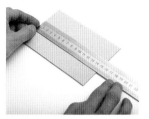

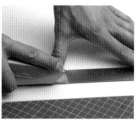

1 測量你的圖片。現在從這個尺寸上減去1／8英寸（4毫米）。裡面的尺寸總是比實際尺寸更小一些，這樣圖片才不會透過襯邊露出。

2 測量你的切割玻璃，畫出襯邊的外部尺寸。畫一個圖（見上一頁的「速寫比例」），然後用鉛筆和鋼尺在襯邊背後標出內部和外部的尺寸。

3 把襯邊放在裁切墊上，使用美工刀，沿著鋼尺裁邊，美工刀與紙面的角度很小，鋼尺放在你剛才所畫的線裡面一點點。

233

裝訂在一起

把所有的這些層層物件裝進畫框裡被稱為「裝訂」（fitting）。

1. 把無酸底紙放在墊板上。這種底紙有助於支撐素描作品，防止下垂。用膠帶把畫黏到底紙上。
2. 把襯邊套在畫上，它能覆蓋住藝術品的四周邊緣。這將為你提供在藝術品和玻璃之間所需空出的空間。
3. 把玻璃的兩面都擦乾淨，離藝術品遠一點。新的防眩玻璃或紫外線玻璃不需要清洗，通常都會貼上標籤，告訴你哪一面應貼著藝術品。
4. 把畫框放在這五層的上面，檢查一下四邊，保證各邊的寬度都是一致的。

圖畫　襯邊　玻璃　畫框

墊板

底紙

確保畫框裡的任何一層之間都不能太緊。留有一些空間是必要的，以容許墊板和底紙由於濕度的原因膨脹和收縮。

234

五個實用的掛畫規則

現在你準備好將你的傑作掛出來了。選擇好地方，在你開始在牆上釘釘子之前閱讀下面的建議。

D形環

X鉤子和釘子

1. 用D形環或孔眼螺釘把牆掛釘在畫框邊沿下方四分之一的位置。
2. 如果使用尼龍掛畫繩，在繩上打個平結，這樣繩子就能自動收緊。使用掛畫用金屬線時，先用D形環或孔眼螺釘把金屬線雙回路式穿上，然後多纏幾道以確保安全（見畫框的後面，如右圖所示）。
3. 使用與軟牆體匹配的帶釘子的X鉤子，以及與合適的牆體插座和螺釘結合的更大號X鉤子，釘到硬牆上。
4. 用金屬線和繩子把畫掛起來，一直都要測試你選擇的懸掛物的強度，大約距離地板6英寸（15釐米）。
5. 牆鉤最好固定在與眼睛齊平的位置，畫應被掛在與牆體稍微有點傾斜角度的位置，這樣頂部離牆面遠一點可以減少刺眼炫目感。

平結

右在左的上面

左在右的上面

畫框後面的金屬線和D形環

辭彙表 | Glossary |

壓克力顏料 | Acrylic paint　色素懸浮於人工合成聚合樹脂類水溶性顏料，乾燥後堅硬防水。

塗底色 | Blocking In　媒材以塊面的初步塗色，代表區域劃分成明暗樣式。

鮮亮度 | Brilliance　色彩具有強烈反射性的光學性能，能折回射在上面的大多數淺色光譜。黑色的鮮亮度為零，並且可以吸收大部分淺色光譜。

炭筆 | Charcoal　由燒過或者燒焦的物質組成的黑色顏料，被壓縮成碳棒形式，上有多孔。

冷壓紙 | Cold-pressed pape　在乾燥過程中用冷軋輥滾過紙面所形成的具有中性表面的紋理紙張。

色輪 | Color wheel　把12種主要顏色按照原色與間色的關係，呈圓形方式排列。比如橙色放在紅色和黃色中間，意味著紅色和黃色混合可以合成橙色。

互補色 | Complementary colors　色輪上相對應的顏色。互補色通常是紅與綠、藍與橙、黃與紫。注意，每個原色都與一個間色構成互補色。

構圖／設計 | Composition／design　構圖裡各種元素的安排組合，以便實現設計的原理。

康特粉彩筆 | Conte Crayon　石墨和粘土的混合物，由尼古拉斯‧雅克‧孔戴於1795年發明。康特粉彩筆比傳統粉彩更細，更硬。這樣的硬度使得可以利用其尖端來描畫微妙的細節部分，也可以使用其側面橫著作畫，快速覆蓋大面積區域。

冷色 | Cool colors　冷色在色輪上偏向於藍色和綠色；暖色則偏向於黃色和紅色。

平刷 | Flat brush　扁平指的是刷筆帶刷毛一端的形狀。能畫出的寬度大於其側面，長度大於其寬度，具有垂直、筆挺而清晰的邊緣。其他刷筆形狀包括亮色刷、榛子刷、埃格伯特刷、扇形刷以及圓刷。

石膏 | Gesso　用於分離和保護底子不受任何鹼性材質的破壞的一層薄厚膜。石膏的成分根據媒介即油性顏料、壓克力顏料、水粉等等的不同需要而進行專門配備。

水粉 | Gouache　不透明的水彩。

硬度分級（鉛筆） | Grade　指的是鉛筆中炭的軟硬度。通常用字母、數位或者符號標識。

網格系統 | Grid system　無論大小，把照片和畫紙劃分成相同數量的方格，進行等比例放大。

熱壓紙 | Hot-pressed paper　在乾燥過程中用熱軋輥滾過紙面所形成的具有光滑紋理的紙張。

由明到暗 | Light to dark　傳統的著色技巧，從最明亮的色調開始，把最深暗的色調留到最後。

本色 | Local color　實際顏色，不考慮其光線的來源或明暗度。比如茄子的本色就是紫色。

自動鉛筆 | Mechanical pencil　鉛筆會自動進鉛，不必削鉛筆或者去除包裝。

媒材 | Medium　指的是作畫的材料，比如鉛筆、鋼筆、炭筆等。

單色畫 | Monochromatic　指的是一種顏色、色度或者色相的畫作。

負形 | Negative space　素描或油畫中在物體周圍所形成的空間，是整體畫面的一部分。

調色板（色相） | Palette（hues）畫家對色彩的選擇。

調色板（顏料盤） | Palette（paint holder）周圍有各種小槽的托盤，用來裝顏料，混合色彩。

粉蠟筆 | Pastel　膏狀顏料和粘合劑經過壓縮製成圓筒狀的繪畫工具，乾燥，帶包裝。

透視 | Perspective　在二維的表面上創造三維立體形象的過程。

畫面 | Picture plane　圖畫的二維區域，不考慮繪畫的錯覺。

色素 | Pigment　未經加工的色彩原料。無論是礦物質或者有機物，每種色素都有其來源。顏料就是由色素與媒材混合加工而成的。

外光派 | Plein air　法語術語，運用單一的自然光和大氣條件在室外創造藝術品。

肖像畫 | Portrait　指的是對人物、動物或者花草進行細緻描摹的畫。強調畫作的精細和嚴謹。

原色 | Primary color　不能通過其他色彩混合而成。有三種原色：紅色、黃色和藍色。

設計原則 | Principle of design　平衡、重複、變化、對比、和諧、主導、統一。

渲染 | Rendering　為了視覺概念的交流，在紙面上精心塗抹形成一個整體樣式或設計。

糙面紙 | Rough paper　表面紋理似鵝卵石一般的紙，一般作畫時會讓其自然晾乾。

圓刷 | round brush　繪畫中最常見的刷筆。整個筆頭形似圓錐，筆尖精細。所用刷毛可以少至幾根，亦可大至拖把狀。

三分法則 | rule of thirds　畫面的高度和寬度都是按三份等分。把畫面的中心放

在四個交叉點中的任何一個都被認為是有益的。

飽和度│saturation　最高比例的色素與最低比例的粘合劑或添加劑所形成的色彩強度。

刮畫板│scratchboard　畫板表面先用滑石粉或者浮石處理，然後覆蓋一層墨汁。乾燥之後，可以刮去表面的墨汁來顯示出亮色調的影線樣式以及交叉影線、曲線、圓點。

漸淡畫法│scumble　畫紙上隨意的垂直、水平或者圓形的筆觸會導致紙上媒材的陰暗色調，層層疊加。

間色│secondary colors　由原色混合而生成的色彩，如橙色、綠色、紫色。

剔花法│sgraffito　來自於義大利詞「刮劃」。運用刮擦的技法把表面的媒材去掉，顯露出底層的顏色。產生不同的紋理或者圖形線條。

灰度│Shade　任何添加了黑色的色彩，使顏色本身的色調變暗。

海綿│Sponge　本書中所指海綿是人工合成的，平滑、寬邊，圓形的化妝棉，可以用它把炭粉均勻地擦塗到畫紙上。

點畫│Stipple　運用點畫所做的畫，其筆法有鉛筆點畫、鋼筆水墨點畫、刮畫刀筆點畫、刷筆點畫等。點的樣式要麼單獨用鉛筆尖、鋼筆尖，要麼用刮畫刀。用禿的刷筆沾取顏料也能畫點畫，使之垂直於紙面，上下運動。

拉伸紙張│Stretching paper　用釘書機把浸濕的紙張固定在一個畫板上，等它晾乾，創造濕的媒材下不會起皺的表面。

三次色│ertiary color　由一種原色與一種間色混合生成的顏色。這些顏色名稱富有描述性，如橙紅色或黃綠色。

縮略圖│Thumbnail　較大圖畫的小幅速寫。

色澤│Tint　任何顏色中加入白色，使其色調變亮。

色調│Tone　參見「明暗」。泛指不考慮本色的情況下，明暗的視覺效果或由白到黑的灰度層次。

飾帶花邊│Torchon　用力摩擦來混合細節部位。可以用一張濕紙巾裹上一個牙籤做一嘗試。紙面乾燥後會收縮，形成一種緊湊的紋理。

複寫紙│Transfer paper　一面有顏色或者石墨的紙。把它夾在一幅畫與一張紙之間，並在上面描摹，這樣就能在紙上印出一幅相同的畫。

明暗│Value　由白色到黑色的灰度層次。色彩被轉換成灰色時會顯露它的明暗度。

暖色│Warm colors　參見「冷色」。

水洗／暈│Wash　畫面的某一區域上濕性媒材的稀釋塗層。

水彩蠟筆│Watercolor crayon　顏料懸浮或者壓縮在水溶性的粘合劑中，像普通鉛筆一樣包裝、使用。可以用水和刷筆進一步調控顏料。

水彩鉛筆│Watercolor pencil　在鉛筆的筆芯加入色素，包裝和使用方法與普通鉛筆一樣。亦可沾水作畫，使之稀釋成顏料。

參考資料
│Resources│

網站│

www.artistsmaterialsonline.co.uk
www.artmaterials.com.au
www.artsupplies.co.uk
www.cheapjoes.com
www.danielsmith.com
www.dickblick.com
www.discountart.com.au
www.gordonharris.co.nz
www.greatart.co.uk
www.jerrysartarama.com
www.londongraphics.co.uk
www.orlandicollections.com
（for plaster casts）
www.richesonart.com

書籍│

- PAPER, THE FIFTH WONDER, john Ainsworth
- THE NEW DRAWING ON THE RIGHT SIDE OFTHE BRAIN, Betty Edwards
- RENDERING IN PEN AND INK, Arthur L. Guptill and Susan E. Mayer
- SECRET KNOWLEDGE: REDISCOVERING THE LOST TECHNIQUES OFTHE OLD MASTERS, David Hockney
- THE NATURAL WAY TO DRAW, Kimon Nicolaides
- PENCIL DRAWING, David Poxon
- EVERYTHING YOU EVER WANTED TO KNOW ABOUT ART MATERIALS Ian Sidaway
- THE HUMAN FIGURE, John H. Vanderpoel
- DRAW AND SKETCH LANDSCAPES, Janet Whittle

工具篇 |Tools|

色鉛筆

色鉛筆

水溶性的色鉛筆

可手剝炭條

壓縮碳棒

磨砂棒

定畫液
按壓噴嘴

定畫液瓶裝

藤條、柳枝和樹棍

軟橡皮

化妝棉

麂皮

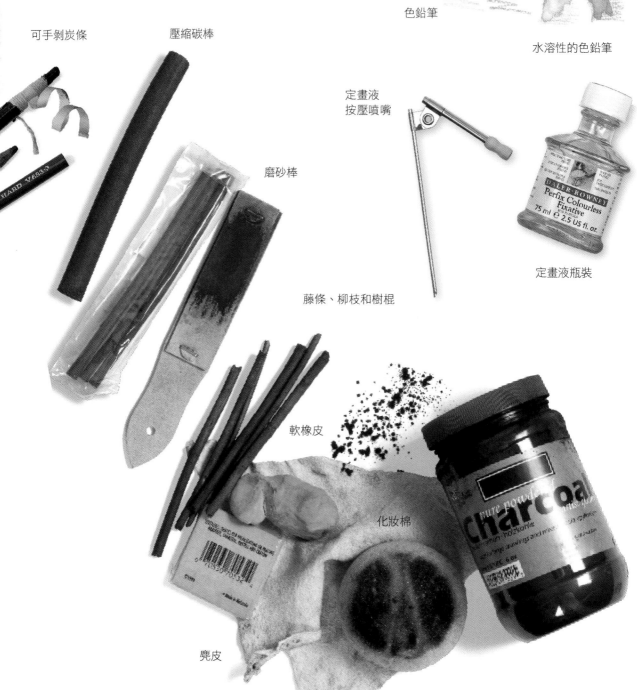

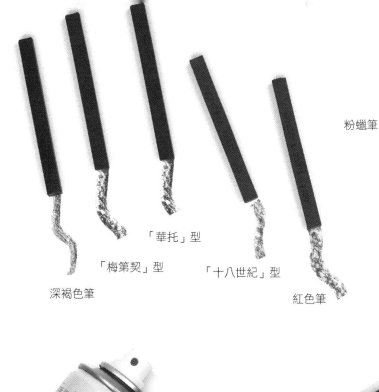

粉蠟筆

「華托」型

「梅第契」型

「十八世紀」型

深褐色筆

紅色筆

定畫液噴霧罐裝

橡皮擦

2H　　HB　　2B　　4B　　自動鉛筆　　碳棒

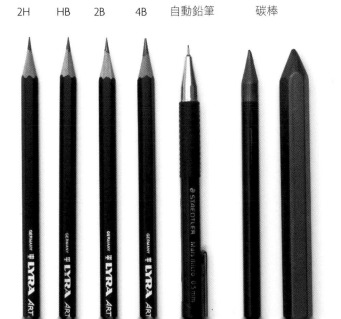

軟式粉蠟筆

速寫簿

硬式粉蠟筆

各式粉蠟筆

油性粉蠟筆

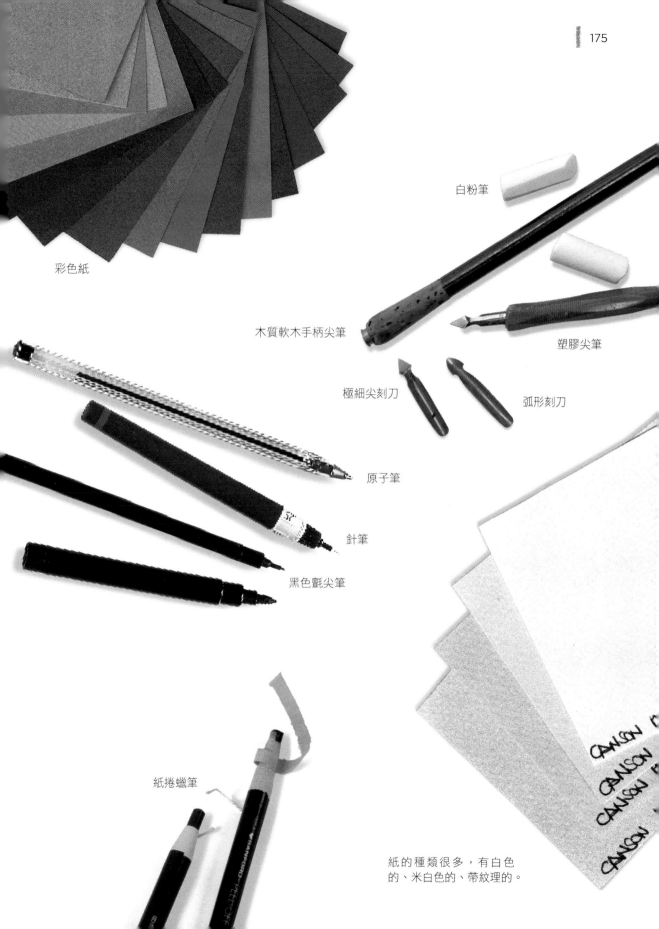

彩色紙

白粉筆

木質軟木手柄尖筆

塑膠尖筆

極細尖刻刀

弧形刻刀

原子筆

針筆

黑色氈尖筆

紙捲蠟筆

紙的種類很多,有白色
的、米白色的、帶紋理的。

致謝 | Credit |

非常感謝並向以下人員致敬：

比爾．L．帕克斯（Bill L. Parks）教會我如何觀察世界。

我的室友，全程參與見證並支持本書的完成。

Quarto的所有編輯，讓此書呈現給大家。

以及本書的靈感之源，世界之光。

Quarto 希望感謝以下諸位藝術家，感謝他們為本書所提供的圖片和大力支持。書中沒有標註畫家姓名的作品均為作者本人即多娜．克里澤所作。

t=上圖　b=底圖　l=左圖
r=右圖　c=中間圖

Alade, Adebanji
www.adebanjialade.co.uk
pp.19br, 20bl, 36bl, 37tr

Andrew, Nick p.81

Berry, Robin
pp.81t, 136b, 137t, 137c, 145t, 146, 147, 148, 149, 150br

Borrett, Robin
www.artistandillustrator.co.uk
pp.31t, 101r, 139tl, 140b

Bowe, Josh
www.artbyjoshbowe.com
pp.13b, 18b, 82t, 89c, 100t, 104cr, 122c, 125b, 145b

Brace, Graham
www.grahambrace.com
pp.17tl, 32, 33, 34, 35, 105tr, 105cl, 120–121, 138b

Brown, Marie
www.mariefineart.com
p.135tl

Buck, Kim
www.kimbuck.com.au
p.127b

Campbell, Naomi
pp.14bl, 49b, 144b

Cater, Angela
www.angelacater.com
www.tabbycatpress.com
p.122b

Childs, Richard
www.chumleysart.com
p.30

Clinch, Moira
pp.13br, 19tr, 19bl, 68t

Coldrey, Lucinda
p.135bl

Curnow, Vera
www.veracurnow.com, p.29t

Dion, Christine E. S.
www.christinedion.com,
p.84

DuRose, Edward p.16t

Eger, Marilyn
marilyneger.net,
p.43br

Ellens, Sy p.88b

Fast, Marti
martifast@sbcglobal.net
pp.80, 88t, 88c

Foster, Rita p.17bl

Gillman, Katherine
p.13c

Gorst, Brian p.104tl

Goudreau, Robert
www.bobgoudreau.com
scratchboards@yahoo.com
p.86t

Griffin, Eri
www.theimageglimpse.com/eri
pp.14tl, 89bl, 89br

Guerrero, Christian
www.lib.berkeley.edu/
autobiography/cguerrer/
p.37br

Hampton, Cameron http://
artistcameronhampton.com
pp.22tr, 48b, 54t, 54b, 122t

Hargett, Karen
www.karenhargettfineart.com
p.142

Haverty, Grace
www.gracehaverty.com
pp.13t, 15b, 38, 39, 40, 41

Hutchinson, Linda
http://hutchinsonart.blogspot.com
pp.43bl, 61t, 127cr

James, Bill
www.artistbilljames.com
pp.104b, 127tl

January, Libby
pp.17tr, 48tr, 139b

Jones, Derek
http://derekjonesart.blogspot.com
pp.17br, 47t, 61b

Jover, Loui p.123t

Kettle, Lynda
http://Lynda-kettle.com
pp.57t, 57b, 136t

Matzen, Deon
www.theruralgallery.com
pp.14tr, 16tr, 19tl, 142b

Mayer, Candy
www.candymayer.com
pp.56b, 141cl

McCracken, Laurin AWS NWS
www.Lauringallery.com
pp.12cr, 140t

Miller, Terry
www.terrymillerstudio.com
pp.99c, 103tl, 130br, 135b, 138cr, 141

Mitzuk, Christine p.143b

Moseman, Mark L. PSA, APA
Master Circle IAPS
Mosemanstudio@windstream.net
Collection of Gerald
Schwartz, Los Angeles,
California p.56t

Muller, Eric pp.85, 134b

Nikiforov, Vera p.4

Oliveros, Edmond S.
www.edmondoliveros.com
pp.20br, 82b, 83t

Pizzey, Myrtle H.M.
pp.14br, 24, 25, 26, 27, 46, 50, 51, 52, 53, 80

Poxon, David
www.davidpoxon.co.uk
pp.112, 113, 114, 115, 118b
shutterstock, istock: pp.66, 67

Sibley, Mike
www.sibleyfineart.com
p.133b

Stevens, Alan
www.AlanStevens.org.uk
pp.63c, 126bl

Strother, Jane p.29br

Takada, Toshiko p.55t

Te, David
www.drawingsbydavid.etsy.com
pp.12cl, 144t

Tubbs, Melissa B.,
www.melissabtubbs.blogspot.com
pp.15t, 141tr

Vanslette, Roxanne
rvanslette@hotmail.com
p.47b

Vincent, Jean p.43t

Wallis, Emily Milne
www.emilywallis.com
pp.31b, 36ctr, 36cbr, 37bl, 55b, 128, 129, 130, 131, 135tr, 154, 155, 156, 157

Whittle, Janet
www.janetwhittle.co.uk
p.21b

Wilson, Jessica
www.jesswilson.co.uk
p.19tr, cl, bl
Womack, John C.

ohn.womack@okstate.edu
pp.12tr, 103tr

Wright, Diane
www.dianewrightfineart.com
pp.21t, 70–71, 80t, 97cr, 97br, 99tr, 137b